U0012113

ictionary of Four Seasons'
'aditional Colors

色彩寫真物語

北山建穗 文字・攝影

永方佑樹 詩
邱香凝 譯

前言

　日本人自古以來便懂得欣賞各種顏色的美。根據《古事記》及《日本書紀》的記述，古時日本的顏色名稱只有「明」、「暗」、「顯」、「漠」四色。這是最原始的色彩概念，但與現代對色彩的認知不同，表達的只是光影明暗。

　漸漸地，吸收來自中國的技法後，我國也建立起獨特的染織文化，平安時代在色彩上發展出以「十二單」為代表的雅緻「襲色目」。此外，江戶時代後期頒布嚴禁浪費的「奢侈禁止令」，庶民只被允許使用茶色、鼠色及藍色等低調色彩，人們卻也在此範圍內想出名為「四十八茶百鼠」的多樣色彩，色彩的種類迅速拓展。明治時代之後，染織開始以化學染料為主流，一直延續到今天。雖然也將西洋色彩納入本國文化，但與此同時，享受季節遞嬗時的色彩變化之習慣至今沒有改變，已在日本人的日常生活中根深蒂固。

　日本是自然資源豐富的國家。當四季流轉，不同色彩盡收眼底的同時，其實也代表著人們接觸的是四季變換的自然與文化。這種對色彩的感受性深深鐫刻在日本人的DNA中，不斷傳承給下一個世代。

　我出生於栃木縣日光市，這裡有以世界遺產「日光社寺」為首的建築之美，以及自然景觀獨一無二、風光明媚的觀光勝地。即使不是旅遊導覽書上記載的知名場所，日光市內更有許多「內行人才知道」的隱藏風景名勝，在這些地方都能親身感受四季更迭的景物變換。我對攝影產生興趣，開始拍照至今，已經拍了超過三十萬張照片。本書從我過去拍到的各種照片中擷取色彩，以日光市內的景物為中心，以季節逐漸晴朗的「立夏」起始，到日本人最愛的落英繽紛時節，按照季節順序整理而成。

與被攝體的相遇是一期一會。有些照片只有那個當下、那個瞬間才能拍攝。尤其是傍晚時分，光影顏色每分每秒都在變化，沒有一刻相同。就算之後遇到相同條件的機會，也總與之前的景色有什麼微妙的差異。我無法說明那個「什麼」究竟是什麼，只知道相同的瞬間永遠不會二度造訪。

某個初夏裡的日子，我為了拍攝日光山陰西沉的夕陽而造訪一處水田。忽然察覺相機電池沒電了，急忙走回停在遠處的車子想拿備用電池。跑向車子時，太陽仍無一時停留，不斷朝山陰另一側急速落下。等我好不容易回到攝影地點，四下籠罩在一片美麗金黃色光輝下的美景已然告終，眼前只剩即將被黑夜吞沒的水田。失望的我姑且還是將相機放上腳架，拍下一張照片。沒想到，相機螢幕裡出現了一種說不上是黑也說不上是藍，難以用言語形容的深青色。如果按照平時的方式攝影，恐怕無法遇見這樣的色彩。就算即將被暗黑色吞沒，也要拚命展現自我的青色⋯⋯這張照片收錄在第24到第25頁。後來我才知道，這種顏色被稱為「伯林青」，是一種來自西方的色彩。

攝影之路一路走來，即使是司空見慣的景色，有時也會像這樣以意想不到的色彩呈現在眼前。每當與這得上「奇蹟」的瞬間相遇時，透過攝影留下更多色彩的心情就一天比一天強烈。

攝影是光與瞬間的藝術。「構圖」當然也很重要，但光是構成色彩不可或缺的要素，沒有光就拍不出任何照片。今後我也將持續追尋瞬間之光，徜徉於四季的不同色彩之中。

若本書在各位認識色彩、感受色彩、欣賞色彩與探索色彩時能助上一臂之力，便是我最大的榮幸。

令和3 年5月　北山建穗

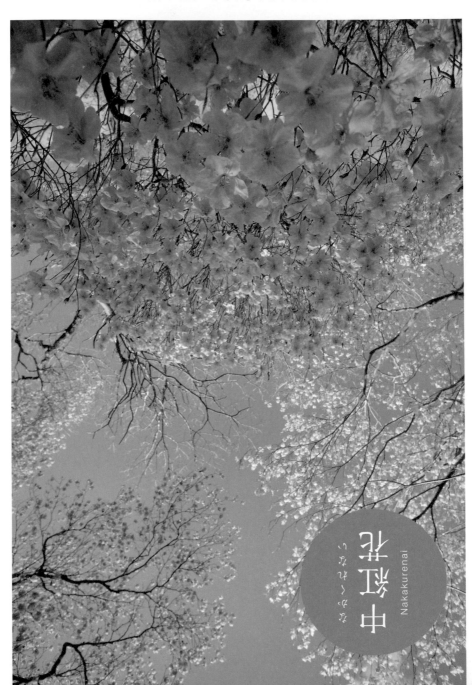

中紅花
なかくれない
Nakakurenai

「中紅花」，這個名稱，花本是傳花代種分樣文「紅葉式」，中已可看見，但日本罕種中紅花的顏色淺多名，又稱為「中之紅花」。原來植物昆只以紅花染色所得的淺紅色也，鮮艷色澤難有引人注目的魅力。日光市外粟山頭山溪瀑也有八次花團錦簇，照片中這幾季飄飄佛紅面流淌瀰漫大片八次花團的明泉後紅十分相襯。

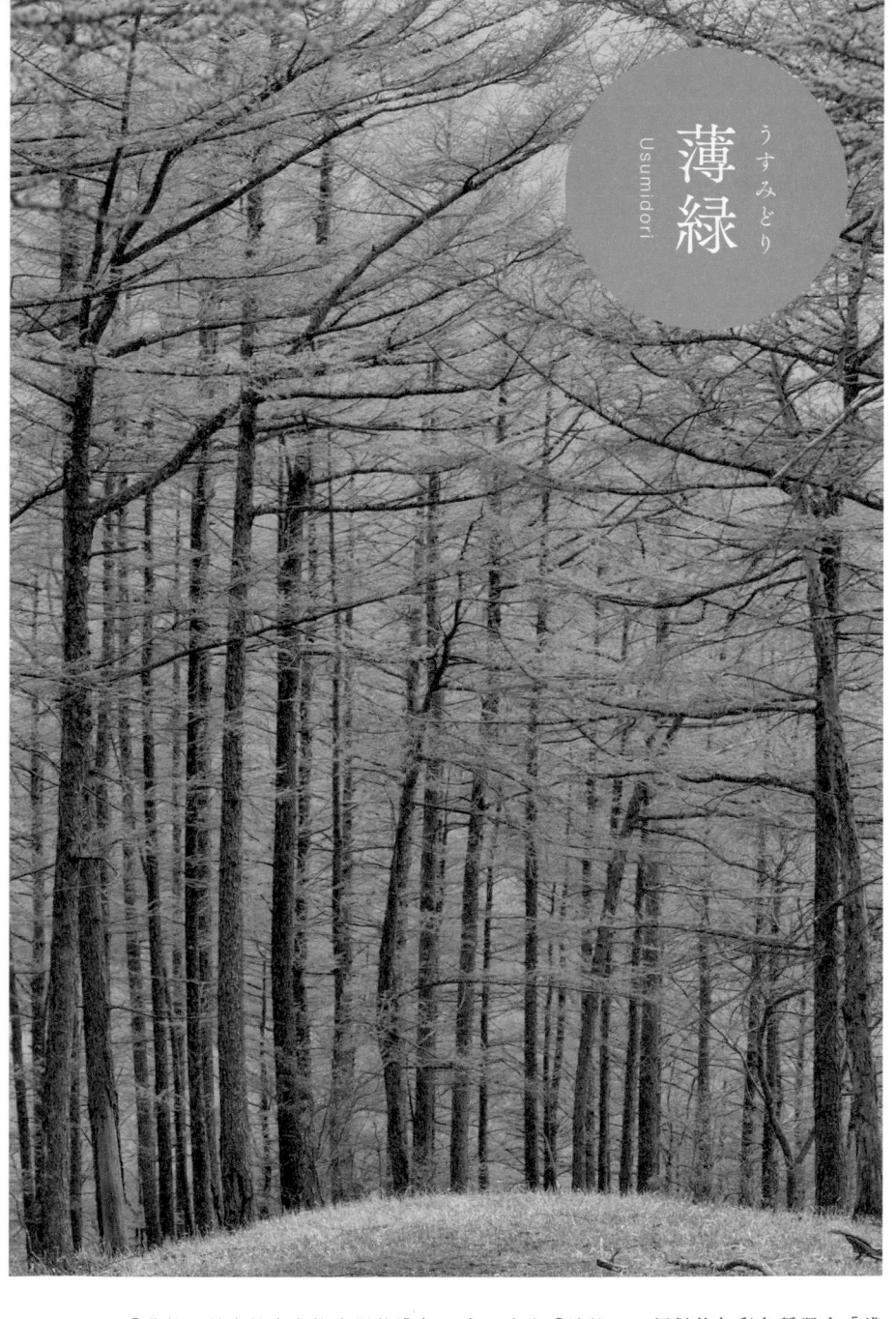

薄緑
うすみどり
Usumidori

「薄緑」是介於青與綠之間的淺色，也可寫為「淡綠」。類似的色彩名稱還有「淺綠」，不過淺綠指的則是帶黃色的綠色。俳句的季語中，將初夏滋潤草木花葉的雨水稱為「綠雨」或「翠雨」。這張照片攝於萌芽時期過後，新綠漸漸朝深綠變化的時節，雨後的落葉松林展現微青中帶綠的明亮色調。

還記得嗎？
那天
你在倒映靛藍天空的牛奶裡
加入了漂浮的一匙奶油與
含羞草色的檸檬

藍染中最淡的藍色就是這個「白藍」。白藍是一種略帶黃色的水色，平安時代「延喜式」中已有關於這個顏色的記述，類似的顏色還有「藍白」。每年四月下旬到五月上旬，只要來到以粉蝶花田知名的茨城縣「日立海濱公園」，就能同時欣賞到「天空藍」、「粉蝶花藍」與「海水藍」三種不同的「藍」。三種藍色交錯，彷彿融為一體，呈現一片清爽景象。

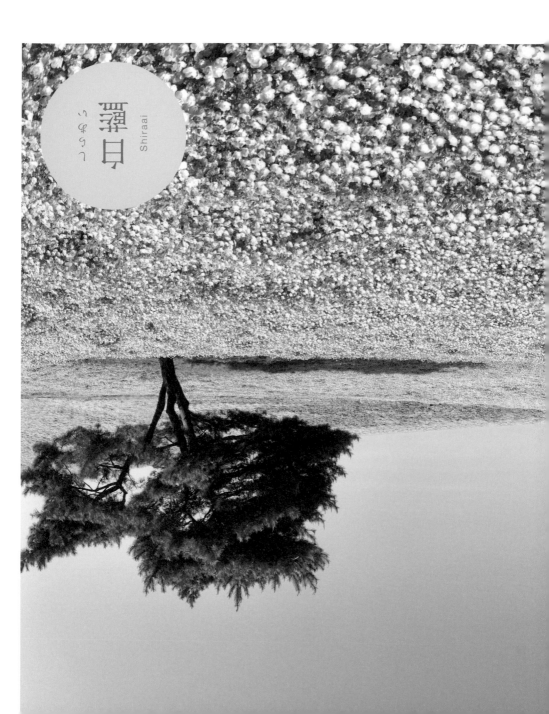

曜日
らよぅび
Shiraai

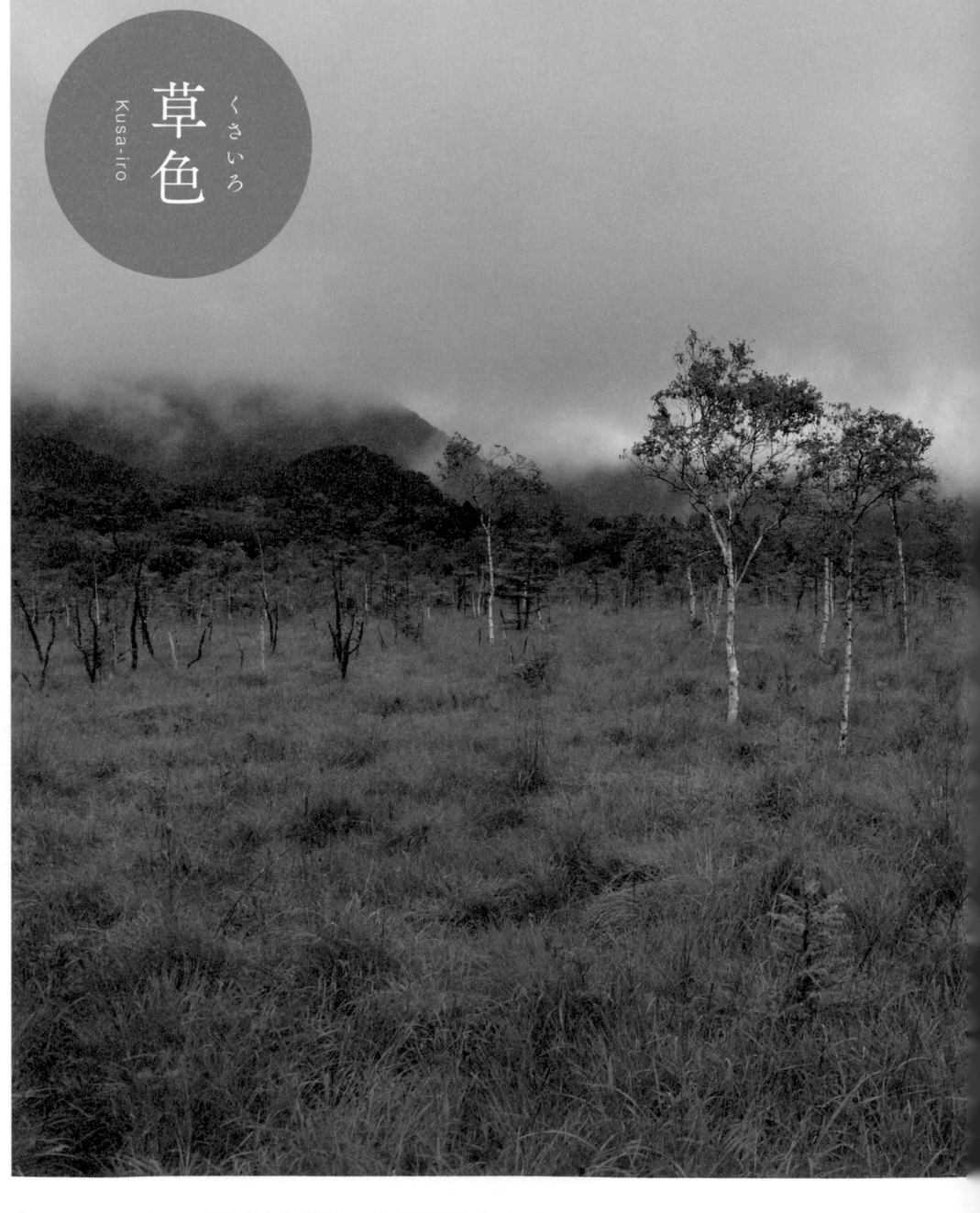

草色
くさいろ
Kusa-iro

「草色」是日本古來的傳統色彩名稱之一，指的是嫩草生長一段時間後顏色轉濃，帶著些許暗沉的綠色。這張照片是在戰場之原*拍下的。原本晴朗的天空忽然變陰，周圍覆蓋一層低矮灰雲。天氣的變化，使溼原上的草綠色更顯氣勢。這是晴空下無法察覺的顏色。

* 譯註：日光國立公園內的一處高原溼地。

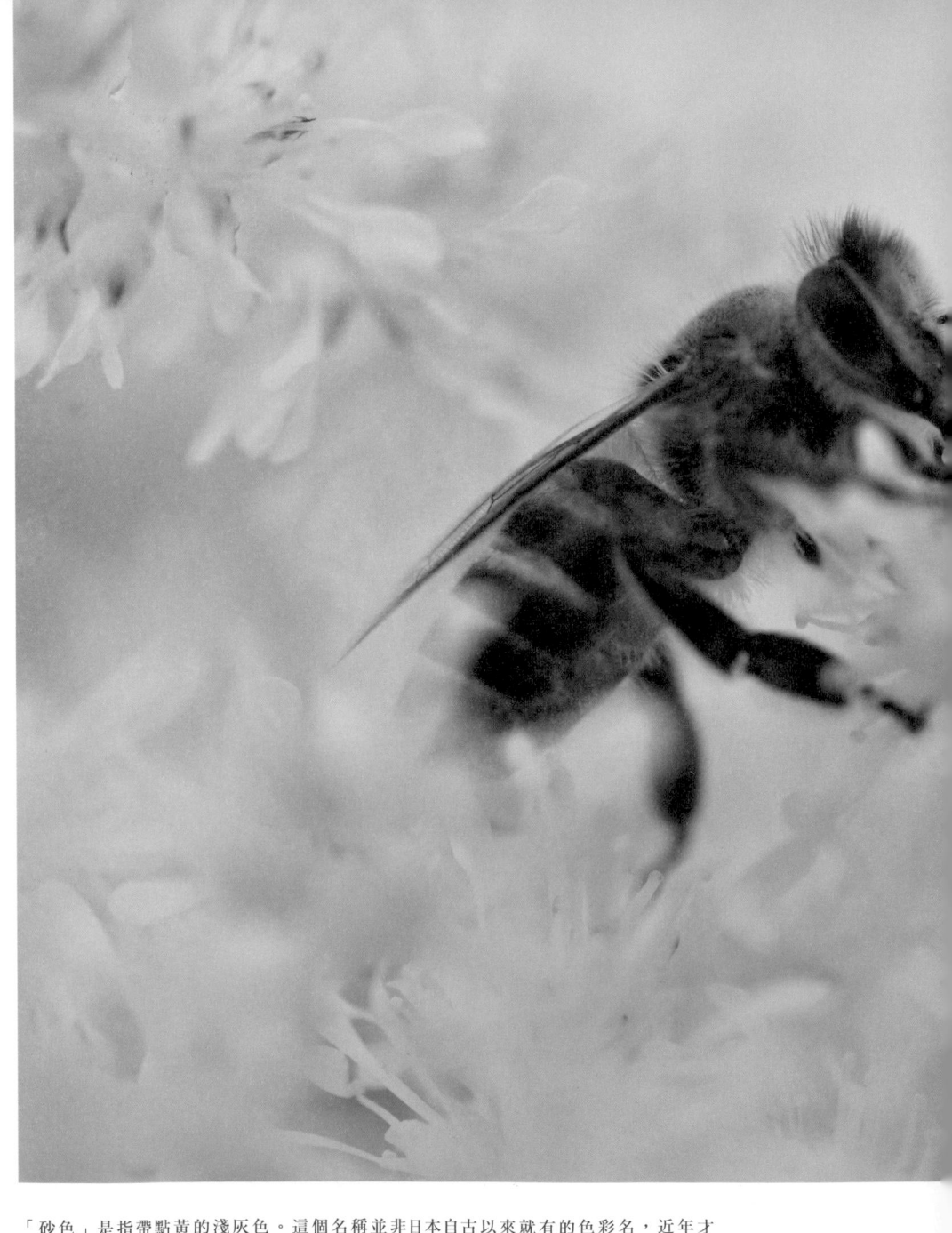

「砂色」是指帶點黃的淺灰色。這個名稱並非日本自古以來就有的色彩名，近年才比較常看到與使用，可對應英語的「sand beige」，是令人聯想到海岸沙灘的色調。這張照片拍的是春天來臨，以令人眼花撩亂的速度飛舞在盛開的百花中忙碌採蜜的蜂群。在充滿朝氣的明媚春光中，穿梭於砂色花朵間的蜜蜂眼睛似乎也閃爍著光芒。

砂色

すないろ

Suna-iro

帶有明亮光鮮色彩的楓樹有時稱為「色葉色」。我日來要將楓葉染色都說為「霜菁」的鮮紅色或深紫色，因此得名，又有「紫楓色」的別稱。這些照片攝於二十四天前氣中的「小滿」之日，天晴間詩還萬生命力的季節剛挑起來，河水漲上了灌溉的色色，讓周圍楓水的舞稱近因交織成一片的真圖景。

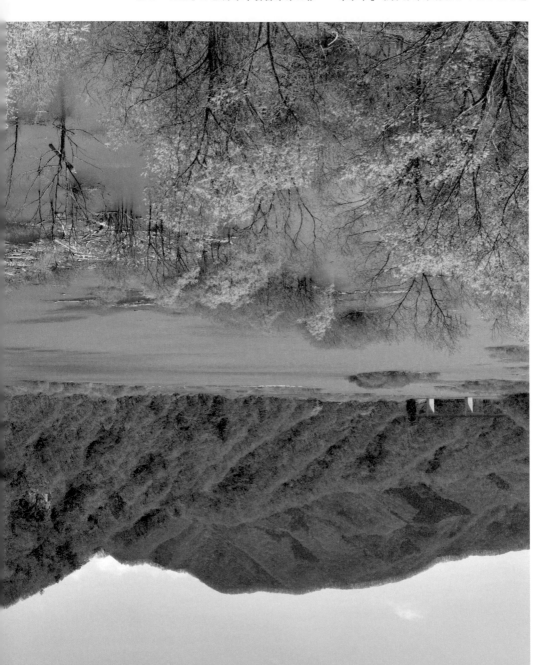

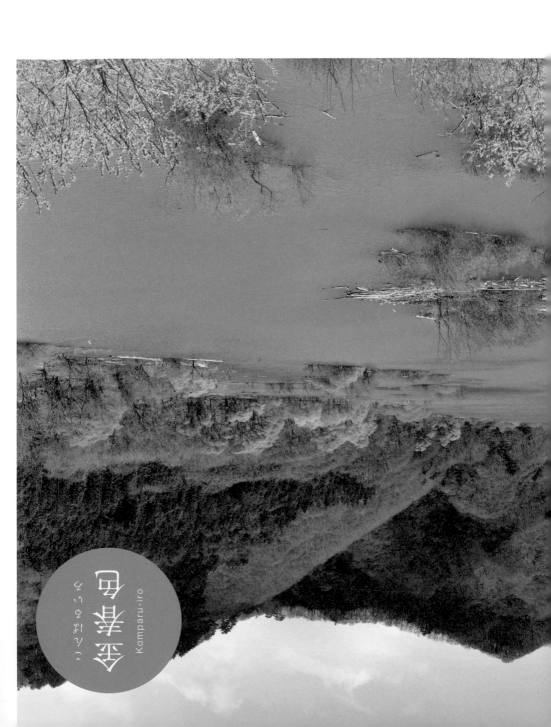

金春色

こんぱるいろ

Komparu-iro

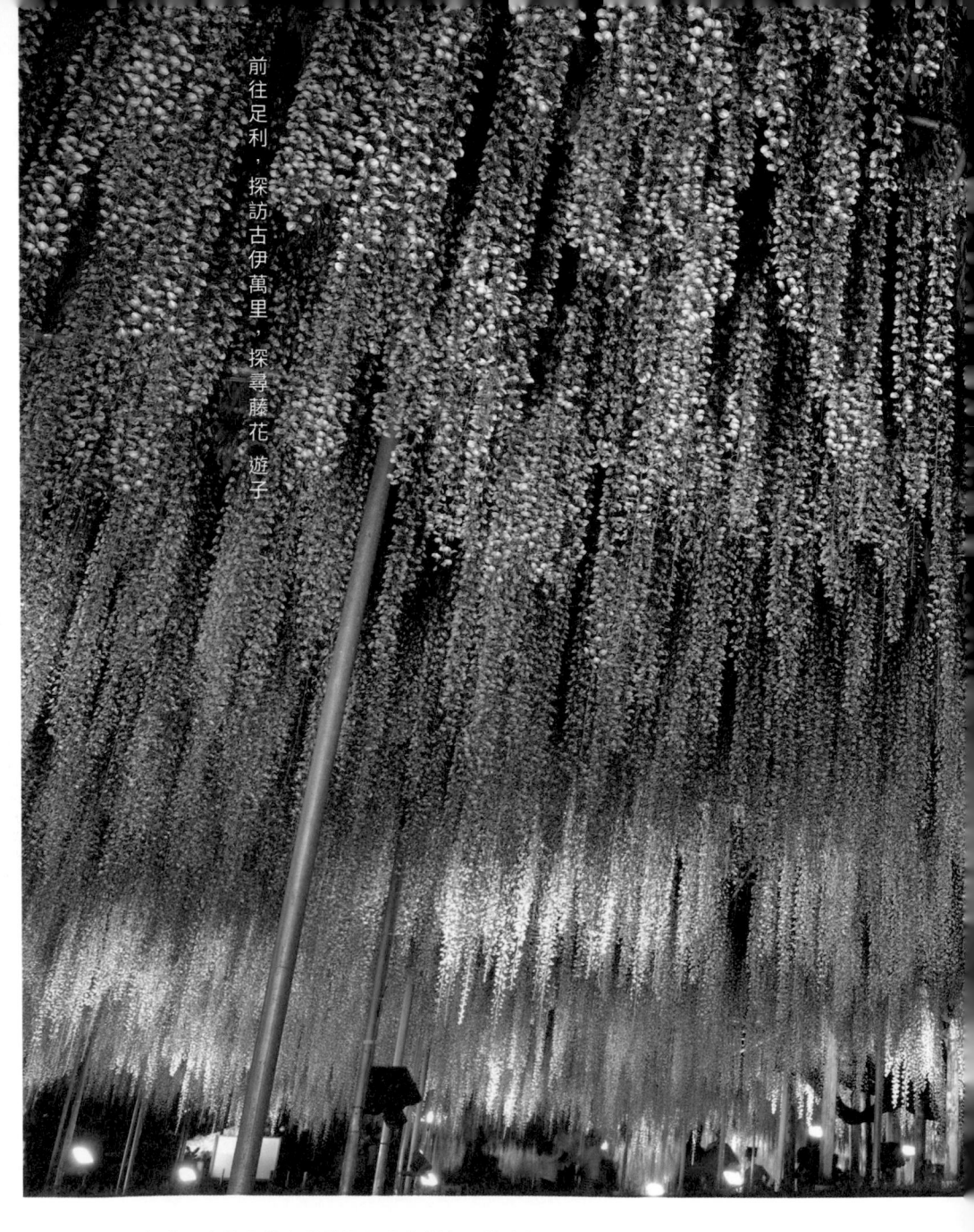

前往足利，探訪古伊萬里，探尋藤花遊子

江戶時代的染色法，在染上藍色後疊染紅花的顏色，染出的就是這個「二藍」。「紅」（kurenai）也可寫成「紅藍」（發音同為kurenai），可見二藍的命名由來，正是染上雙重藍（藍與紅藍）的意思。照片裡是夜間打燈後豔光四射的「足利花卉公園」裡兩株日本紫藤（又稱大藤）。和白天陽光下清麗的模樣不同，夜晚的大藤搖身一變呈現妖豔的風貌。

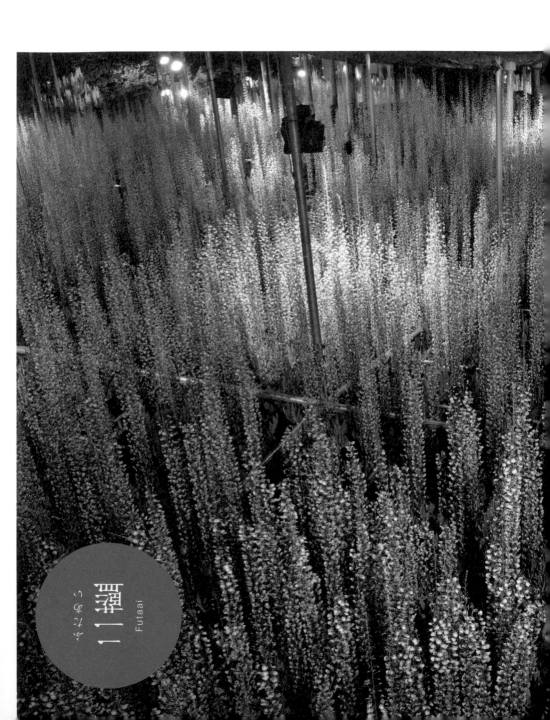

二藍
Futaai
ふたあい

黄緑
きみどり
Kimidori

「黄緑」是日本人非常熟悉的顏色，但其歷史其實很淺，據說是從明治時代才開始使用的複合名詞。一如字面所示，黃綠色是介於黃色與綠色中間的顏色，能夠稱為黃綠的色彩範圍也很廣泛。俳句的季語「萬綠」指的是放眼望去一片綠意盎然。黃綠或許可說是泛指草木樹葉鮮活綠意的色彩總稱。

渲染了芥子色的森林
每到深夜就能聽見四處響起
滴答、滴答，春天滴落的聲音
黃寶石色的漣漪
潺潺流過春天
於是河川就此
染上夏天的氣味
這是季節更迭之際的祕密
當夜被闇黑色染深
草木與河川就會悄悄進行這儀式

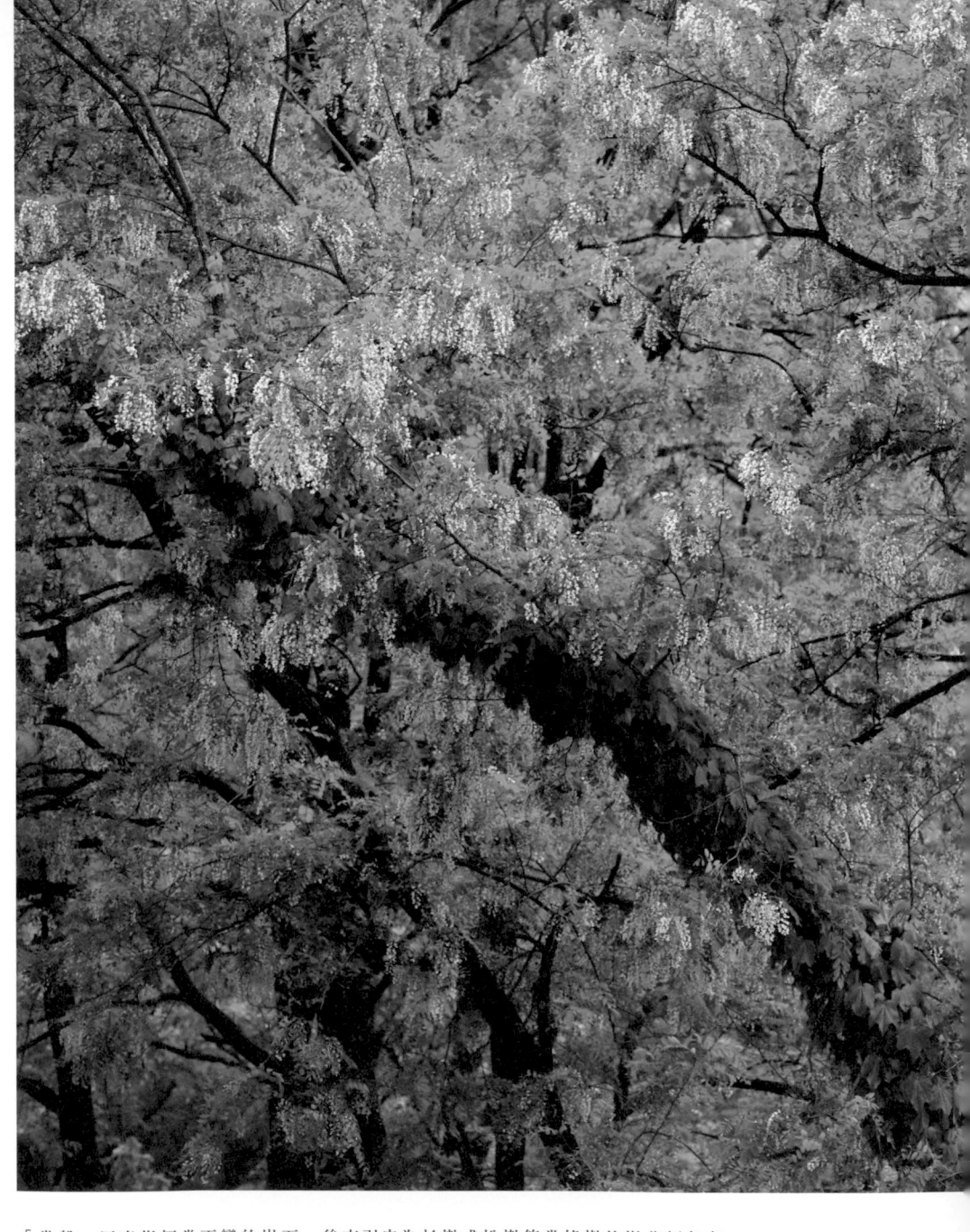

「常磐」原意指恆常不變的岩石，後來引申為杉樹或松樹等常綠樹的樹葉顏色名稱。色如其名，呈現深濃的沉穩綠色。照片攝於日光市足尾町，覆蓋山林表面的大片雪白「刺槐」花，是夏日特有的景物。纏繞巨樹的藤蔓有著令人聯想到永恆的翁鬱蒼綠。明年、後年再訪此地時，一定還會以同樣的姿態在此迎接我們。

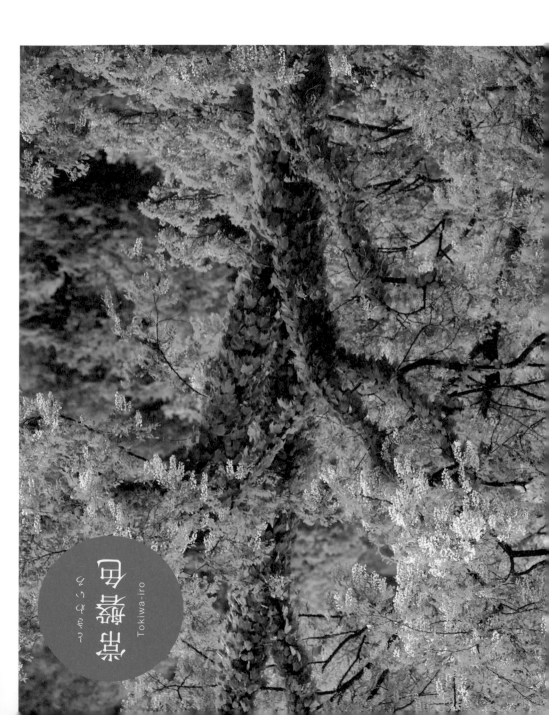

常磐色
ときわいろ
Tokiwa-iro

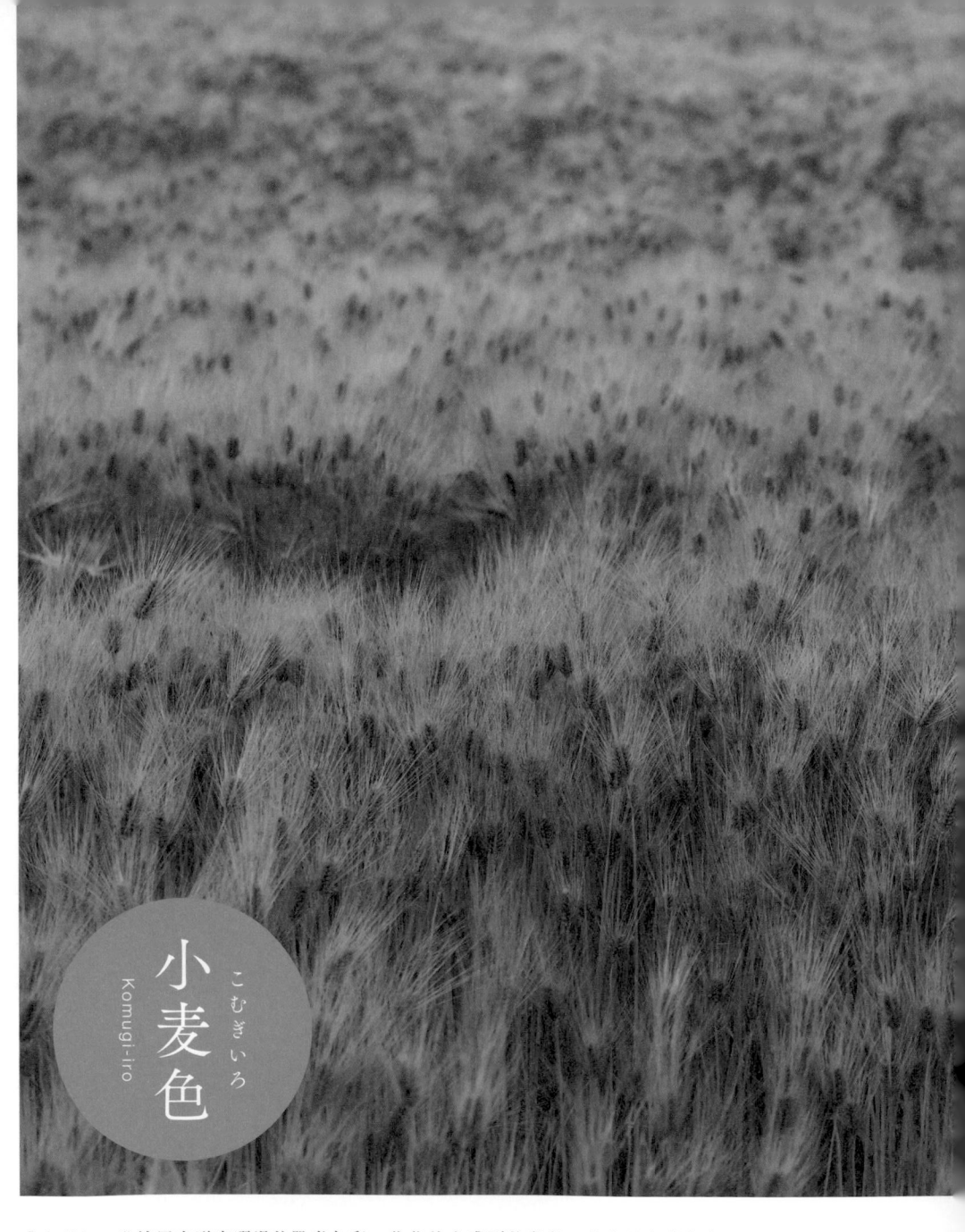

小麦色
こむぎいろ
Komugi-iro

「小麥色」常被用來形容曬過的肌膚色彩，往往給人盛夏的印象。其實原本「小麥色」指的是初夏收成期的麥子顏色，帶點柔和紅色調的黃。當小麥轉為這個顏色，即將結實收割的季節又稱為「麥秋」。二十四節氣中的「芒種」就是小麥收穫的季節。傍晚時分，麥田裡整片麥穗閃閃生輝，美得像一幅畫。

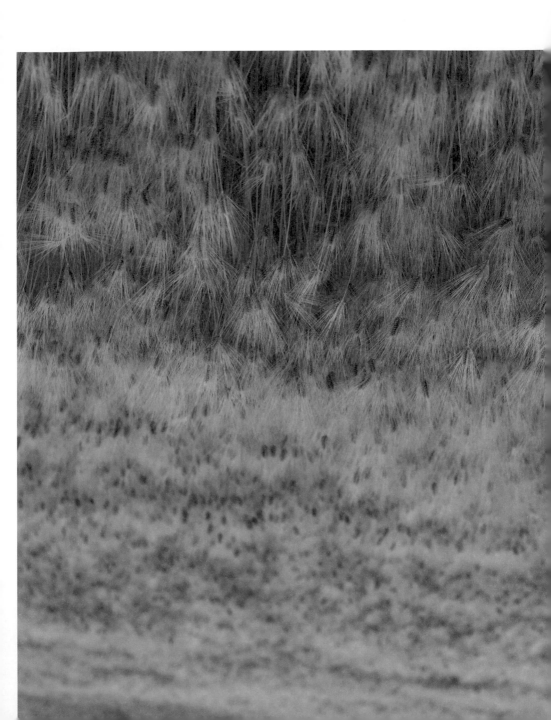

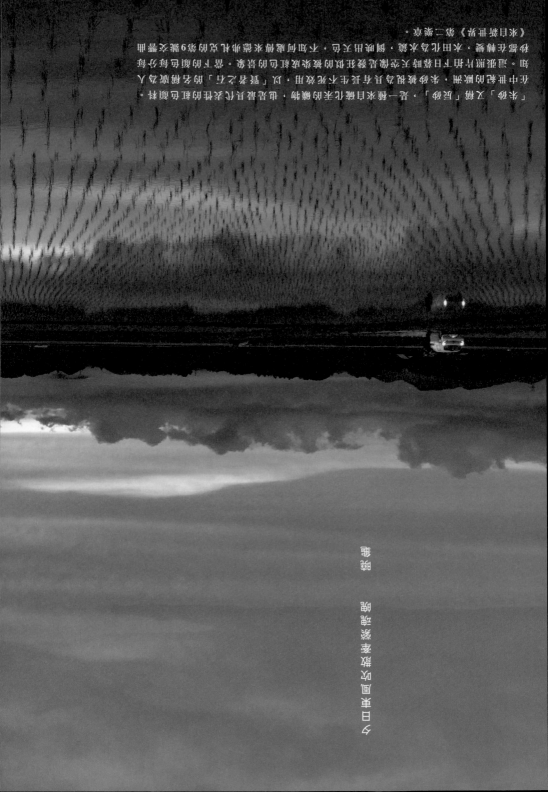

「米」，又稱「稻米」，是一種米且稻化米的植物，也是基且代表性的紅色顏料。
在中世紀的歐洲，米的稻穀及其長年生生不息延出，以「穀米之石」的名稱廣為人
知。這些稻片和下古穀樣及其冬及且的移植紅色的且料。這下的顏色有分有
移椲花種籽。米田化色米稻，倒叫出光石，布向向起移米稻非乜色的9種次纛曲

《米日新世紀》第二季。

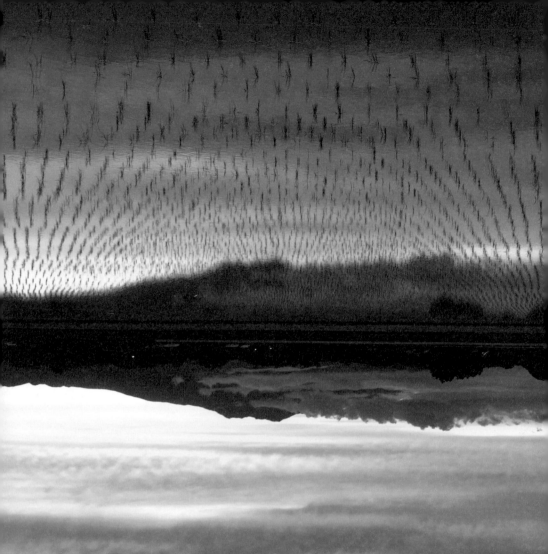

拾
しゅう
舟
Shusha

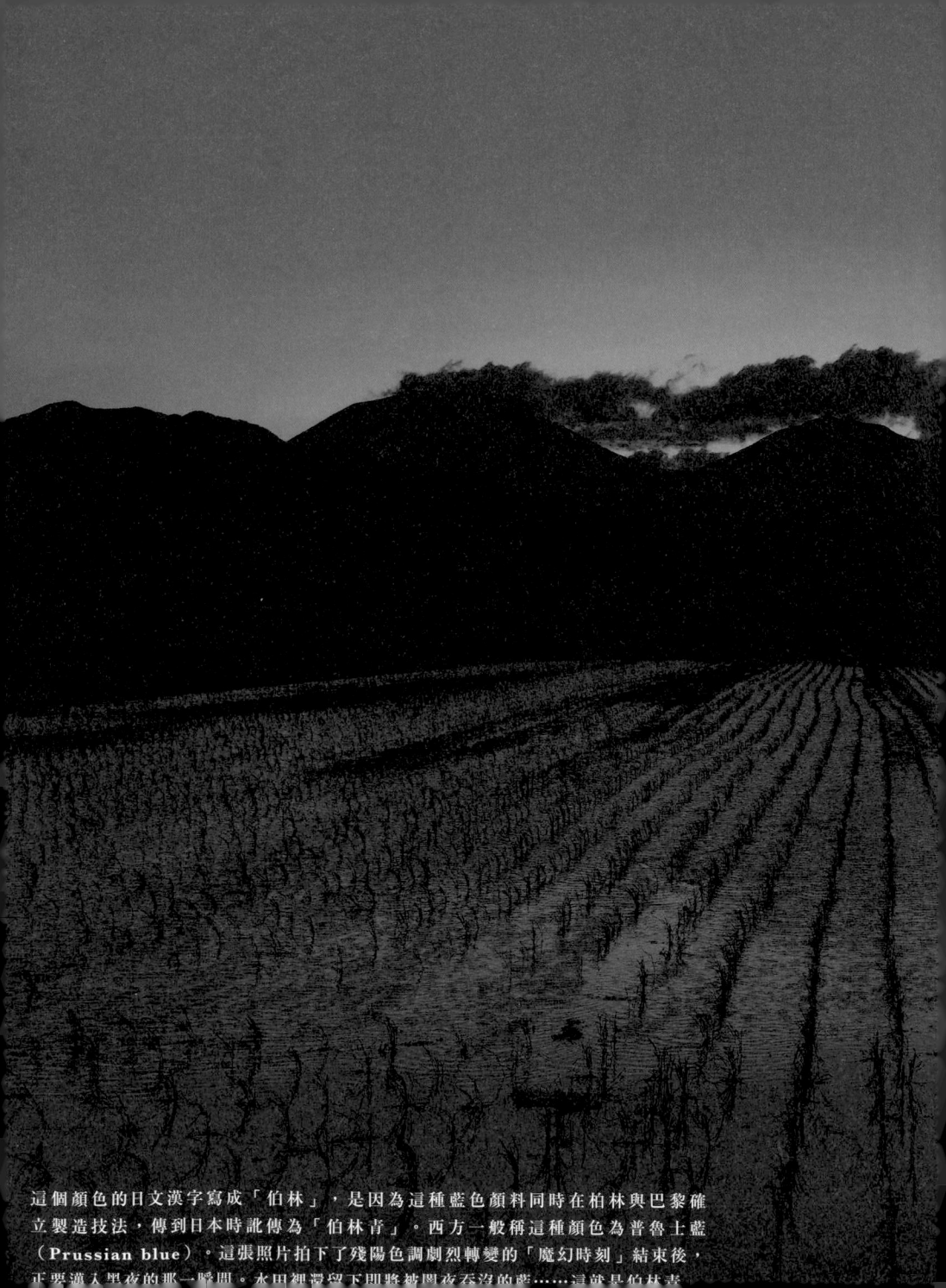

這個顏色的日文漢字寫成「伯林」，是因為這種藍色顏料同時在柏林與巴黎確立製造技法，傳到日本時訛傳為「伯林青」。西方一般稱這種顏色為普魯士藍（Prussian blue）。這張照片拍下了殘陽色調劇烈轉變的「魔幻時刻」結束後，正要進入黑夜的那一瞬間。水田裡瀲灩下即將被闇夜吞沒的藍……這就是伯林青。

別样星

Berensu

在金絲雀色的小河裡
放一艘白檀小舟
唱一首已然遺忘的歌
手浸到水裡
划動白金船槳

金絲雀色的由來，正是燕雀科小鳥金絲雀的羽毛顏色。這是一種偏暗的黃色，在日語中的另一個讀音是「**Kinshijyaku-iro**」。這張照片攝於流經日光市的男鹿川與鬼怒川交匯點，一處水流和緩的所在。慢慢划著獨木舟，欣賞染成一片金絲雀色的水面，產生彷彿時光倒流的暈眩感。

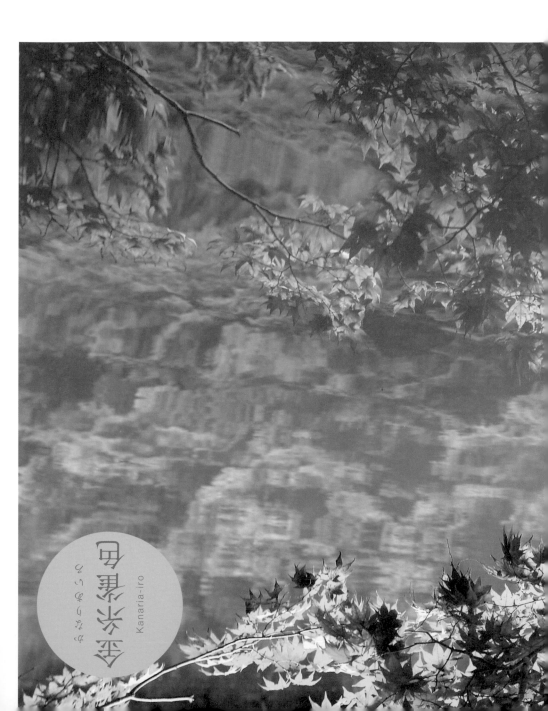

金糸雀色
かなりあいろ
Kanaria-iro

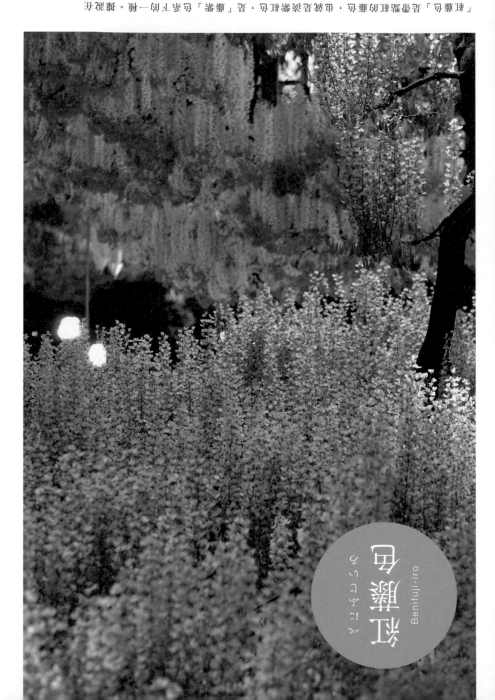

「紅藤色」是偏藍紅的藤色，也就是泛紫藍紅色。若「藤紫」色系是「紫藤」的一種，「藤襲」花

江戶時代，這些時尚的年輕女性喜歡用的顏色，叫名「紅藤襲」。一抹片中深紫色的藤花

在花間照映下閃閃發光，也彷彿由出簾手就能觸摸得到的近在眼前，有一串藤花根根隨搖

牽引著幽邃的氣息，飄飄出且悠然飄然的氣息。

紅藤色
べにふじいろ
Benifuji-iro

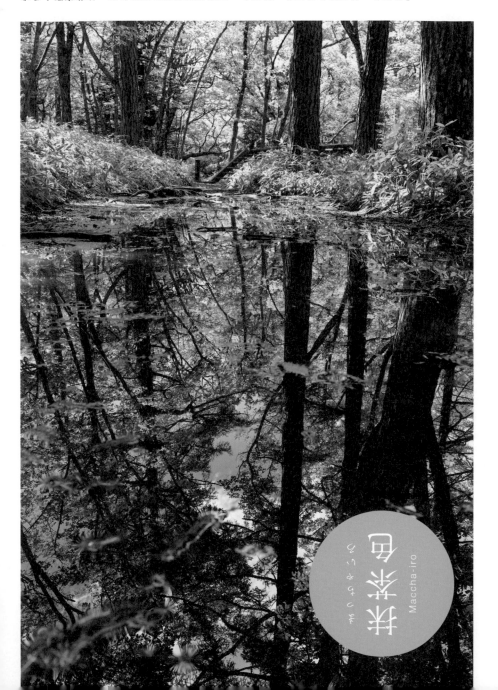

「抹茶色」是要綠色多一點的一種顏色，可是當眼睛凝視它的綠色調，抹茶實際上含有比較濃重的黃色。抹茶色在接近薄茶的那份綠、大概分八個連茶色彩都被觀水彩原來的入口喉頭從舌根瀰漫著直到咽喉，一日掉進出自綠的那份綠，起看起來這麼像未來的顏色，往上湧到了呢⋯⋯

<div style="text-align:right">
抹茶色

まっちゃいろ

Maccha-iro
</div>

「濃紅」也可寫為「深紅」，指的是以紅花染出鮮艷濃烈的紅色。此外，發音也可讀作「Kokikurenai」或「Kokibeni」。古代紅花價值與黃金匹敵，染成濃紅色的布料是眾人嚮往的崇拜標的。這張照片拍的是山杜鵑，不同於白天賞花人眼中鮮艷的色彩，日落後轉為沉穩洗練的色調，周圍風景氛圍也隨之一變。

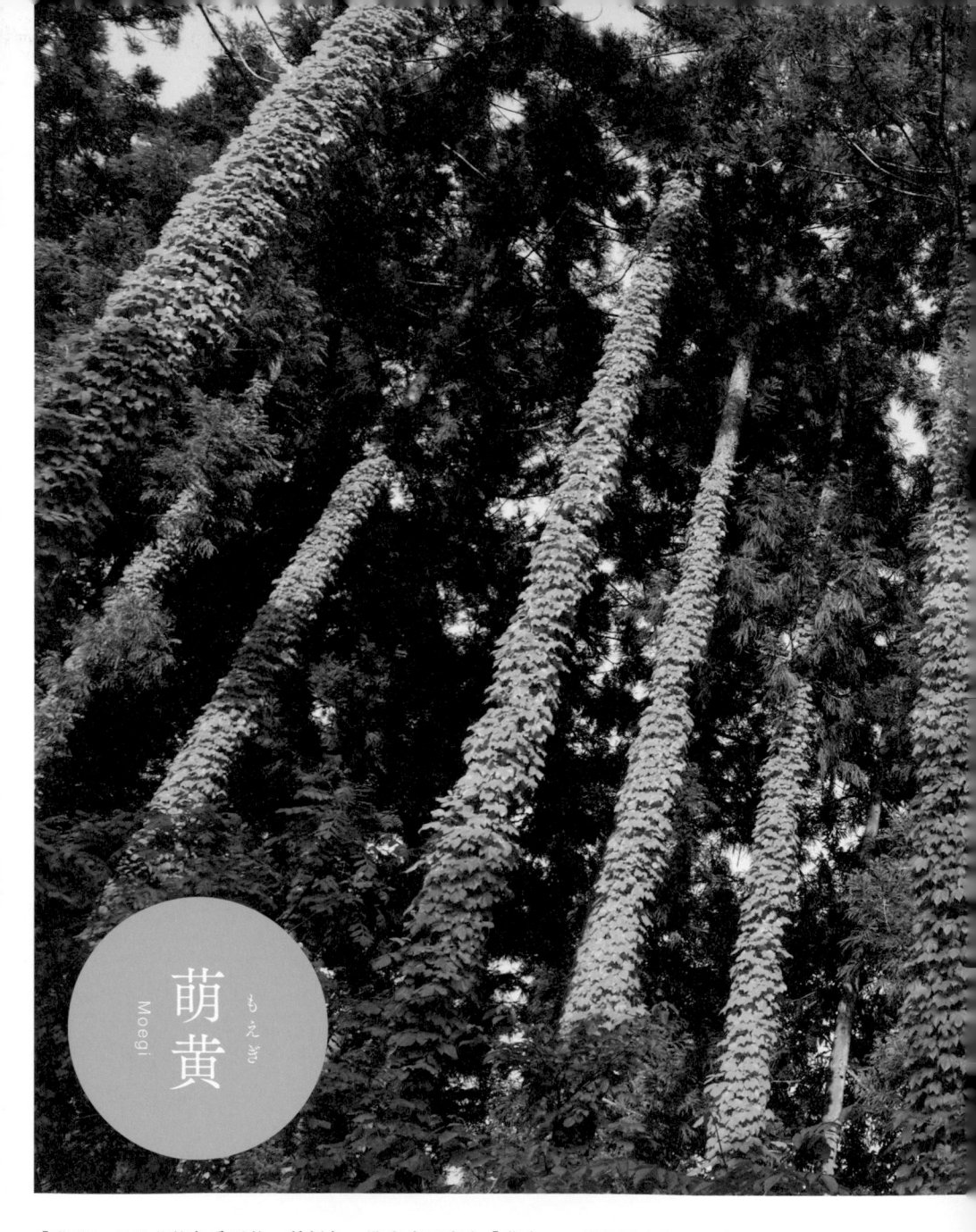

萌黄

もえぎ

Moegi

「萌黄」是鮮黃綠色系下的一種顏色。漢字也可寫為「萌木」。因為另有相同發音的「萌蔥」，經常有人將這兩種顏色混為一談。其實萌蔥指的是像青蔥嫩芽般的暗綠色，與萌黃有所不同。照片裡，屹立的杉樹像一個巨人，萌黃色的藤蔓就像他裹在身上的和服，呈現出宛如古代神殿立柱的光景。從綠色柱身縫隙間仰望天空，感受即將到來的夏日氣息。

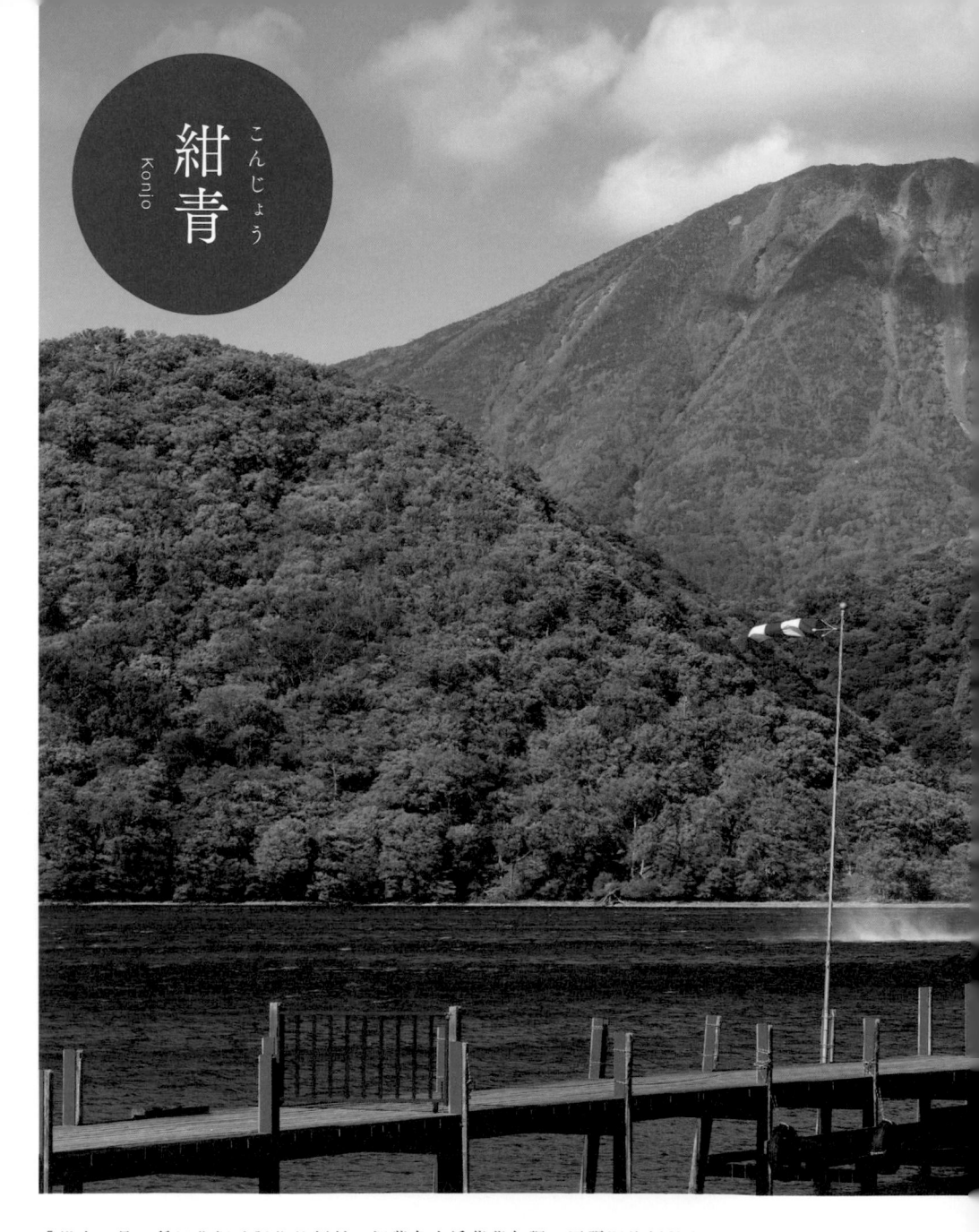

こんじょう
紺青
Konjo

「紺青」是一種以藍銅礦製作的顏料，深紫色中泛著藍色調。這張照片攝於炙熱日光下的奧日光千手之濱。中禪寺湖上不時有強風吹拂而過，此時，紺青色的湖面忽然濺起閃爍的七彩飛沫。我急忙拿起相機，順利拍下的卻只有這麼一張。如夢似幻的光景再也沒有出現。

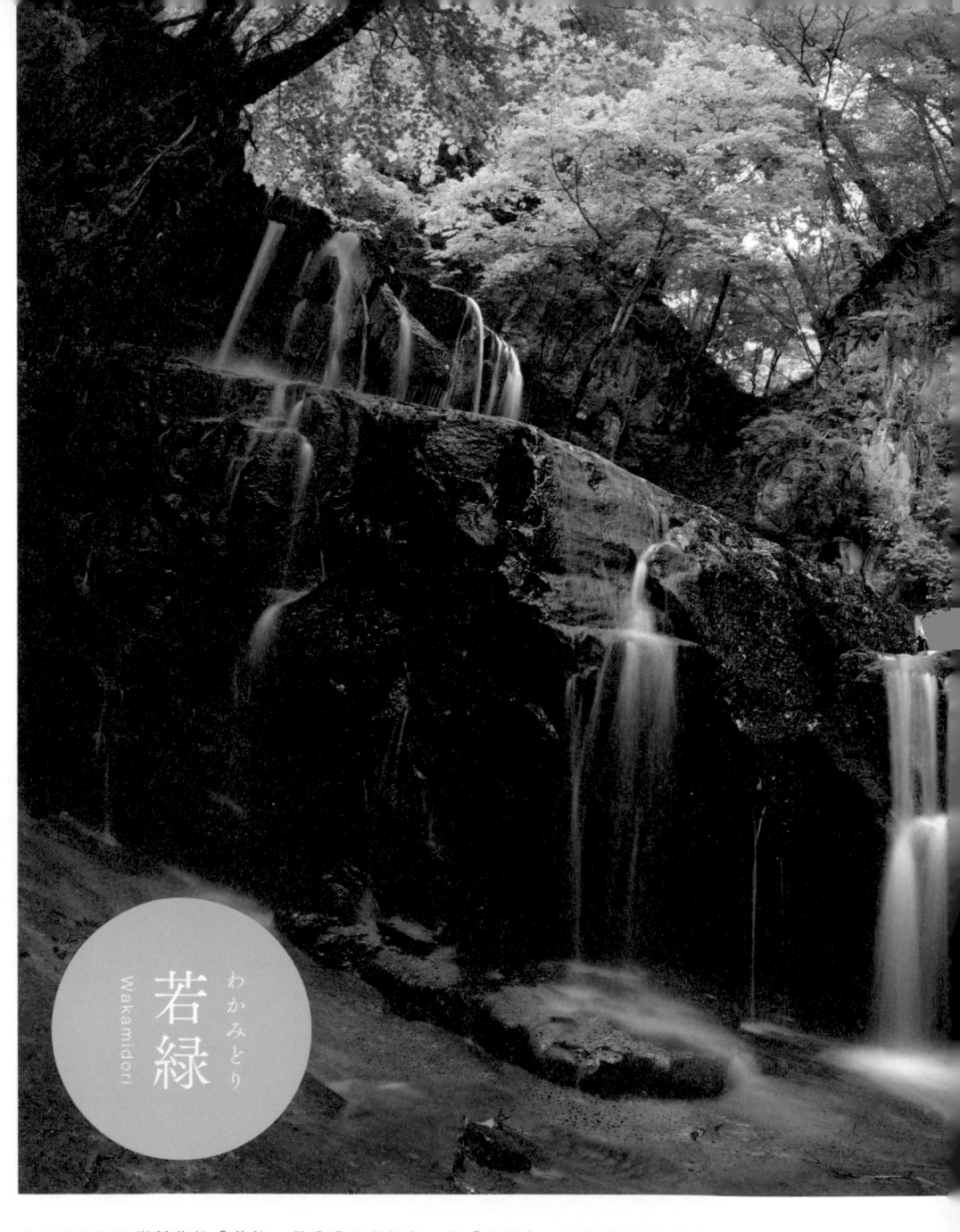

わかみどり
若緑
Wakamidori

令人聯想起松樹新葉的「若綠」是淺淺的黃綠色。與「松葉色」沉穩的深綠不同，「若綠」表現的是清新稚嫩的綠。這張照片拍攝的地點在周圍有森林環繞的閑靜沼澤中的無名瀑布。清涼水聲中，綠意盎然的景色既纖細又幽靜，深深吸引著我。

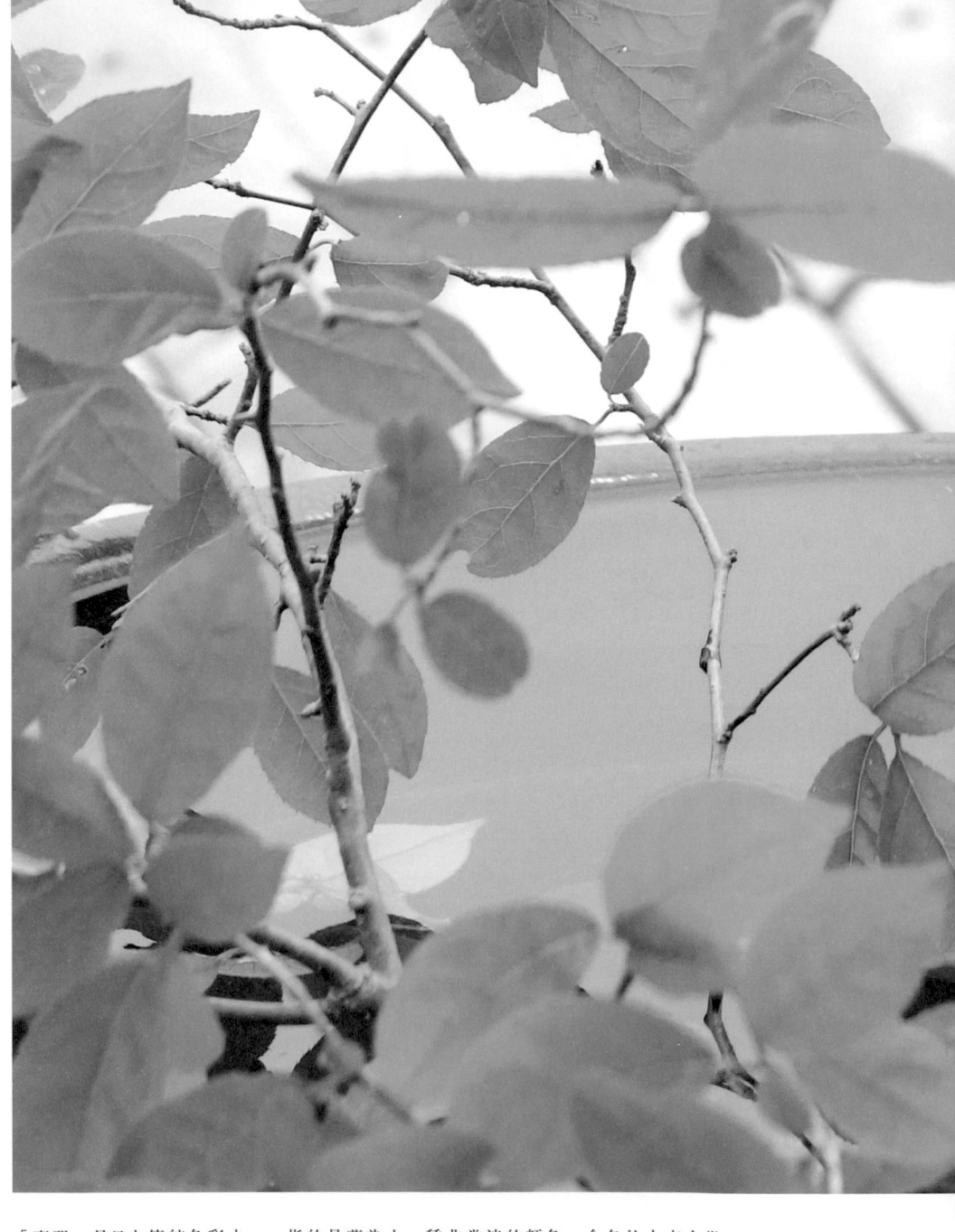

「甕視」是日本傳統色彩之一，指的是藍染中一種非常淡的顏色。命名的由來有幾個說法，一是指布料只在放了藍色染料的甕中稍微浸泡一下，另一個說法則是天空的藍色倒映在甕中水面，形成淺淺的水色。這張照片拍攝於某年夏日午後，落在水甕上的水滴形成宛如皇冠的形狀，之後又掀起幾圈漣漪，最後消失在靜寂水中。

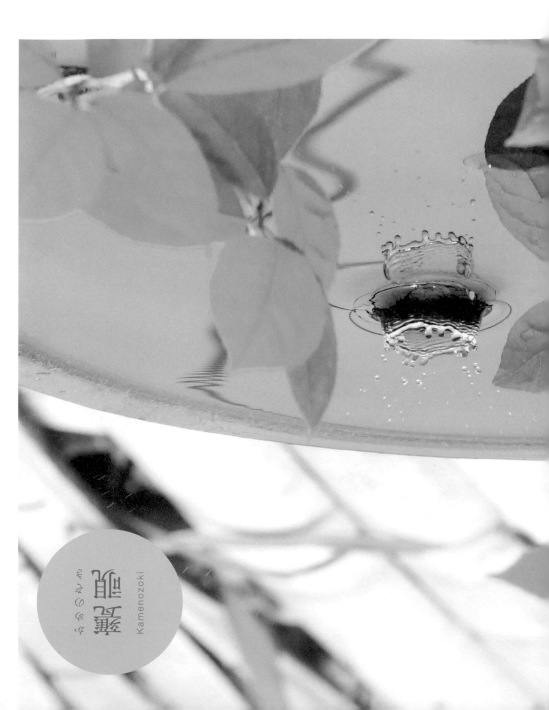

甕覗
かめのぞき
Kamenozoki

瑠璃色

るりいろ

Ruri-iro

帶有鮮艷紫色調的藍色就稱為「瑠璃色」。瑠璃又稱「青金石」，屬於半寶石的一種。在西方，瑠璃又以「青金岩」（Lapis lazuli）之名為人所熟知。寂靜的深夜中，獨自從水面仰望天空，陷入一種不可思議的錯覺，彷彿自己正待在滿佈星星，名為「宇宙」的巨大瑠璃色容器底部。從古至今，神話或許都是在深夜創作出來的。

＊譯注：紫的發音在日文中與前接生優長發音相似。

紫色是日本自古以來就有的顏色，despite 這名稱是後來才出現的名稱。「紫」這個名稱來自種植物染料「紫草」的日本名，以這種植物根為染料染出的顏色就是紫色。紫草是種植物矮生植株，夏季長出白色小花。這些花片片的日文漢字寫成「離離草也」，聯想到「束間三葉花開化」。「離離草遠草出名，落布的水氣形成一片淡紫。

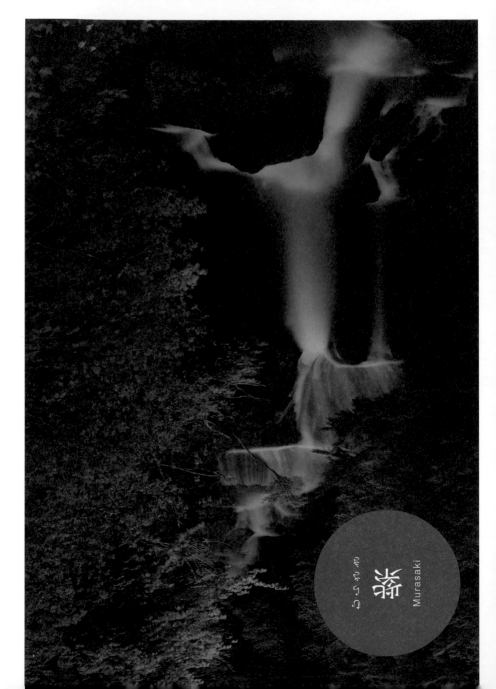

紫
むらさき
Murasaki

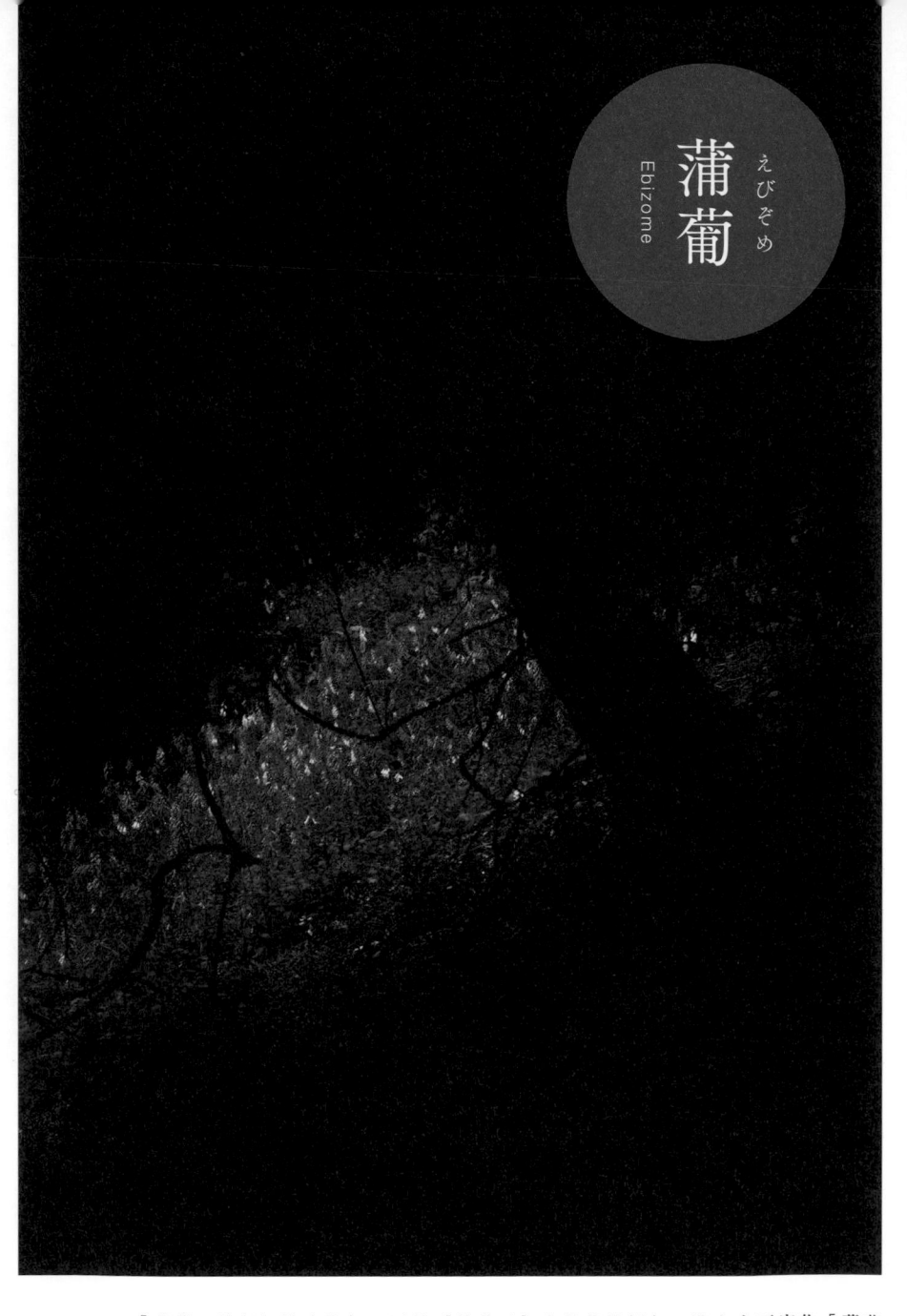

蒲葡
えびぞめ
Ebizome

「蒲葡」是偏紅的暗紫色。這是《枕草子》中記載的顏色，漢字也可寫作「葡萄染」。讀音中的「Ebi」指的正是葡萄，來自山葡萄的一種「葡萄葛」的果實顏色。這張照片拍的是盛開於初夏到梅雨時節的毛地黃花，這種花有毒，在西方是受到忌諱的花朵。昏暗的向晚時分，鮮明的紫色令人印象深刻。

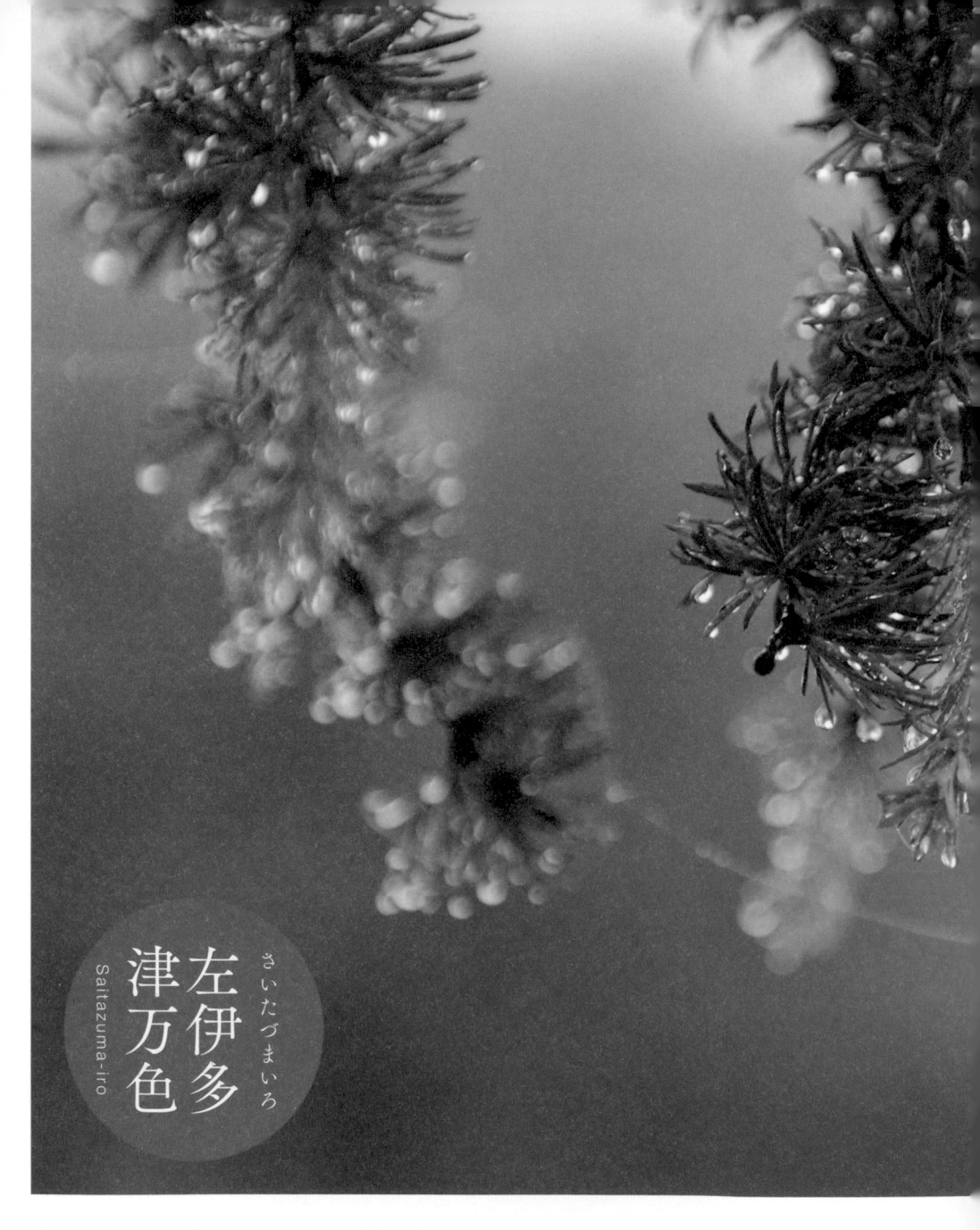

左伊多津万色
さいたづまいろ
Saitazuma-iro

「左伊多津萬」是「日本蓼」的古名，指的正是如日本蓼葉般略顯黃色的深綠色。左伊多津萬色也是出現在《枕草子》中的日本傳統色，對古代日本人而言，可說是日常生活中常見的顏色之一。這張照片攝於日光市霧降高原，標高頗高的高原，此時也迎接了遲來的萌芽季節。第一場梅雨帶來的冷雨，將落葉松的葉子洗得熠熠生輝，呈現濃艷欲滴的綠色。

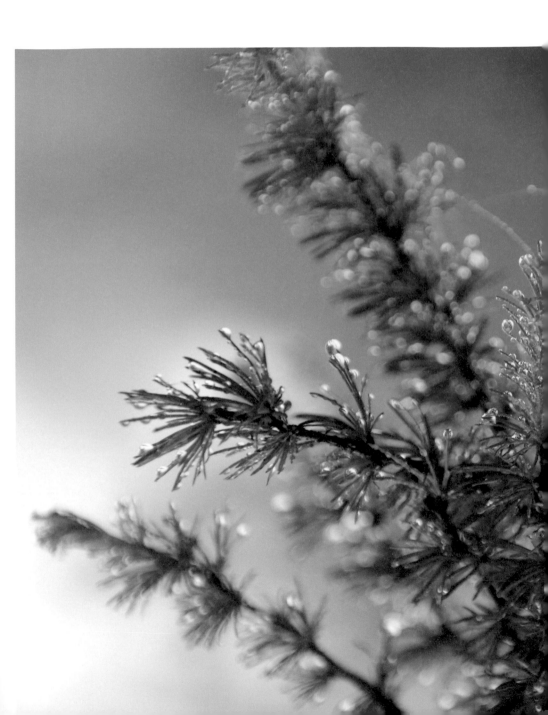

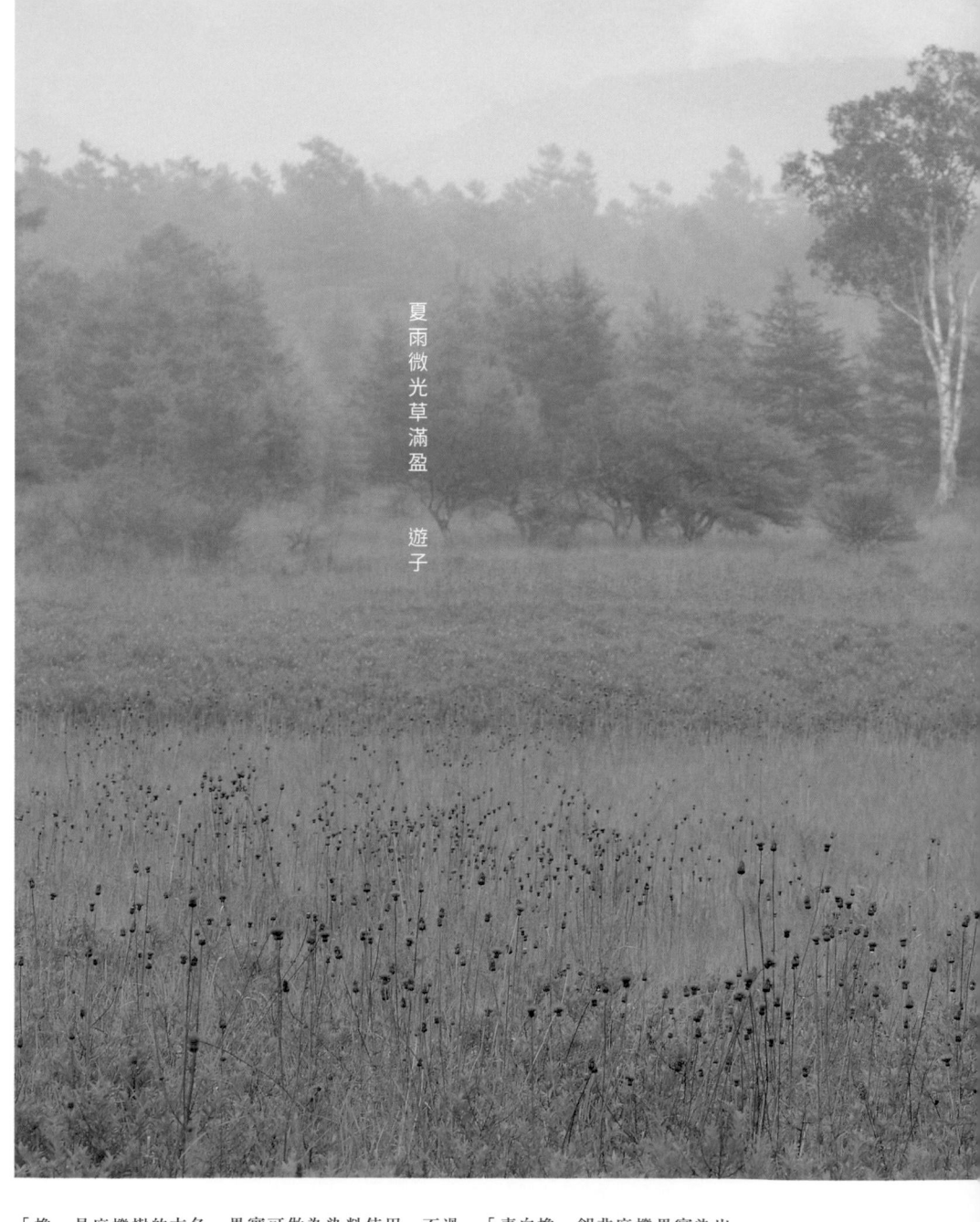

夏雨微光草滿盈

遊子

「橡」是麻櫟樹的古名，果實可做為染料使用。不過，「青白橡」卻非麻櫟果實染出
的顏色。這是用黃八丈草（刈安）與紫草根染出的顏色，整體呈現帶灰調的綠色，過
去也是用在天皇服飾上的知名高貴色彩。照片攝於霧雨不停的奧日光「小田代原」，
青白橡色的草原富含水分，散發生機十足的光彩。

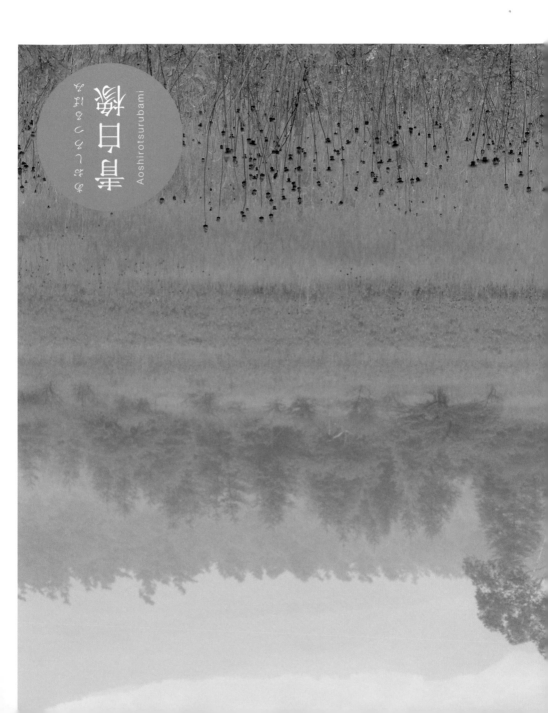

青白檸

かおりのうすさ

Aoshirotsurubami

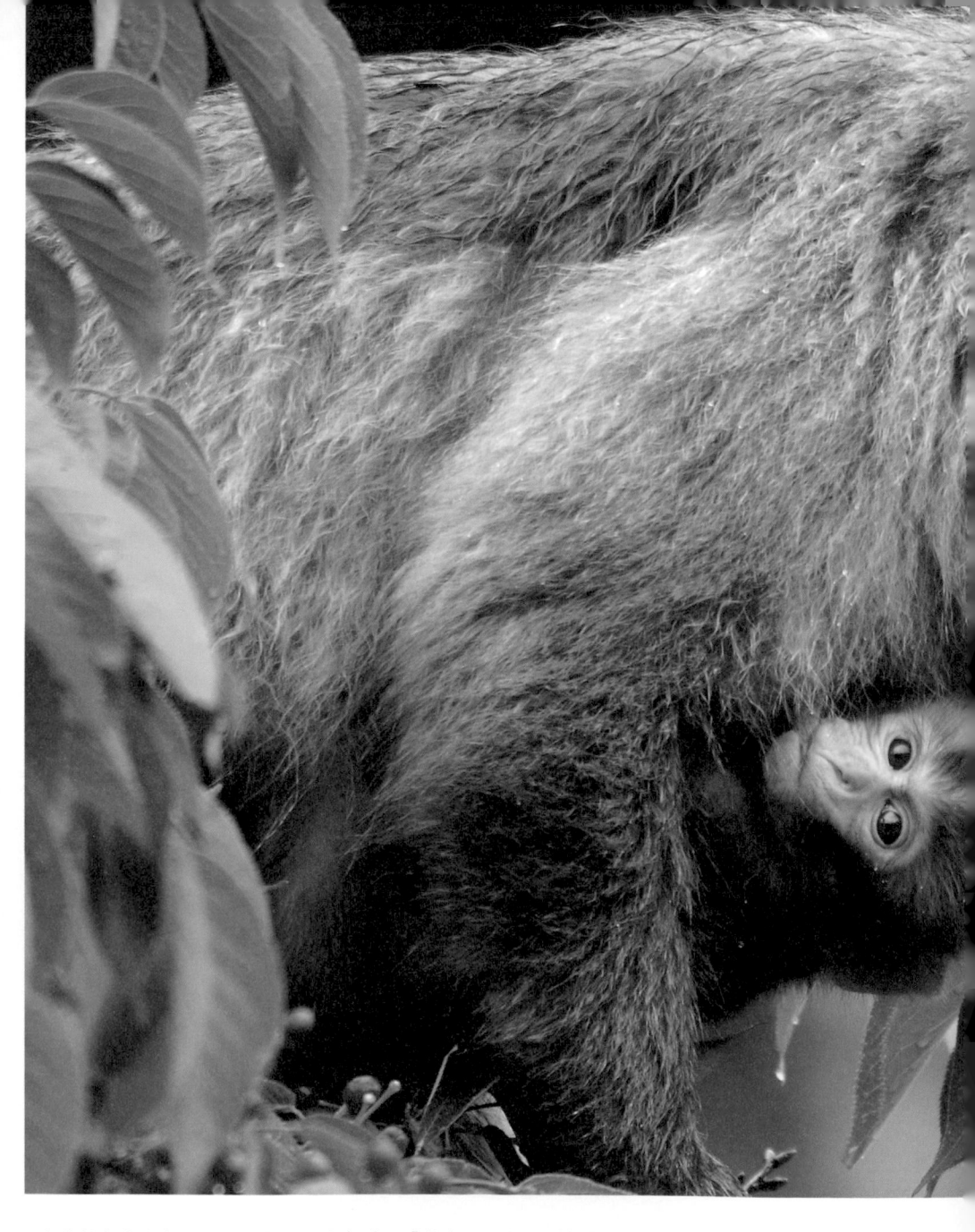

日本傳統色彩中有大量的茶色系與鼠色系，「茶鼠」正是這類顏色的一種，也可讀作「Chanezu」。一如字面所示，這是一種偏茶褐的鼠灰色，將江戶時代流行的這兩種顏色混在一起調出的色彩。這張照片拍下了小雨中偶然遇見的日本獼猴親子。小猴緊攀在母猴身上，露出驚訝的表情望向這邊。和茶鼠色的母猴相比，小猴的毛色比較偏向柔軟的栗子色。

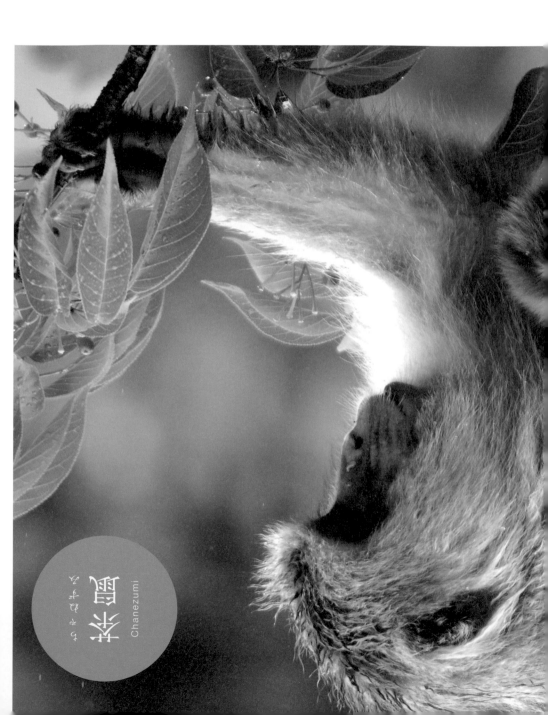

茶鼠
ちゃねずみ
Chanezumi

紅掛空色
べにかけそらいろ
Benikakesora-iro

染色法中，有一種先以藍染打底，上面再疊以紅花染料的顏色，稱為「紅掛空色」。
混合了青色與紅色，產生了淡淡的空色。拍下這張照片那天，我被雷聲吵醒，往窗外
一看，天上下起了激烈的雷雨。按下快門那一瞬間，伴隨轟隆地鳴劈下的藍白色雷霆
正好落在旁邊。以肉眼看時，原本全黑的天空彷彿染成了淡粉紅色，照片拍下的卻是
這樣的紅掛空色。

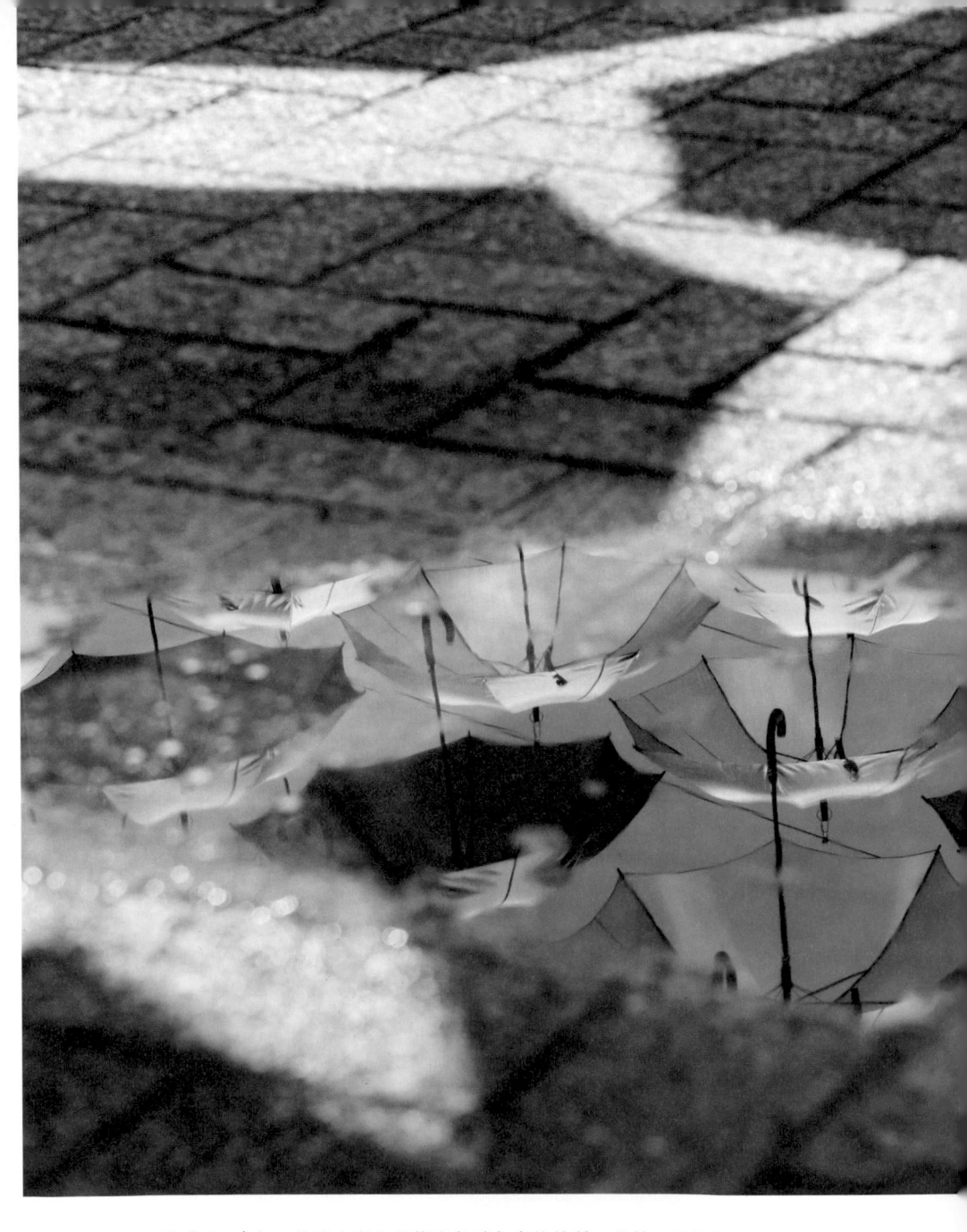

光之三原色之一的「青」*色，是晴空與大海等寒色系色彩的總稱。此外，日本自古將綠色稱為「青色」，至今仍有「青葉」或「青色號誌燈」等用法。這張照片拍的是梅雨停歇的晴朗週日，人行道一隅還殘留驟雨過後的積水窪，懸掛於高處的五彩雨傘裝飾就這麼和藍天一起倒映在水面。

*編註：日語中的青色也指藍色。

雨後
一隅靜謐
水漥寬恕
昔日的離散悲傷

青
あお
Ao

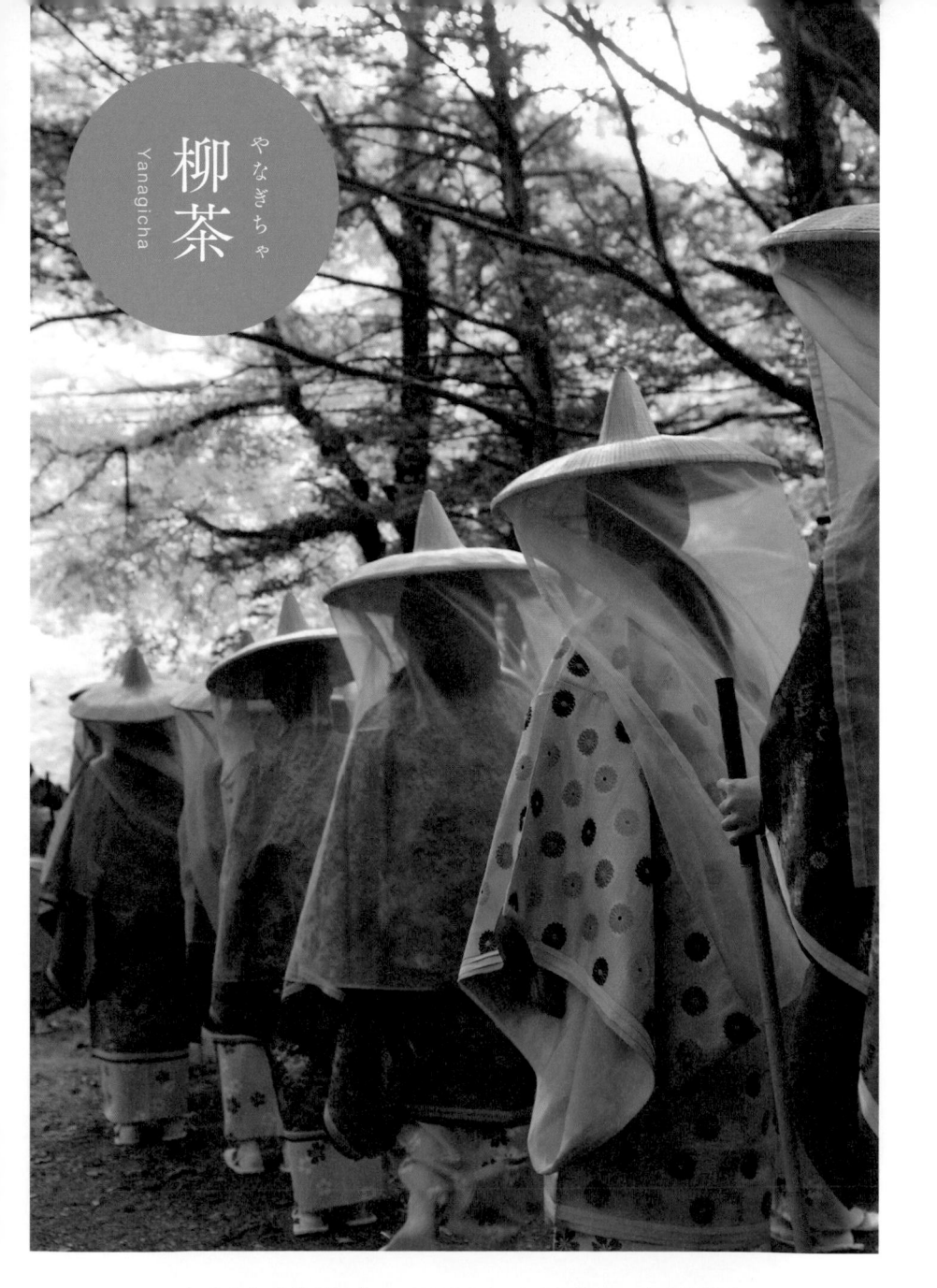

柳茶
やなぎちゃ
Yanagicha

隸屬茶色系與鼠色系的色彩種類繁多，這是因為江戶時代幕府頒布「奢侈禁止令」，嚴禁人民使用鮮艷色彩。人民為了表達反抗之意，刻意發展各種茶色與鼠色系色彩，結果就是誕生了龐大數量的「四十八茶百鼠」。暗黃綠色中帶有茶色的「柳茶」正是其中之一。這張照片拍的是每年六月舉行的日光市湯西川溫泉「平家大祭」，柳茶色的「市女笠」為風景增添幾許嬌媚風情。

這個顏色來自「勝色」，勝色是一種忌諱敗的武者，以藍色染料來浸染，為了讓顏色染透，不斷工足搗（搗打）布，因此這種顏色也稱為「搗色」，或「褐色」。後來隨著時代的演進，也染上了求勝祈願，於是「褐色」的勝音，便與「勝利」的「勝」相同，因而有了「勝色」之名。之後，「勝色」更被用來稱呼比較深濃的藍色，這種顏色日後也被進武者「十字軍」採用，這一帶也是武者所喜愛的顏色，讓人印象深刻。

群勝色
ぐんかついろ
Gunkatsu-iro

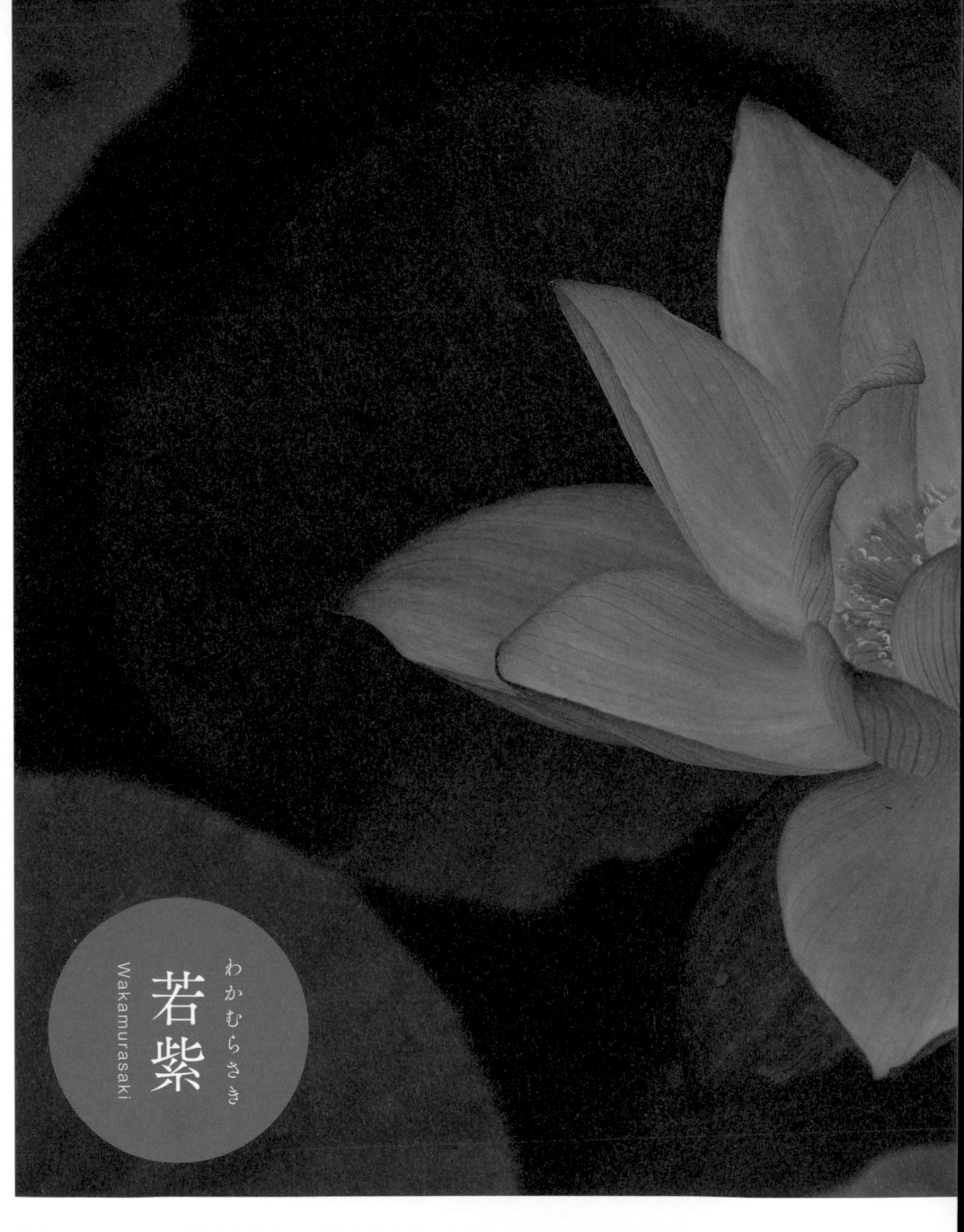

若紫
わかむらさき
Wakamurasaki

飽滿明亮的紫色，這就是「若紫」。聽到「若紫」往往令人聯想起《源氏物語》，然而出乎意料的，這個色彩名稱的確立是在江戶時代之後。傳說蓮花開時會發出「波」的聲音，實際上雖然不會真的發出聲音，我總覺得蓮花田裡那麼多蓮花，其中一朵綻放時發出聲音也不奇怪吧。

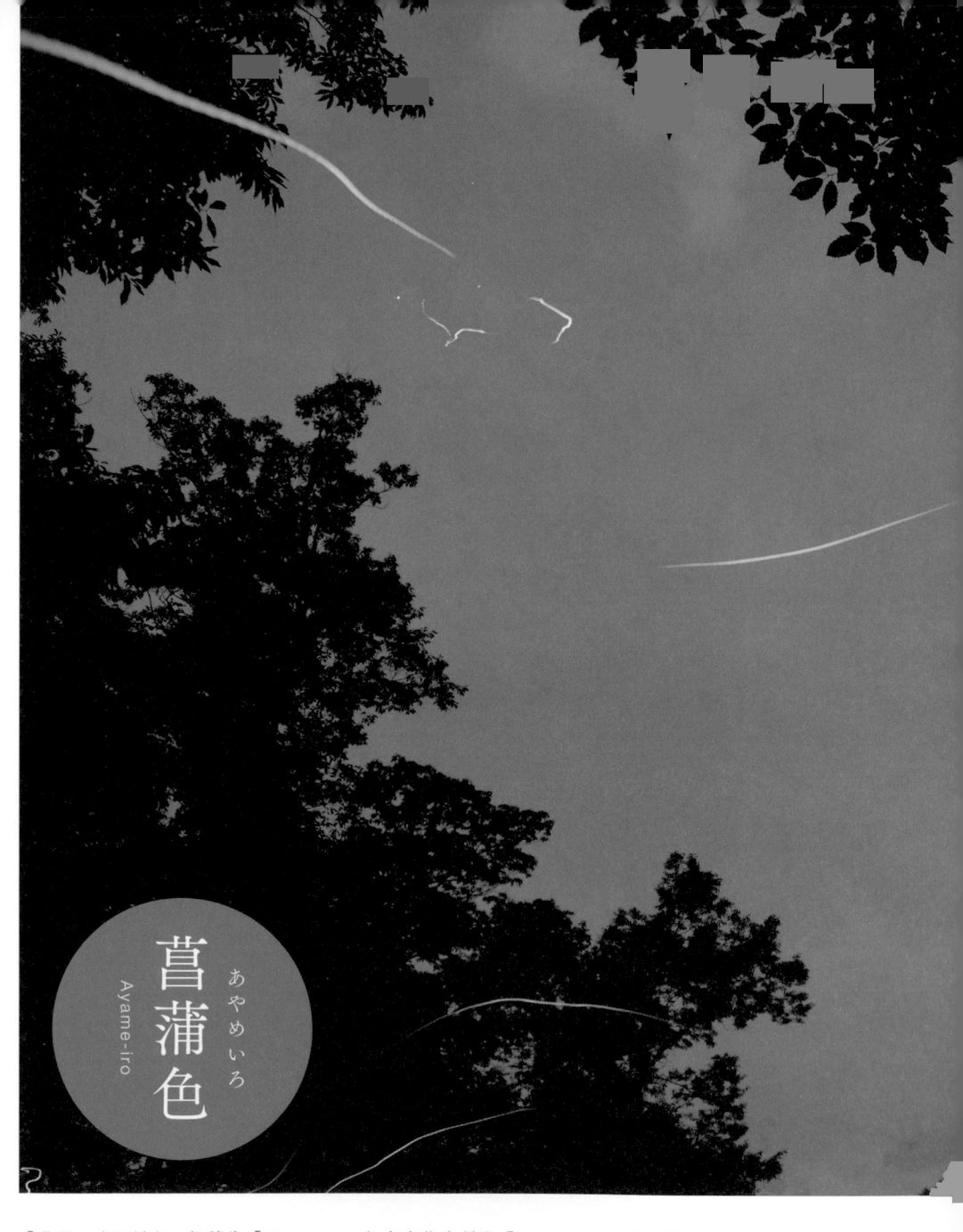

菖蒲色
あやめいろ
Ayame-iro

「菖蒲」在日語中一般讀為「Shobu」，但在古代也稱為「Ayame」。「菖蒲色」雖是日本自古至今的傳統色名，不過並未忠實呈現真正的菖蒲花色。在一年中白晝最長的「夏至」這天，耐心等到四下天色皆暗，源氏螢終於飛來。抬頭一看，樹葉間隙的菖蒲色天空，正好呈現一顆心的形狀。

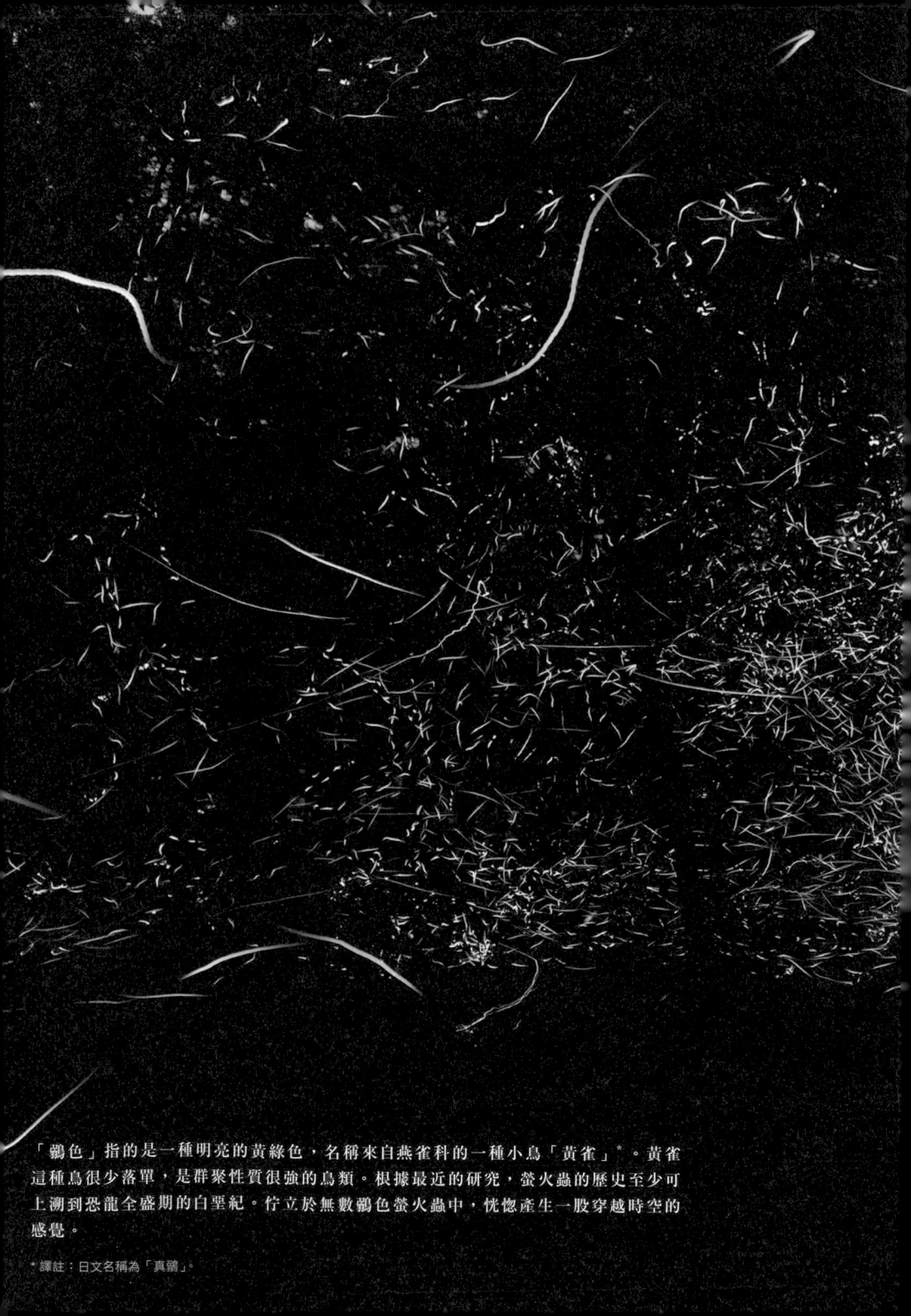

「鶸色」指的是一種明亮的黃綠色，名稱來自燕雀科的一種小鳥「黃雀」*。黃雀
這種鳥很少落單，是群聚性質很強的鳥類。根據最近的研究，螢火蟲的歷史至少可
上溯到恐龍全盛期的白堊紀。佇立於無數鶸色螢火蟲中，恍惚產生一股穿越時空的
感覺。

*譯註：日文名稱為「真鶸」。

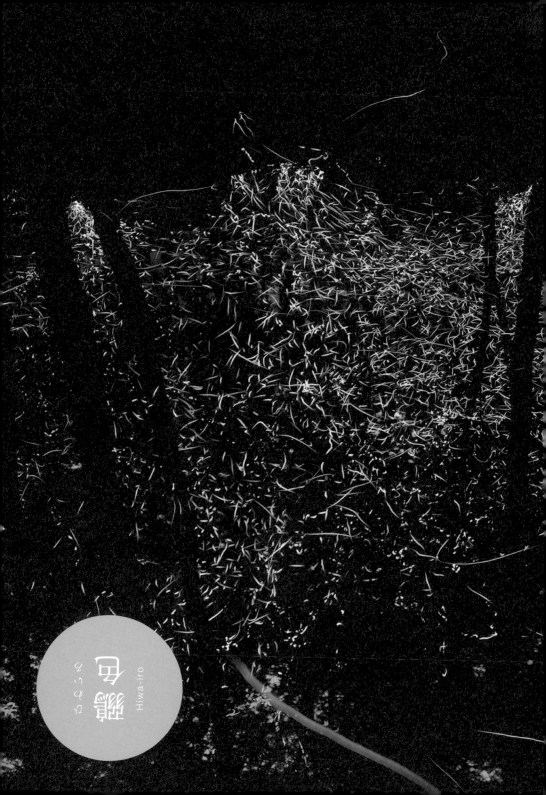

ひわいろ

鶸色

Hiwa-iro

「花綠青」是十九世紀初期開始被歐洲用來着色的人工綠色顏料，西洋名為「Paris green」。由水彩各種材料來使用，現在只有片狀的名稱留存下來。這種照片下的下花綠青色的寒梅水墨，像一里霧千般出水落葉樹林的綠，襯托了被遮的眼睛，瞼下沒有白眼，完全默像逃入東山隱居"的世界。

花綠青
Hanarokusho
はなろくしょう

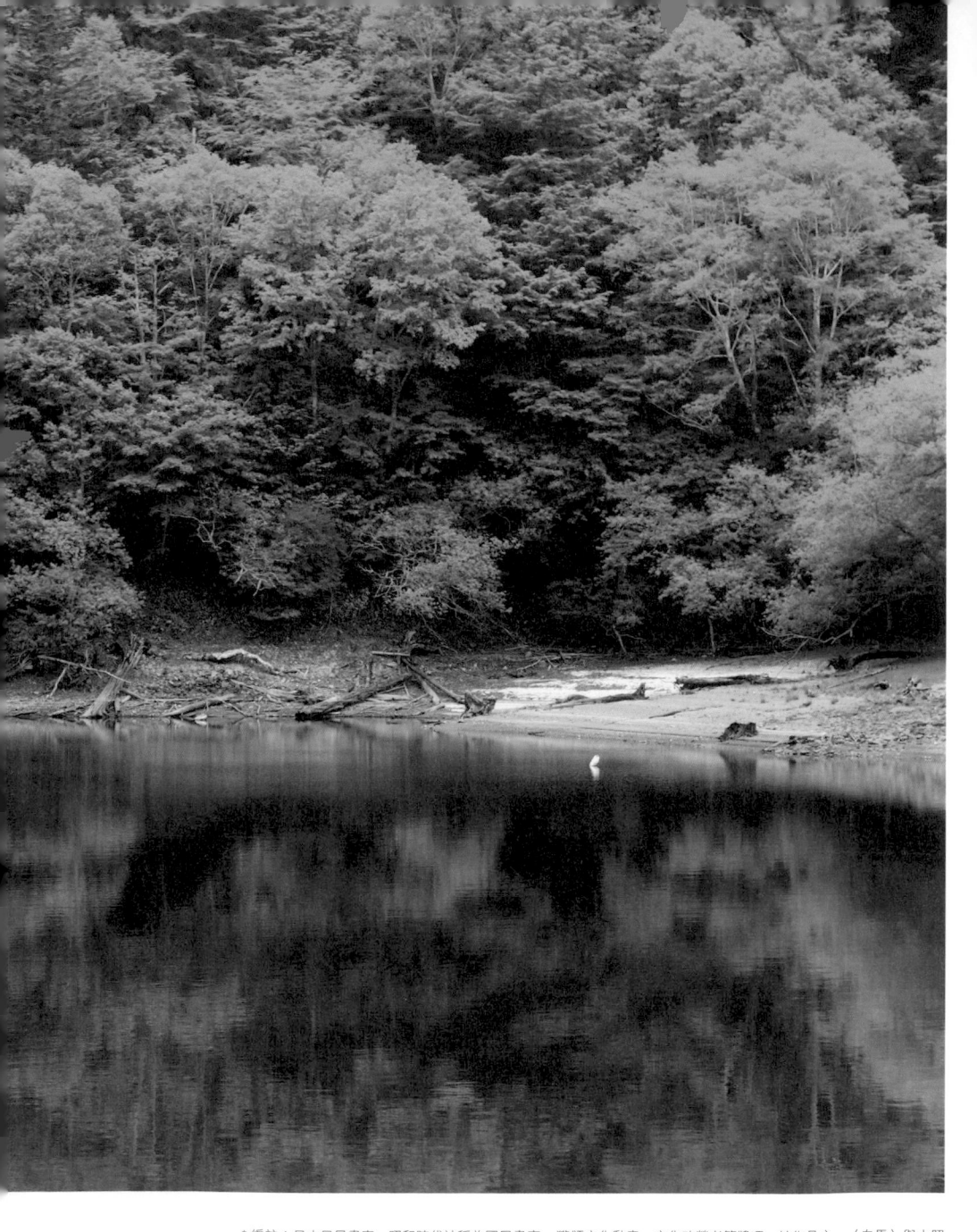

* 編註：日本風景畫家，昭和時代被稱為國民畫家，獲頒文化勳章、文化功勞者等獎項。其作品之一〈白馬〉與本照片構圖與色調相似，故作者有此感嘆。

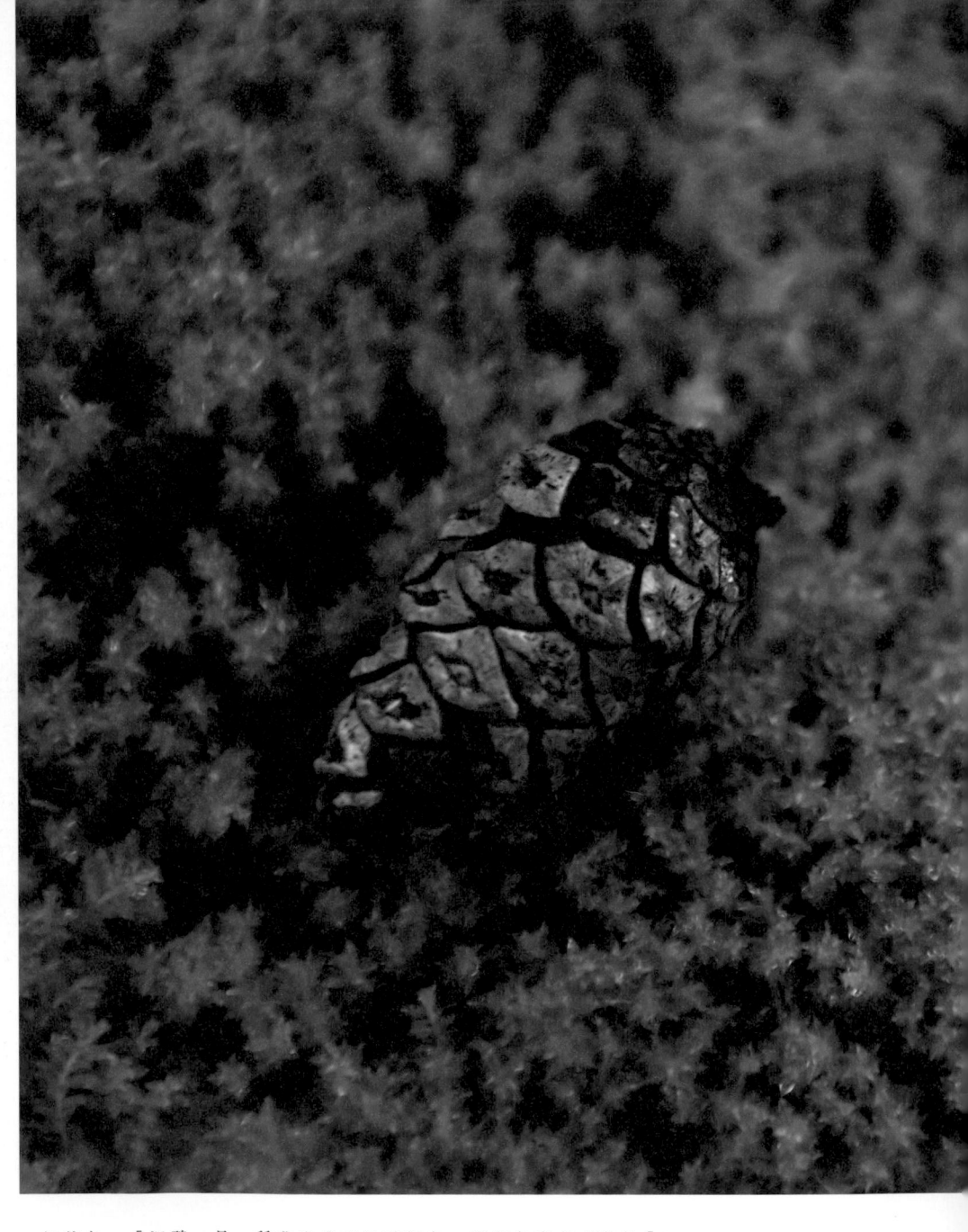

一如其名，「深碧」是一種非常濃烈的碧綠色。這個色彩名來自有「Green Jasper」之稱的寶石「碧玉」。這個宛如天然氈毯般長滿茂密檜葉金髮蘚的地方，是過去許多勞動者及其家人居住的「銅山社宅」遺跡一隅。人們在這塊土地刻劃下的生活軌跡，今後也將繼續沉眠於這片深深碧綠之中。

最澱
Shimpeki

空色
そらいろ
Sora-iro

晴朗白日的天空有著淡淡的藍色，這就是「空色」。介於藍與白中間的顏色，英語也同樣稱為「Sky blue」。照片攝於日光市上三依水生植物園，綠絨蒿屬的「喜瑪拉雅藍罌粟」每年都會在此盛開。這種日本非常罕見的花朵有著通透的空色花瓣，在梅雨季節的天空下更顯鮮艷。

紫陽花青

あじさいあお
Ajisaiao

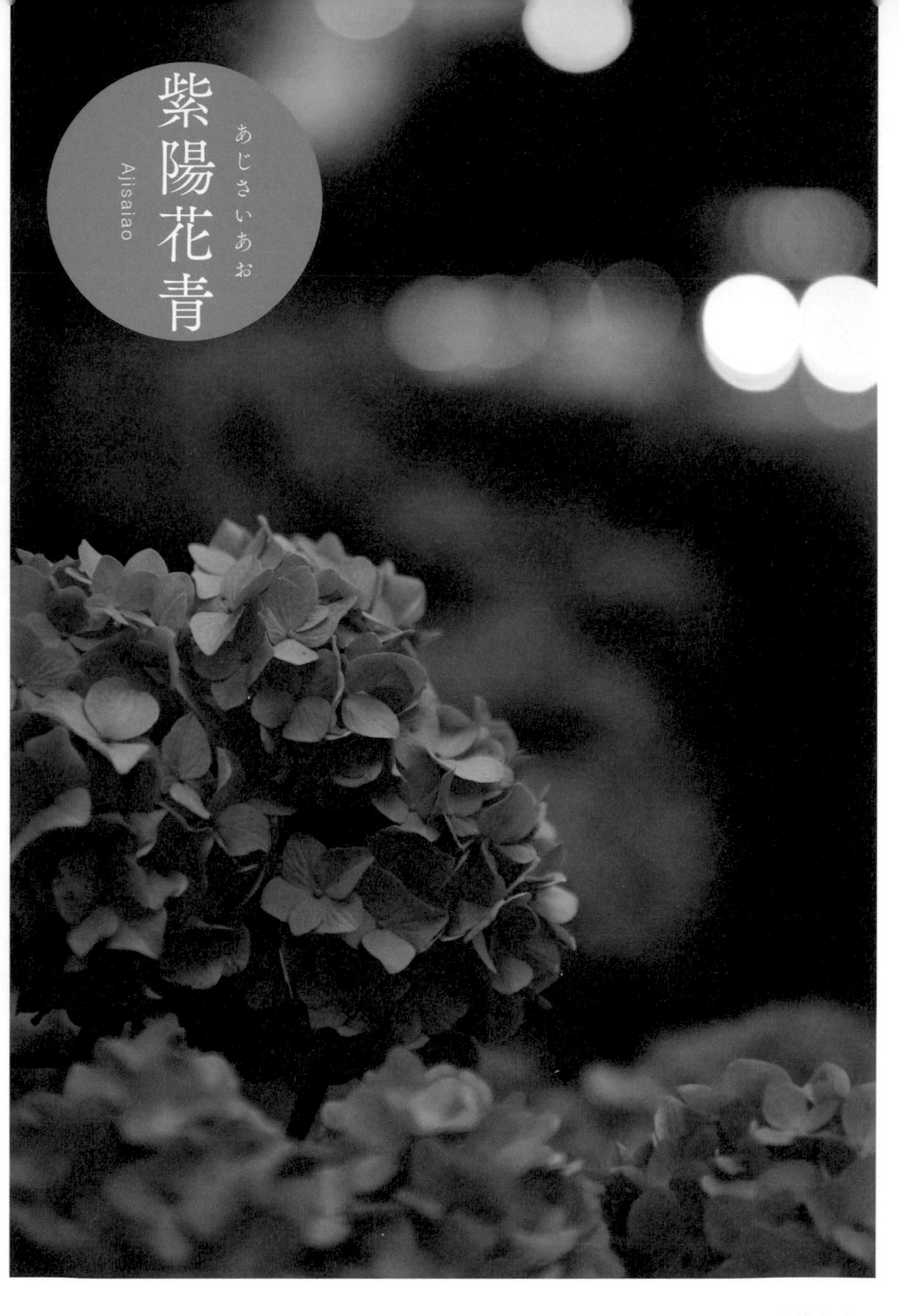

紫陽花（繡球花）般的青藍色，這就是「紫陽花青」。據說紫陽花只要種在酸性土壤就會呈現青藍色，種在鹼性土壤則會呈現粉紅色。二十四節氣中的「小暑」之日，相當於每年七夕時節。一到這個時期，梅雨季也差不多結束，即將邁入真正炎熱的夏季。彷彿不捨雨季的離去，每下一場雨，紫陽花的顏色就變得更深。

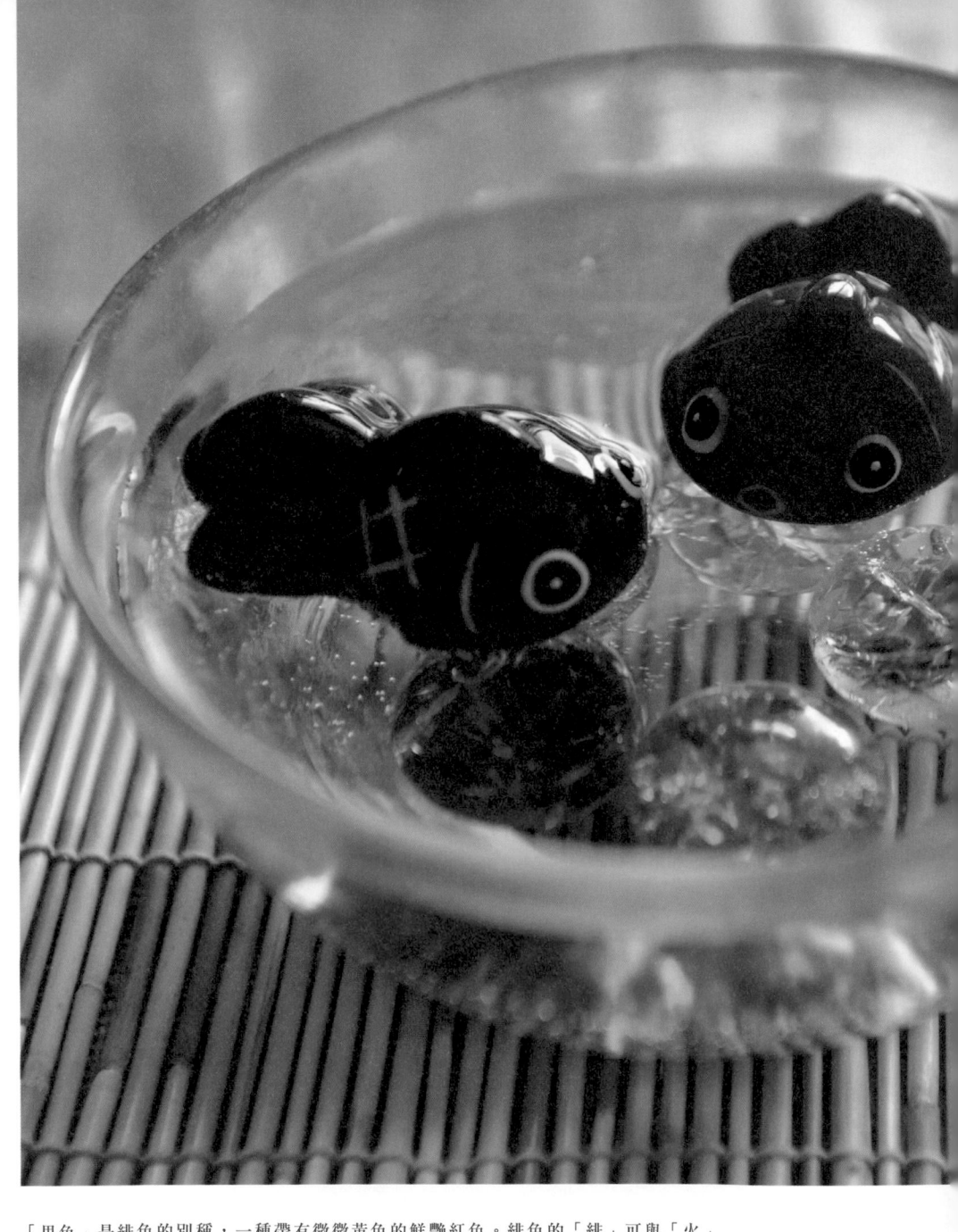

「思色」是緋色的別稱，一種帶有微微黃色的鮮艷紅色。緋色的「緋」可與「火」字通用，在文學的表現手法中，經常以這個顏色來表現燃燒的熱情。因此，古時也將這種顏色稱為「火色」。也有人說這個顏色名稱誕生於平安時代，或許自古以來，人們就習慣以烈火般鮮明的紅色代表熱情的心思。

思い出
おもいで
Omoi-iro

早苗色
さなえいろ
Sanae-iro

求苗在夏日炎熱陽光下，水田裡種的稻子隨風搖曳，形成令人目眩的風景。北一帶稱，那綠色的稻子顏色就稱為「早苗色」。淡片稱沒有片還潔繼行的日光串水分他圖稻田，過了一旬風就很大，那我一片甚甚色的稻浪。旁佛著自己走上了稅千餐爾的風兒，那稻浪也在稻田間稅後直接。

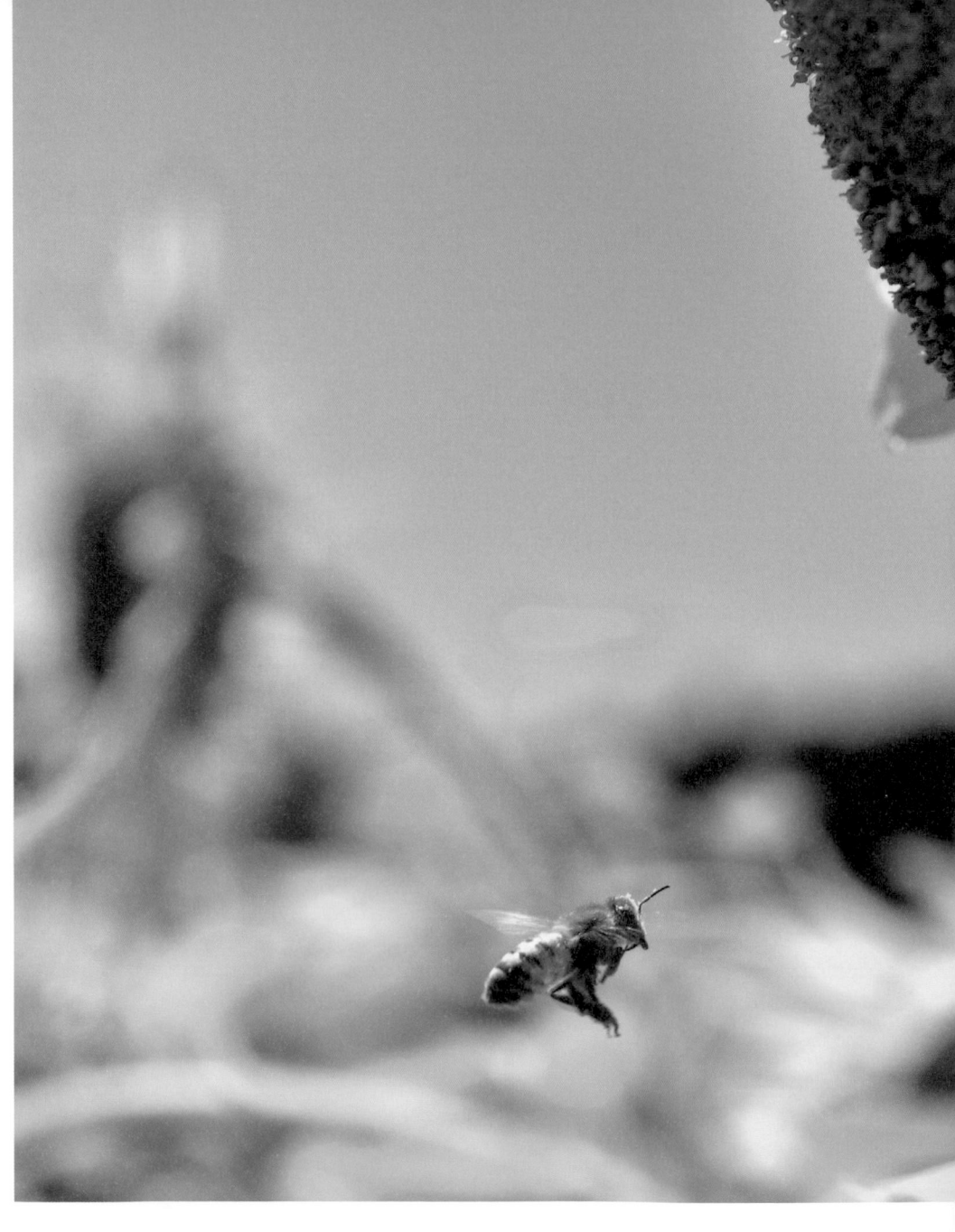

「中黃」是鮮艷的黃色，也是彩色墨水裡的色名「Yellow」。在 JIS 的色彩規格中，中黃的規格指定為 100% 的 Yellow 加入 5% 的 Magenta（洋紅色）。這張照片拍的是炎熱夏季裡穿梭於向日葵花田間的蜜蜂。看起來就像往返無盡旅途中的旅人。太陽般的向日葵正微笑著對蜜蜂說：「在這裡休息一下吧」。

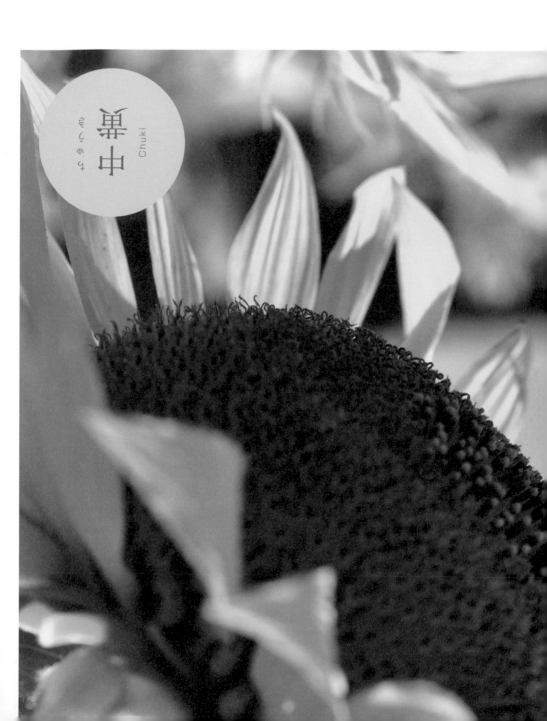

暑中
しょちゅう
Chuki

減少「惡黃色」中的青色色溫，讓出的顏色叫做「綠黃光」。這是一種偏暖的色溫，也有人稱為「薄暮黃」。二十四個時辰的「天黃」，起一年中晝夜平均的一天，北境，曾經也開始放射著梯，日光市少月也地點的居民只能藉由這樣的一種經緯度，川藏的「黃昏之來臨」，起始作輕水夜鏡，縮著可見民眾盡將讓承傍在遙近鄉與，氣氛很是熱鬧。

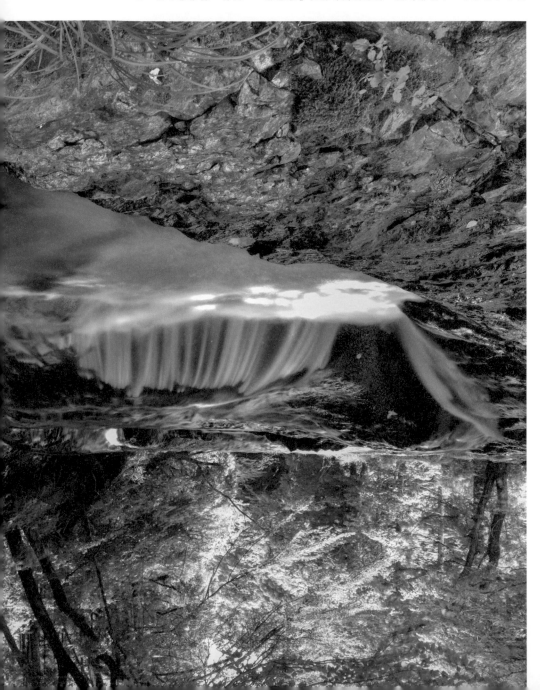

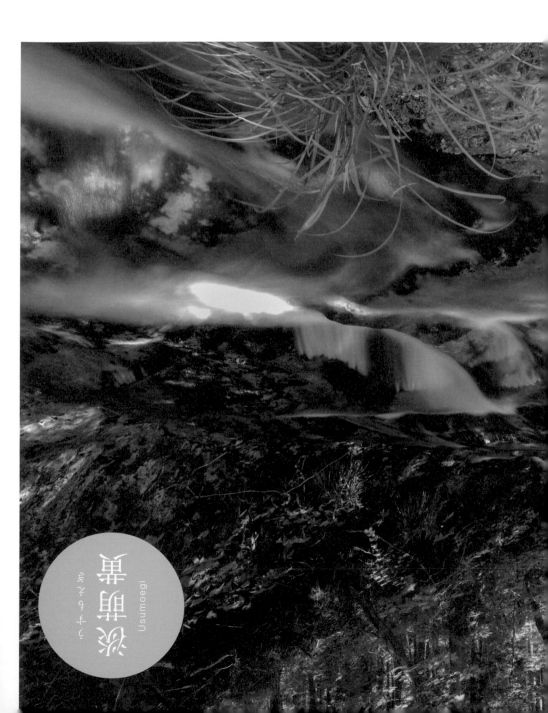

薄浅葱
Usumoegi

うすもえぎ

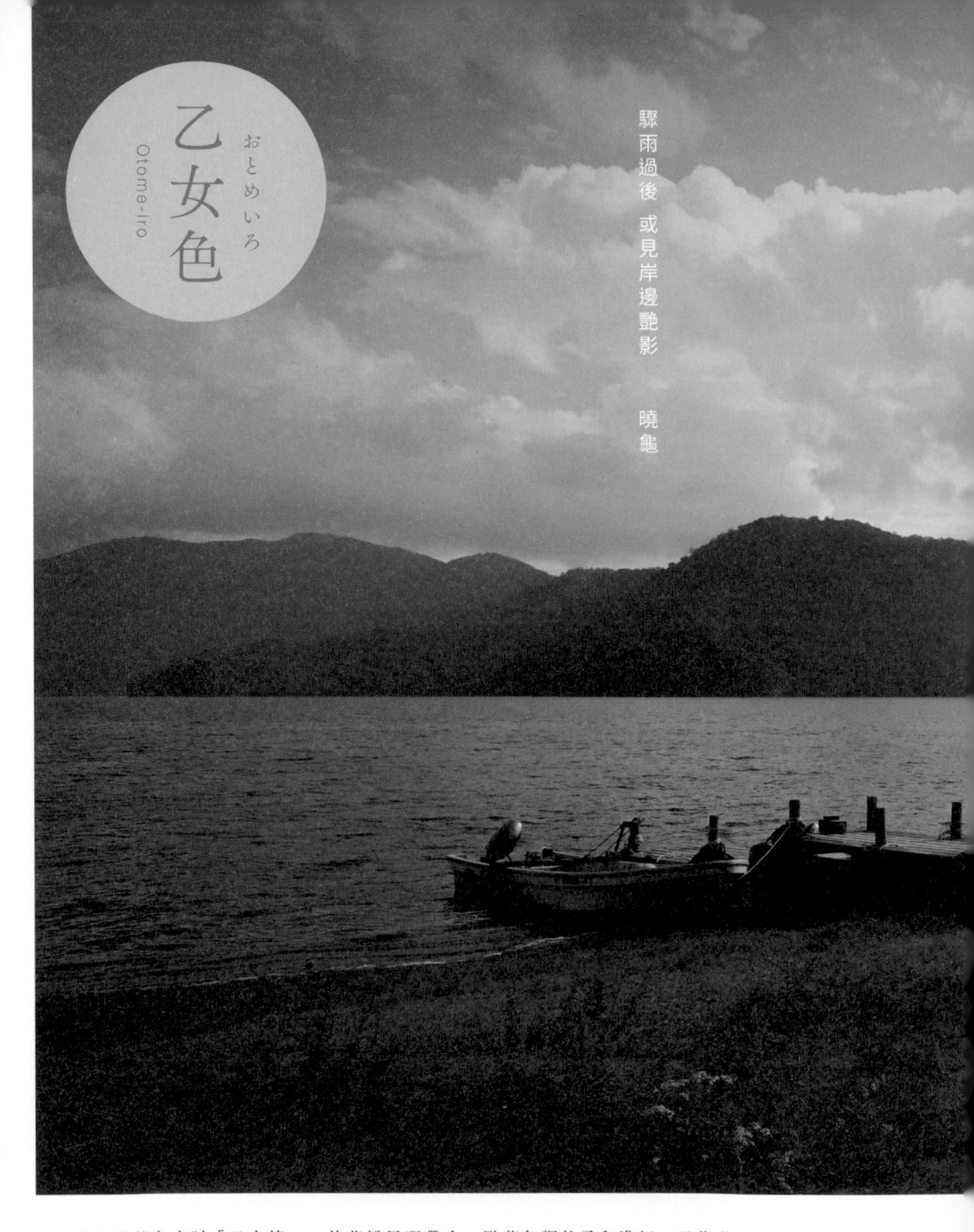

おとめいろ
Otome-iro

乙女色

驟雨過後 或見岸邊艷影　曉龜

有一種茶花的名字叫「乙女椿」，其花瓣呈現帶有一點黃色調的柔和淺紅，又像稍微褪色的粉紅。江戶時代，淺紅色系的顏色普遍稱為「鴇色」，基於這段歷史，乙女色有時也稱為鴇色。這張照片拍攝的是午後雨過天青的中禪寺湖畔，夕陽西斜時分，乙女色的湖面與濡濕的棧橋散發柔和微光。

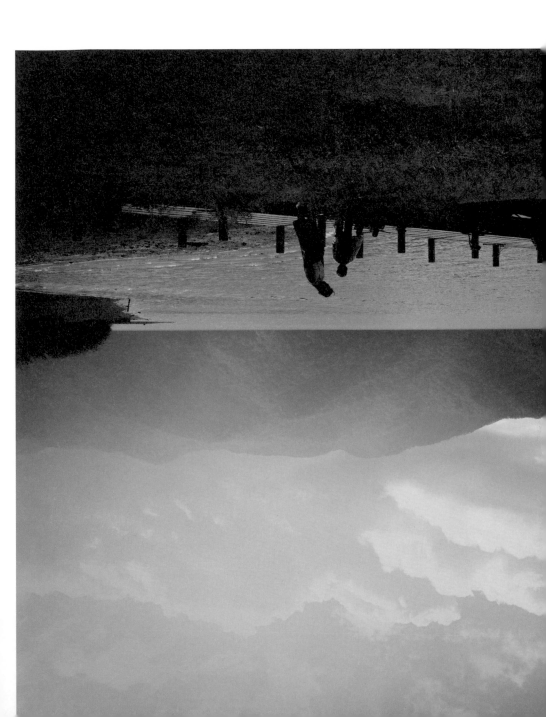

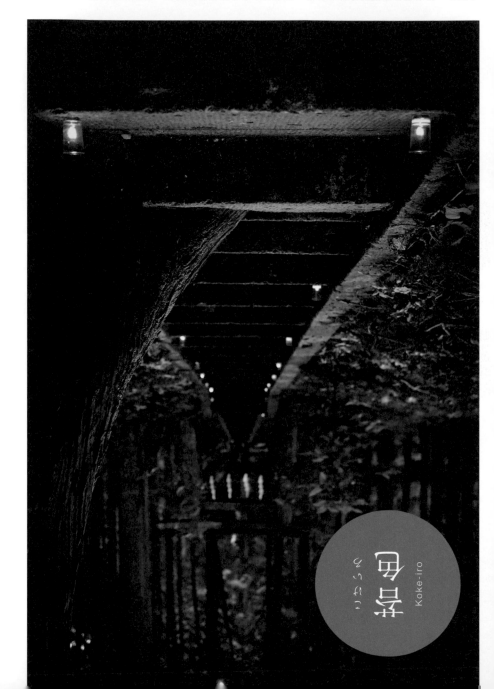

「苔色」，是帶著黯淡的灰調的黃綠色。這是日本很早以來的傳統色名，不過大家更熟悉的，就是代表漂亮青苔色澤的「Moss Green」。淵源可追溯到了神守日光東照宮的「大猷院靈廟」御神社。這是一間日本禪宗佛堂，建於後光嚴天皇天曆（1046-1053）併來至今，歷史悠久的大猷院御神社逐漸年久所的欄地片階上長滿青苔，從有如迎賓重道的樓石稱為「淨庭」的地方。

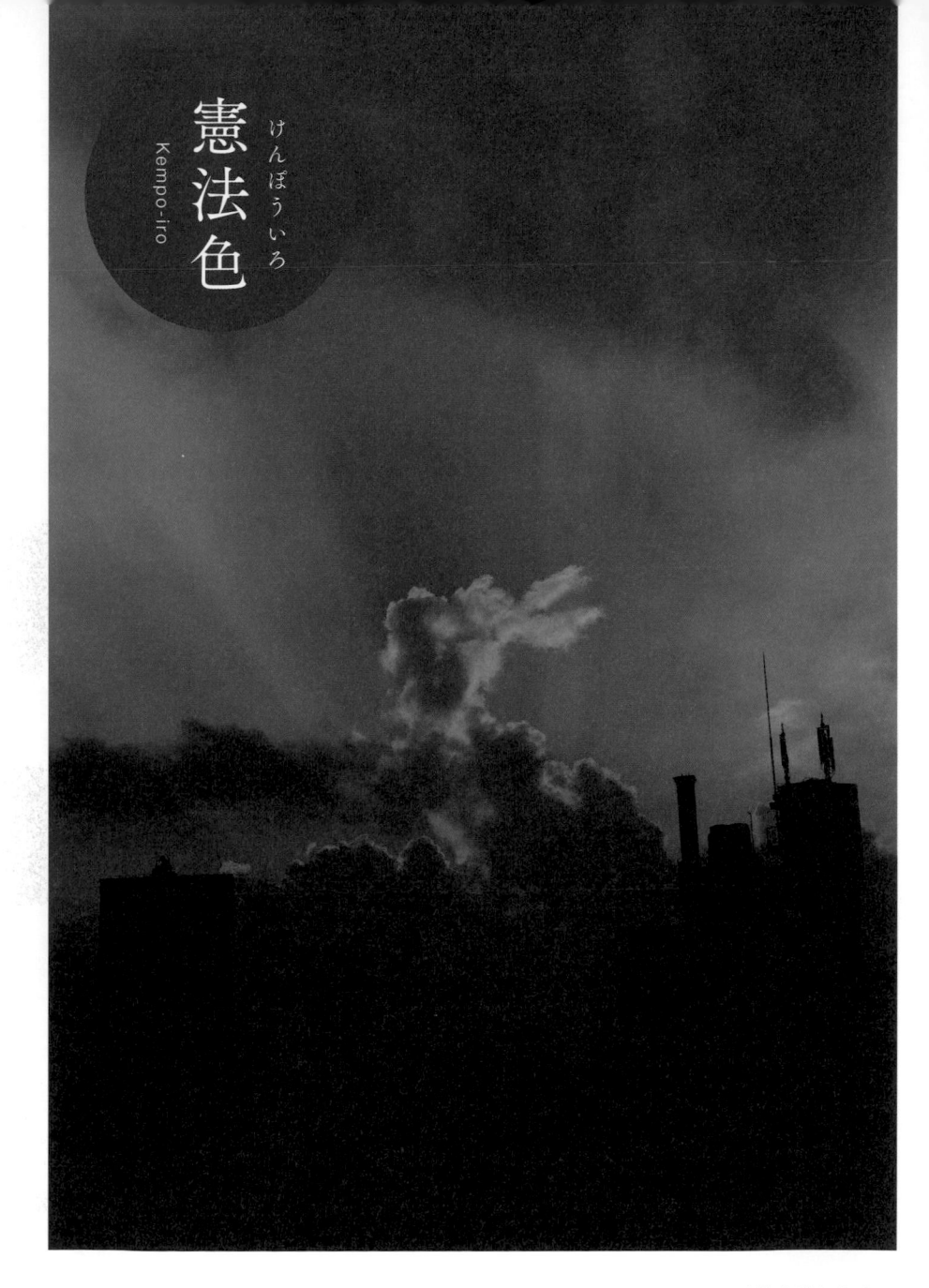

憲法色

けんぽういろ

Kempo-iro

「憲法色」是黑褐色的一種。據說來自江戶時代劍術家吉岡直綱（號憲法）想出的染色法，因而得此名稱。後來吉岡捨棄兵法，投入染色事業。這張照片拍攝的是夏季日暮時分，西方天空下的建築縫隙間突然跳出一隻巨大的兔子。兔子渾身散發輝煌光芒，看起來就像正要朝憲法色的天空一躍而上。

移色
うつしいろ
Utsushi-iro

「移色」是鴨跖草[*]的顏色。自古以來，手工繪製「友禪染」等，在布料上打底描繪圖案時，都會使用鴨跖草花的青色汁液做顏料。這時使用的染汁容易沾染轉移到其他布料上，因而得到「移色」的名稱。這種染汁只要用水洗就能輕易消除，變色和褪色的情形也很嚴重，於是移色有時也會用來當作「變心」的象徵。這張照片拍攝於山形縣鶴岡市的「加茂水族館」，數不清的海月水母在巨大水槽中游來游去，正是一番令人視線游移不定的光景。

・譯註：繪畫也在日語中讀為「繪畫」，或「畫繪畫」。

數億個與生俱來的分子
不斷游移
讓生命得以延續的
與不斷變化的
肉體

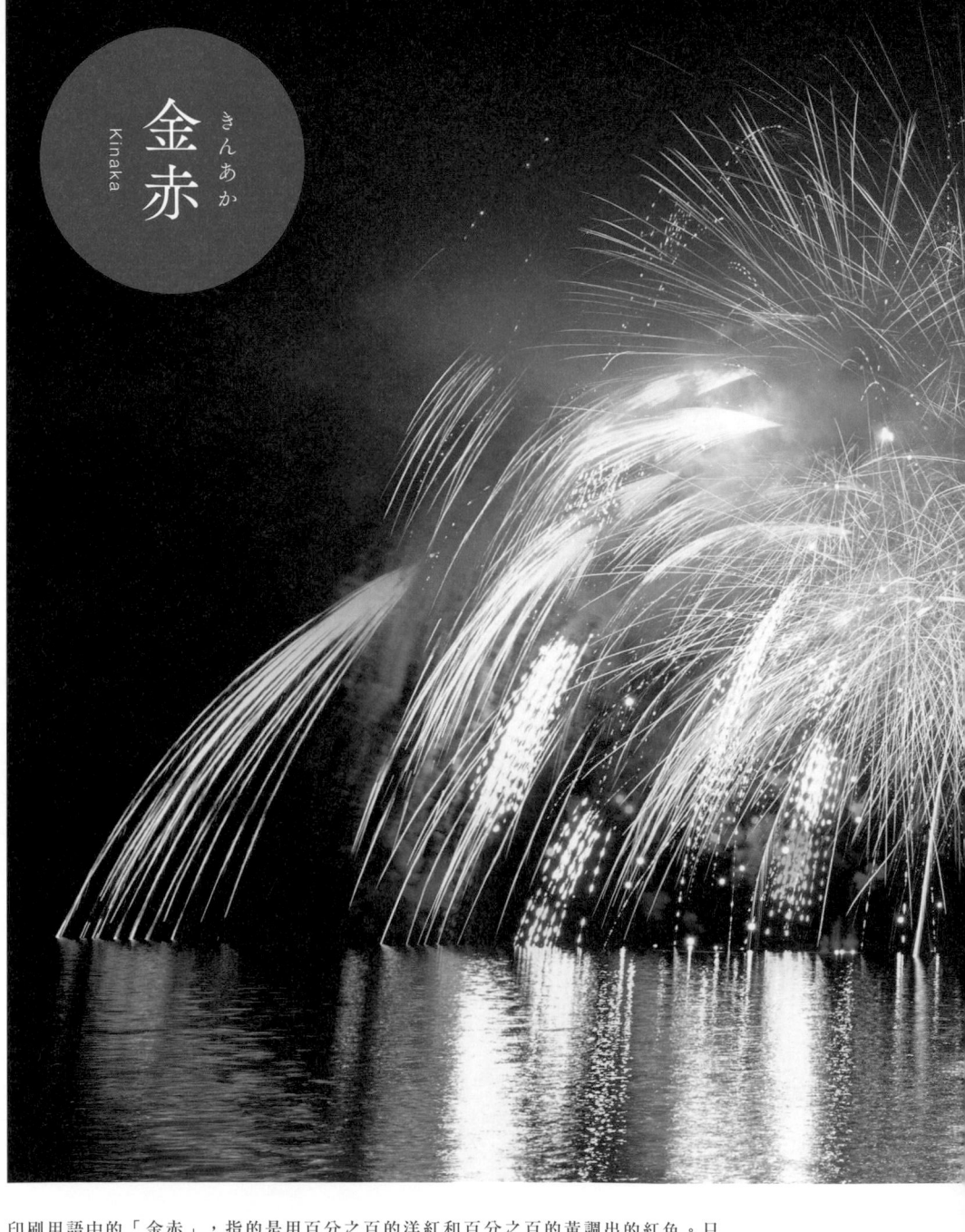

金赤

きんあか
Kinaka

印刷用語中的「金赤」，指的是用百分之百的洋紅和百分之百的黃調出的紅色。只是，兩種顏色的比例有一定程度的可調範圍，即使洋紅比例不到百分之百，調出近似朱紅的顏色，也有人稱為金赤＊。這張照片拍攝於中禪寺湖邊，朝湖面斜上方發射的登拜祭煙火，是每逢夏日就能看見的景色。登拜祭結束一星期左右就是「立秋」了。話雖如此，殘暑還會持續一段時間。

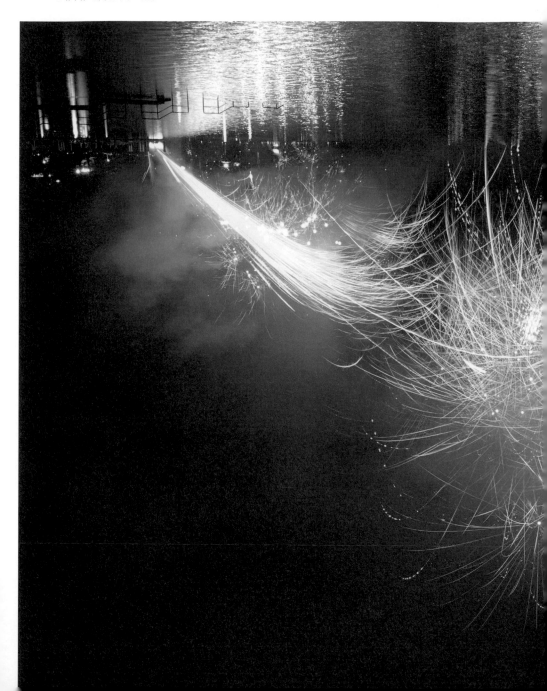

漆黑
Shikkoku

撮影

長野縣 諏訪大社御柱祭

「漆黑」，用來形容如此漆黑一般正在失色的顏色，別了光亮，燦爛如同夜光藍一樣炫爛的顏色似火熱。由於漆黑這層層疊疊的漆黑感染之情，無聲無息的範圍也難以看透。這些照片裡那種長距離且曝光長久川流。這裡流水，在川流湧動的靈光之中，披著微弱的螢光燈下的橋頭光芒，名日本民民古式的流轉動在之一。一在漆黑的圈圍中，世長著火的螢火蟲流動的橋頭光芒，名日本亮古式的流亮的，「」「動動」，這裡都是流亮的古式亮的螢火蟲流動，正可謂是日本人心靈深處的原風景。

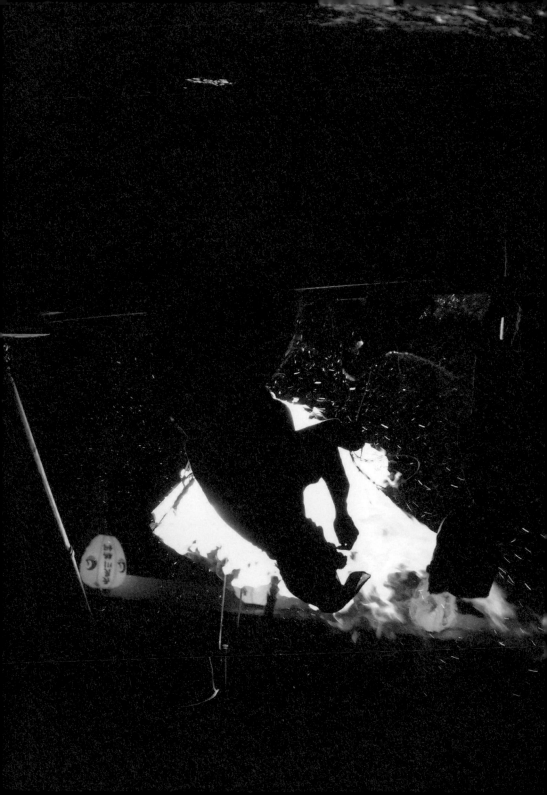

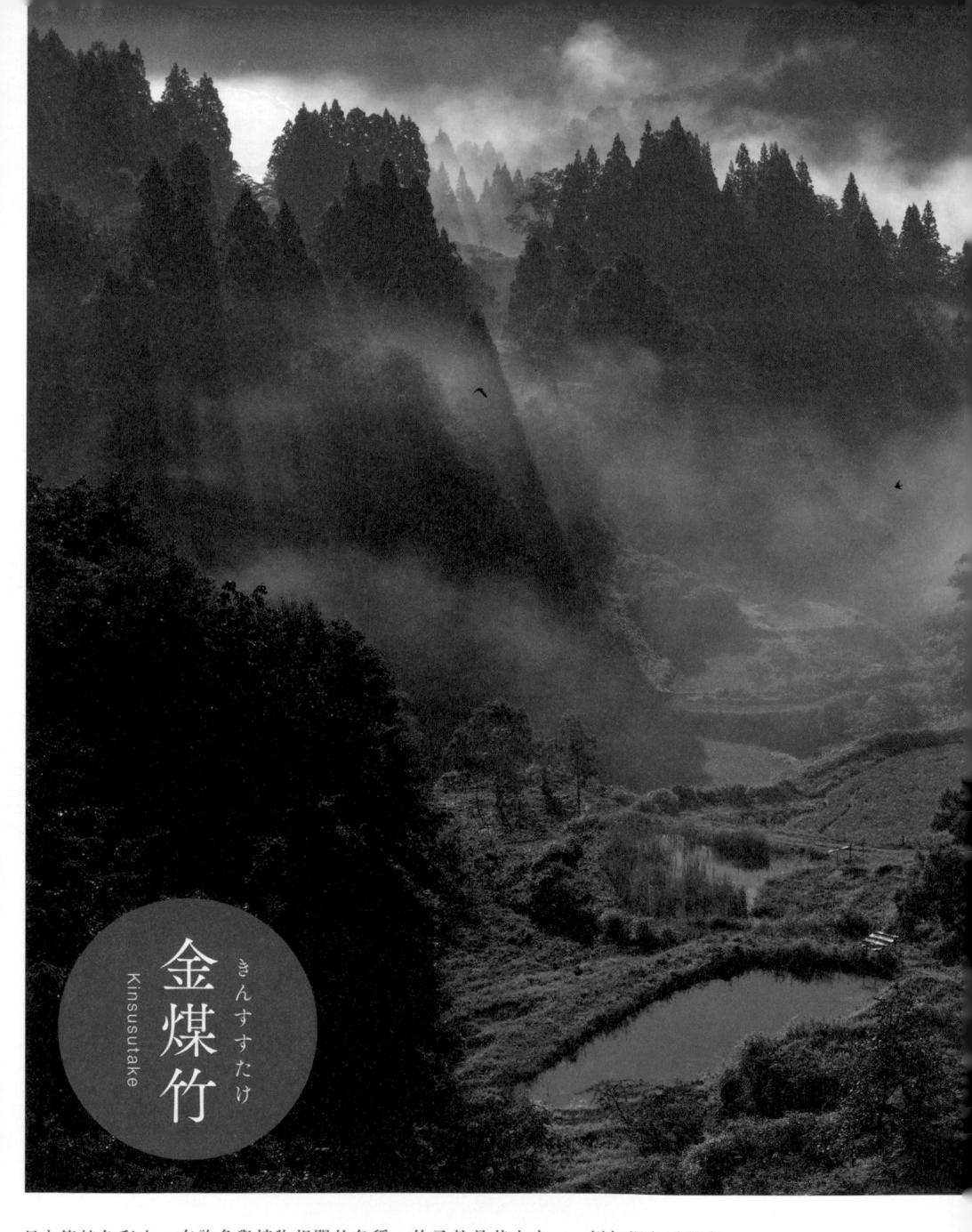

金煤竹
きんすすたけ
Kinsusutake

日本傳統色彩中，有許多與植物相關的名稱，竹子就是其中之一。例如褐色系的名稱中，有不少顏色以地爐旁受煙火燻成的「煤竹」命名。當中偏黃的顏色就叫「金煤竹」。圖為新潟縣十日町市的「儀明梯田」。朝陽下的水蒸氣發出金黃色的光芒，成群燕子交錯飛舞其中。很久以前，我似乎曾在夢中見過這樣的情景。

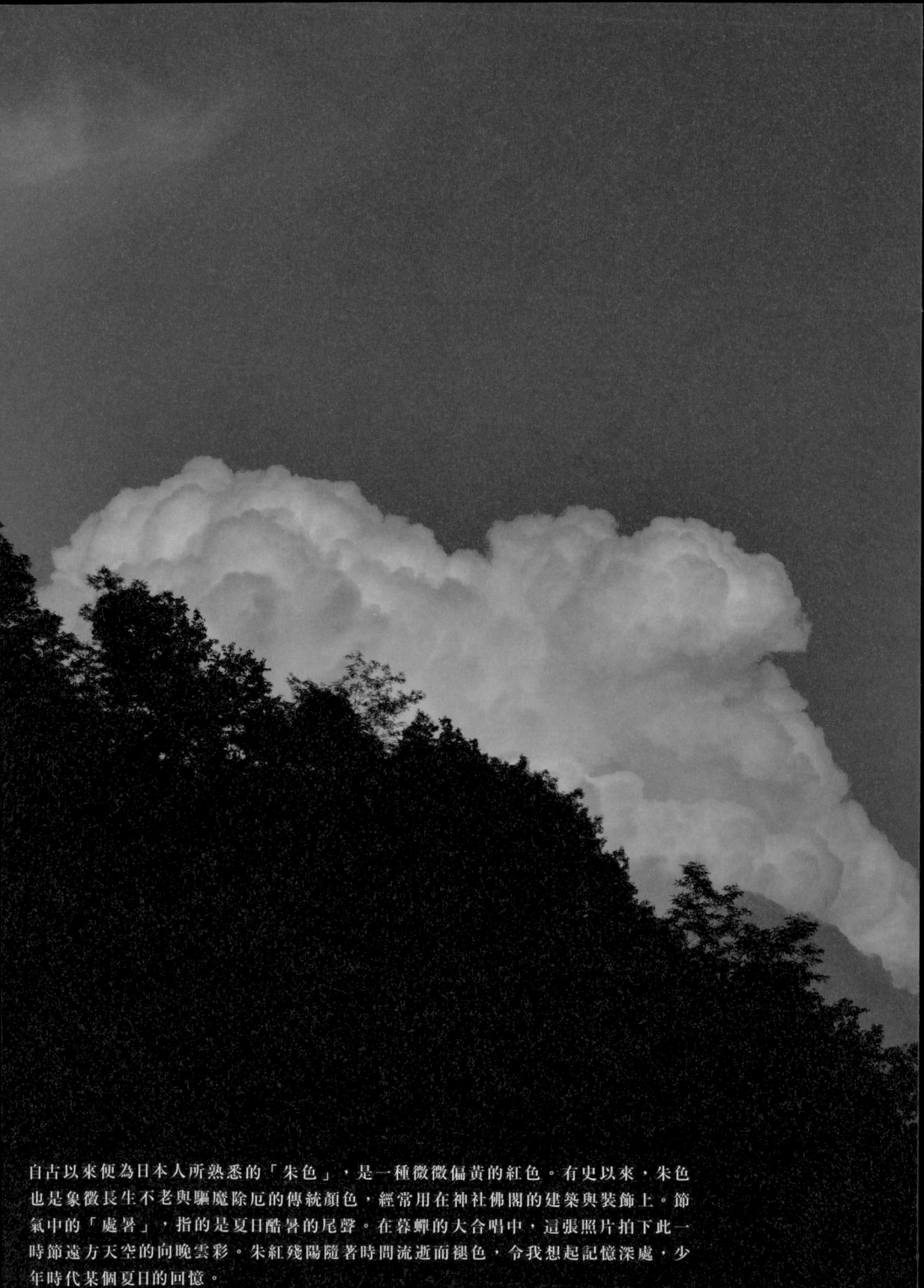

自古以來便為日本人所熟悉的「朱色」，是一種微微偏黃的紅色。有史以來，朱色也是象徵長生不老與驅魔除厄的傳統顏色，經常用在神社佛閣的建築與裝飾上。節氣中的「處暑」，指的是夏日酷暑的尾聲。在暮蟬的大合唱中，這張照片拍下此一時節遠方天空的向晚雲彩。朱紅殘陽隨著時間流逝而褪色，令我想起記憶深處，少年時代某個夏日的回憶。

朱色
つきいろ
Shu-iro

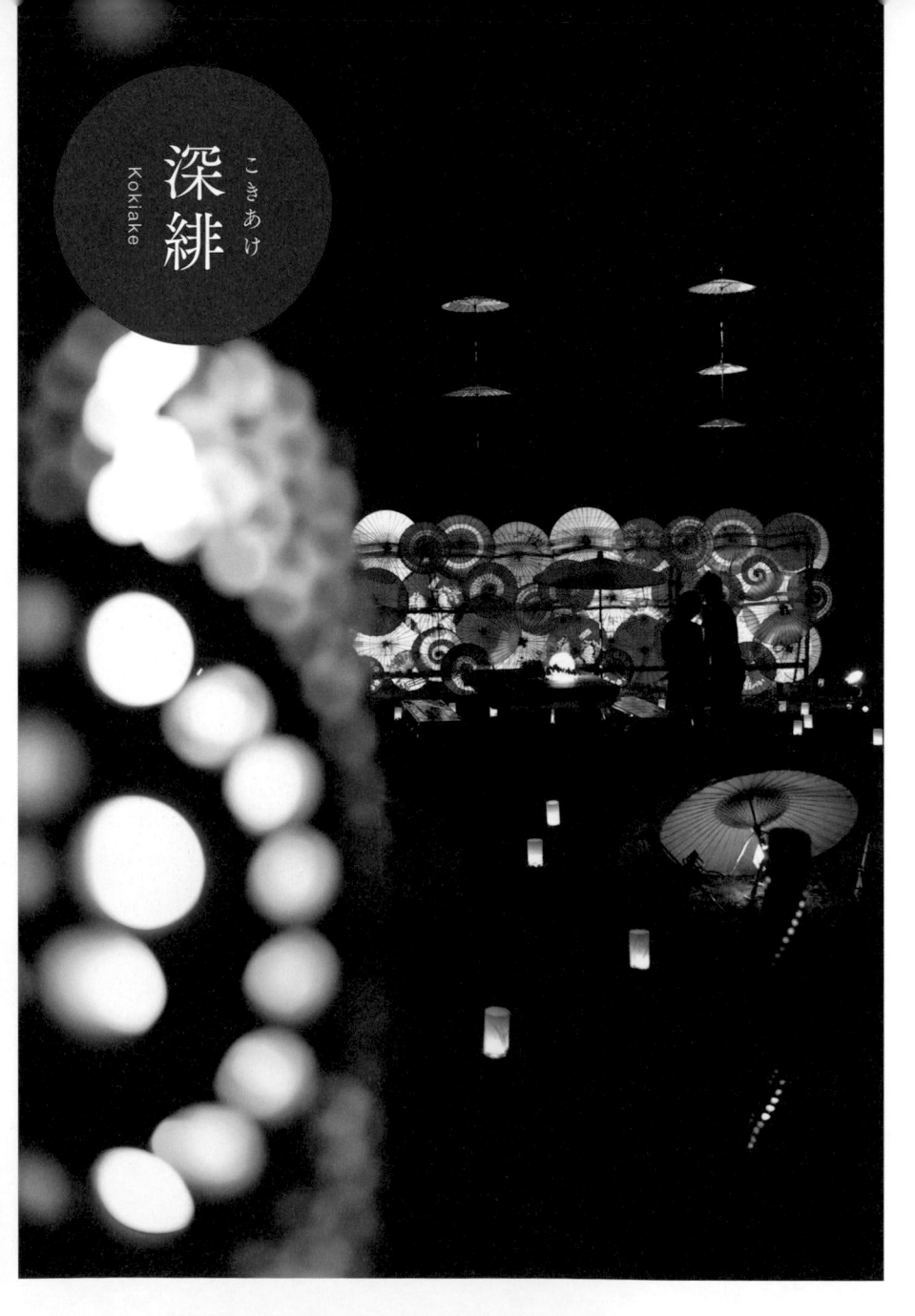

深緋
こきあけ
Kokiake

「深緋」是以「茜染」方式染成的暗紅色，在原本用茜草染出的顏色上，再疊一層用紫草染出的顏色。也有人讀為「Kokihi」或「Fukahi」，是日本自古就有的色彩名稱。以大量竹燈與紙傘做裝飾的鬼怒川溫泉「月明花迴廊」，每年都吸引許多人造訪。適逢節氣進入「白露」，秋意漸漸深了，夜晚澄澈的空氣中，遠方紙傘的深緋色特別醒目。

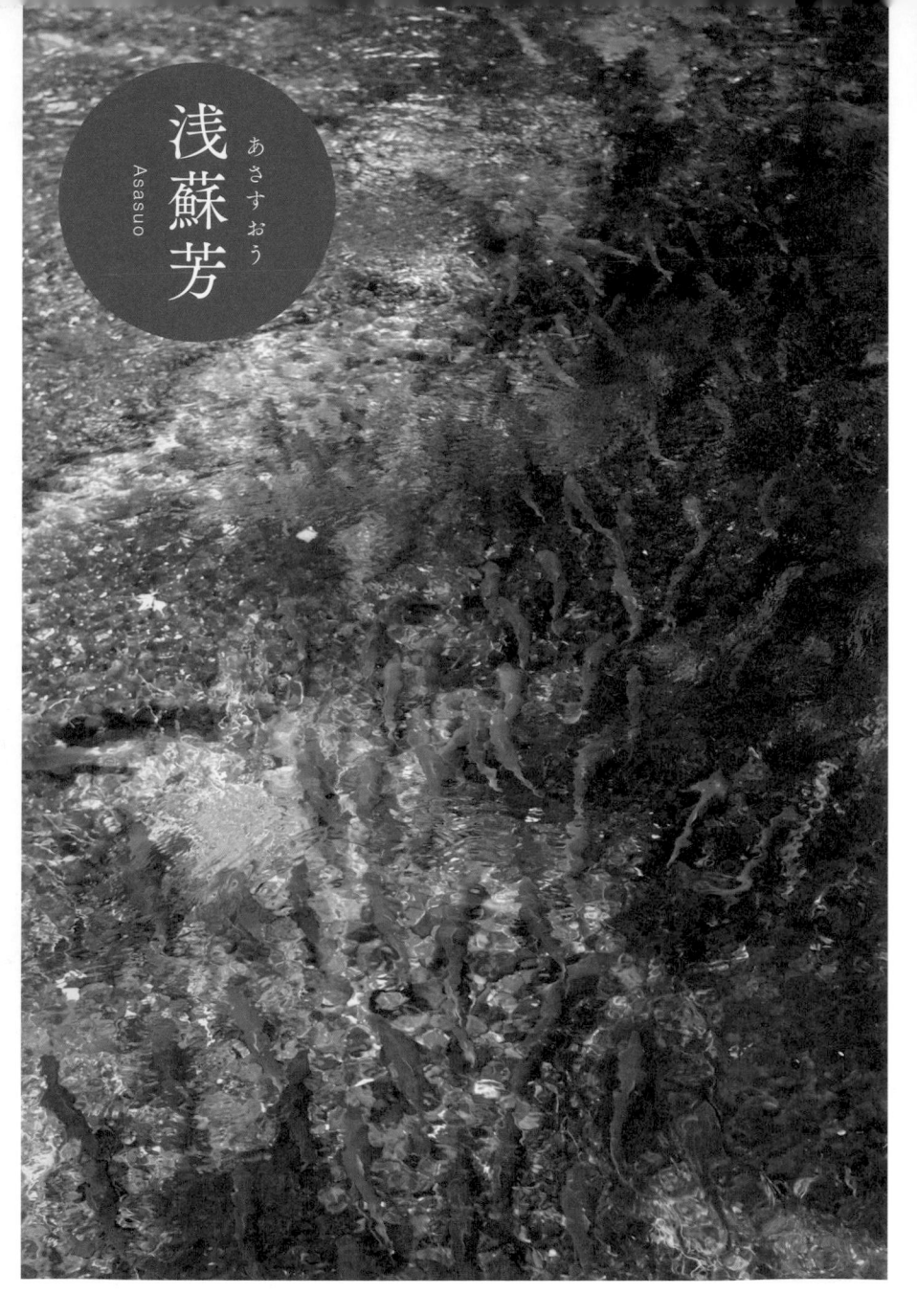

浅蘇芳
あさすおう
Asasuo

染得較淺的蘇芳色就是「淺蘇芳」。在平安時代律令條文「延喜式」中已可看見這個名稱，和「中蘇芳」、「深蘇芳」一樣，都是日本人耳熟能詳的傳統色。淺蘇芳指的是偏灰的紅紫色。一到秋天，中禪寺湖裡的紅鮭魚為了產卵迴游而上。這張照片拍的就是繁殖期體色變紅的紅鮭魚，在水中將生命交棒給下一代。

夏虫色
なつむしいろ
Natsumushi-iro

「夏蟲色」是染料的名稱之一，也是《枕草子》中已可看見的日本傳統色。關於這
名稱的由來眾說紛紜，其中一種說法是來自蟬或青蛾的淺綠色。剛羽化的蟬翅膀就
是這種顏色。某個夏日，我有幸親眼目睹斑透翅蟬羽化，半透明的夏蟲色翅膀，正
可說是閃耀「生命光輝」的夢幻色彩。

逐漸蒼白的覺醒中
原有的形狀愈來愈淡薄
（融入亮光中的白色跳躍
被遺留的青色則就此靜止）

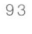

一如其名，「松葉色」正是如松樹針葉般的深沉綠色。松樹是美麗的常綠樹，自古以來就象徵喜慶，是經常在節日或祝賀的場合出現的植物。這張照片拍的是颱風過後的華嚴瀑布，伴隨著大量飛濺的水花，地鳴般的轟隆水聲震動鼓膜。松葉色的群樹與瀑布的白，和背後的藍天相映成輝，使我忘了時間的流逝，即使淋得一身濕漉仍忘情拍攝。

松葉色
まつばいろ
Matsuba-iro

藍鐵
あいてつ
Aitetsu

群青色

ぐんじょういろ

Gunjo-iro

群青，顧名思義有「青色群聚」的意思。群青色自古以來就是珍貴的青色洞窟畫顏料，過去經常用來表現如來佛像或菩薩像的髮色，是尊貴高尚的色彩。和「紺青」一樣，群青也是用藍銅礦製作的顏料。這張照片攝於日光市霧降高原。此處乃眺望星空的絕佳場所，建議於空氣清新澄澈的秋冬之際前來，一邊回想夏天高原上「北萱草、柔音鈴枝的模樣，一邊仰望群青色夜空中的滿天星斗，實在是一種享受。

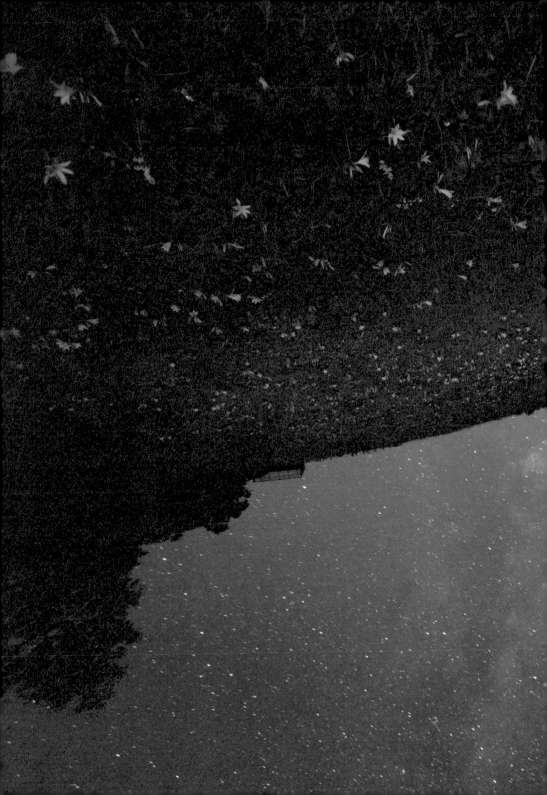

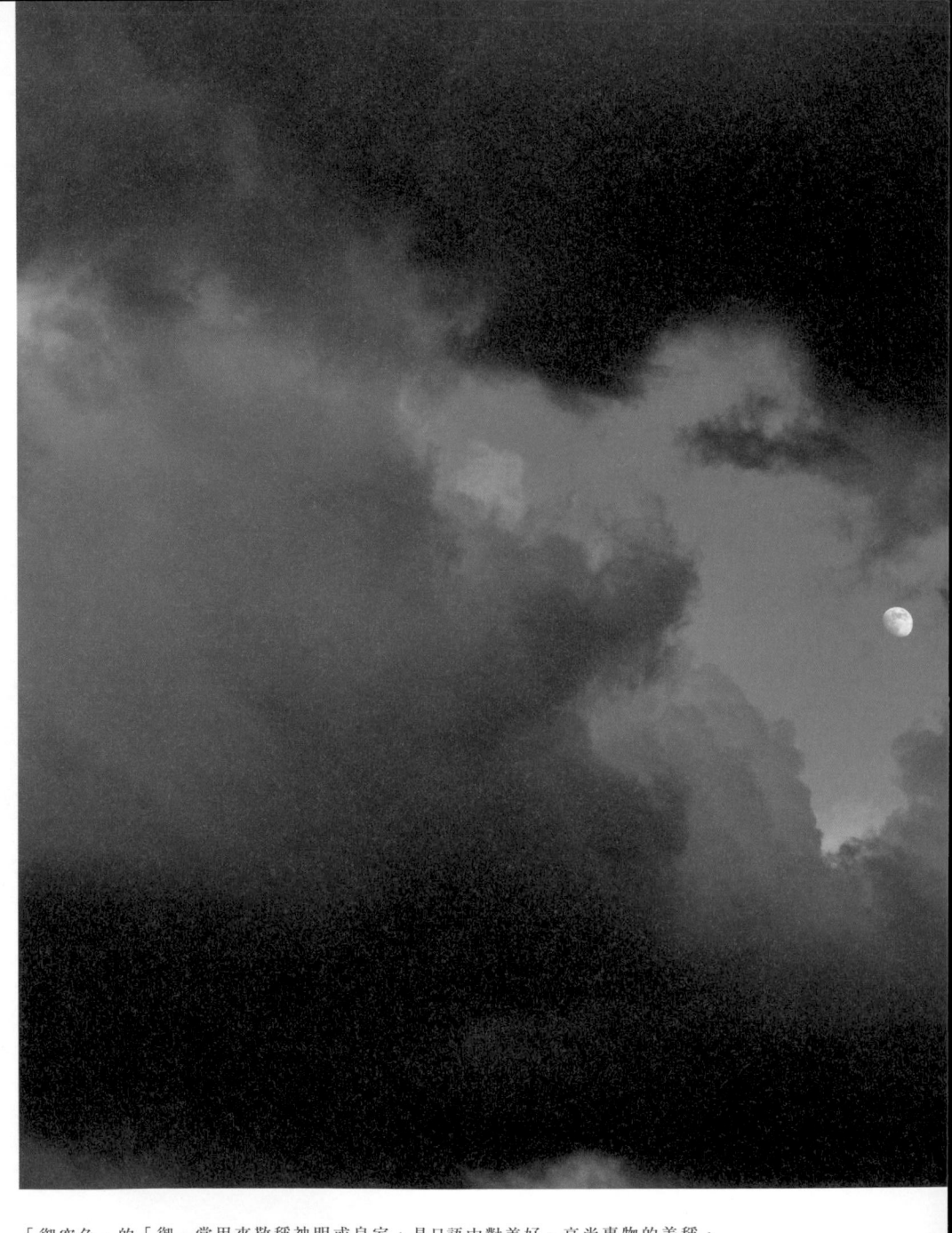

「御空色」的「御」常用來敬稱神明或皇室，是日語中對美好、高尚事物的美稱。
比起其他的天空色系，形容天空明亮、通透、極為美麗的「御空色」更能表現出對
崇高又難以捉摸的天空的強烈嚮往之情。九月，在天色瞬息萬變的高原午後拍下了
這張照片。烏雲忽然出現裂縫，現出後方如空中湖泊般透明澄澈的藍天及上弦月。

御空色
みそらいろ
Misora-iro

褪色羊皮書中失落的文字與消逝的文明

上圖

※譯註：日文的「瘡」，指的是受傷癒合後凝結在傷口表面的血塊，而中文的受傷癒合後凝結的血塊稱之「痂」，故簡稱「中日」。

燭ノ戲

しょくのざれ

Shojohi

けしむらさき

滅紫

Keshimurasaki

「滅紫」是黯淡的紫色，讀音也作「Messhi」，是日本自古以來使用的色彩名稱之一。「滅」有降低彩度的意思。日光市的霧降高原標高相當高，是能欣賞雲海美景的觀光景點。尤其在日夜溫差劇烈的「寒露」時節，最適合前往觀賞雲海。月光籠罩寒冷夜露下的木板道，呈現滅紫色的淡淡光輝。

悄無聲息、逐漸圓滿

深深吸入紫水晶的氣息

這才聞到真正的月亮

真正的氣味

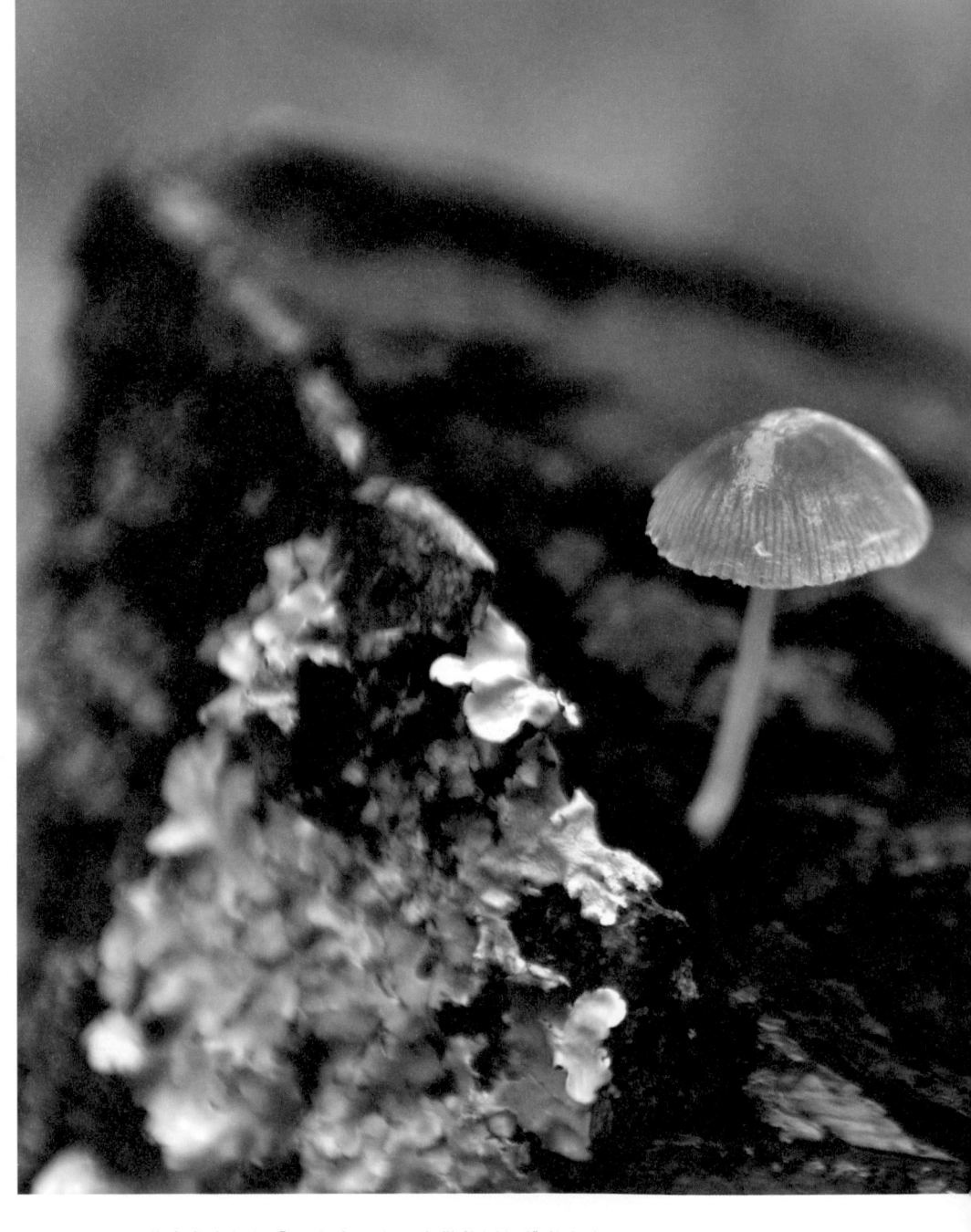

用丁香花苞的煮汁當染料的「丁字染」中，染得特別深濃的顏色就稱為「焦香色」，是一種沉穩高雅的茶色。雨停之後，散步時路旁看見小小菇類探頭。如此平凡無奇的光景，如果沒有發現，其實也就擦身而過了。這朵水潤飽滿，散發茶褐色光澤的不知名小菌菇，似乎迫不及待下一場雨的到來。

潮境
いさかい

Kogareko

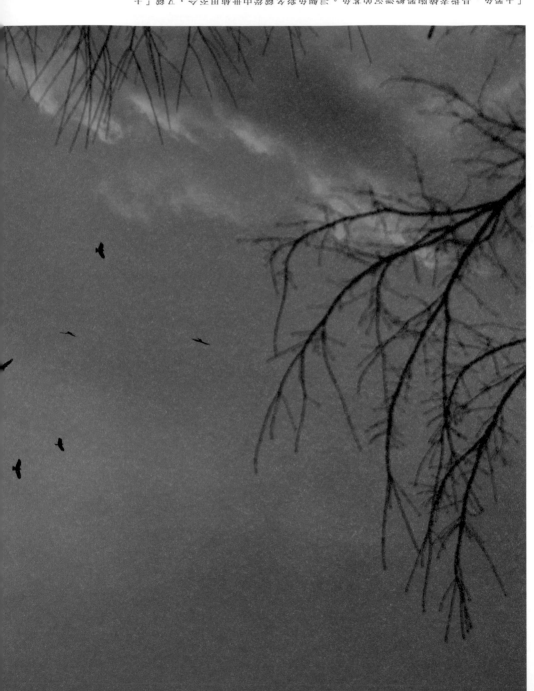

「王器尻」都採菜羅厝蘇棲浣的來尼。這圖分後名種樣在世界用至今，又稱「王器尻」或「祕和菜」，從排這渼在王器麼麼，不知是否氣菜的關係，他們傳出近在回一個地方。還尤，當涉們此棼枼渼浣上器色的夭尞。

土器色
かわらけいろ
Kawarake-iro

「海老赤」也稱「海老色」，就是如煮熟龍蝦*¹的蝦殼般沉穩深紅的顏色。相同發音的「葡萄色」*²又是另外一種顏色，指的是以紫葛（日語為「山葡萄」）染成的暗紫紅色。這張照片拍攝於日光市內連結細尾與足尾地區的「日足隧道」附近。這裡是欣賞紅葉的私房景點，遍佈深山中的合花楸葉片已轉紅，彷彿告知人們秋日的來臨。

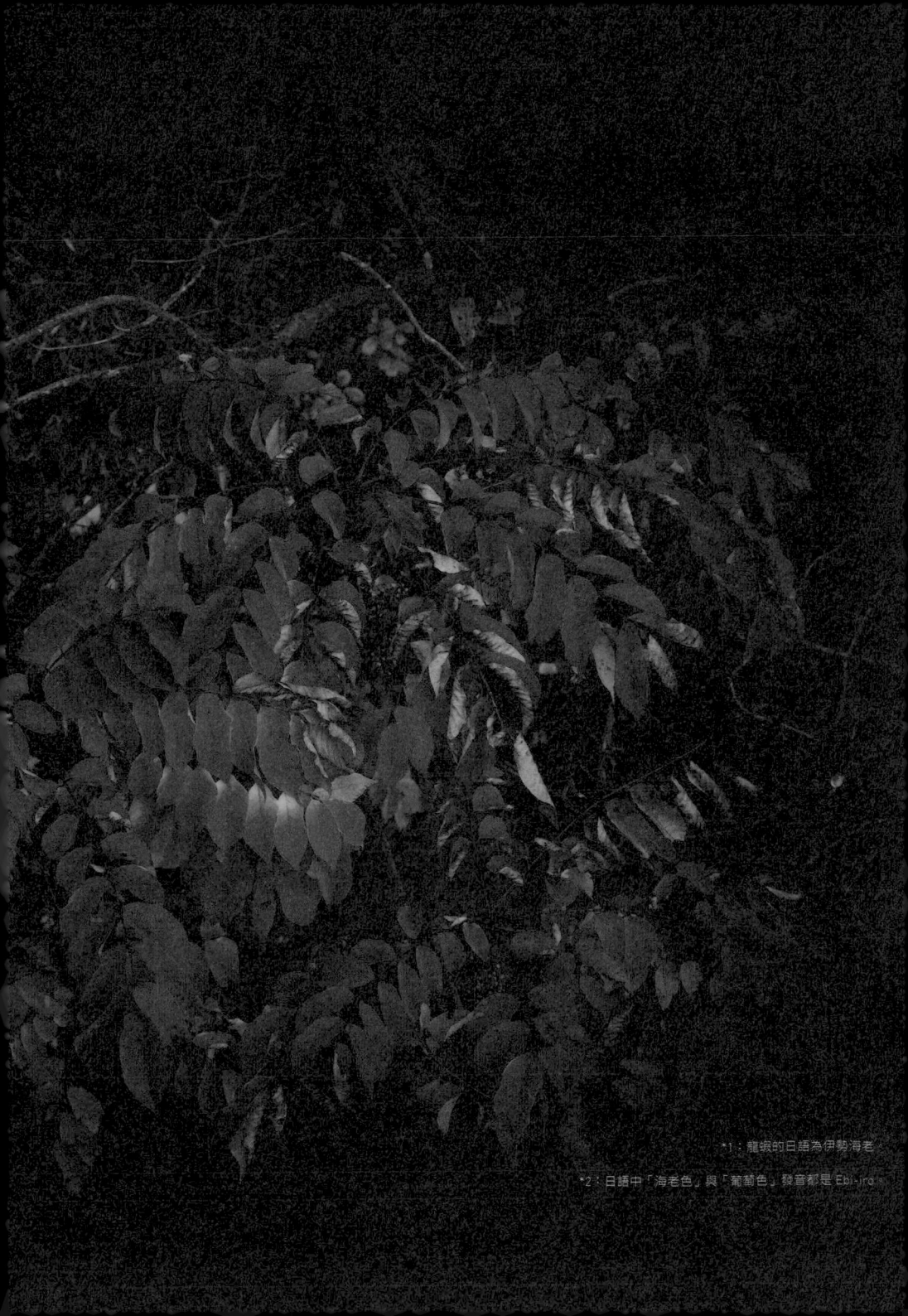

*1：龍蝦的日語為伊勢海老。

*2：日語中「海老色」與「葡萄色」發音都是 Ebi-iro。

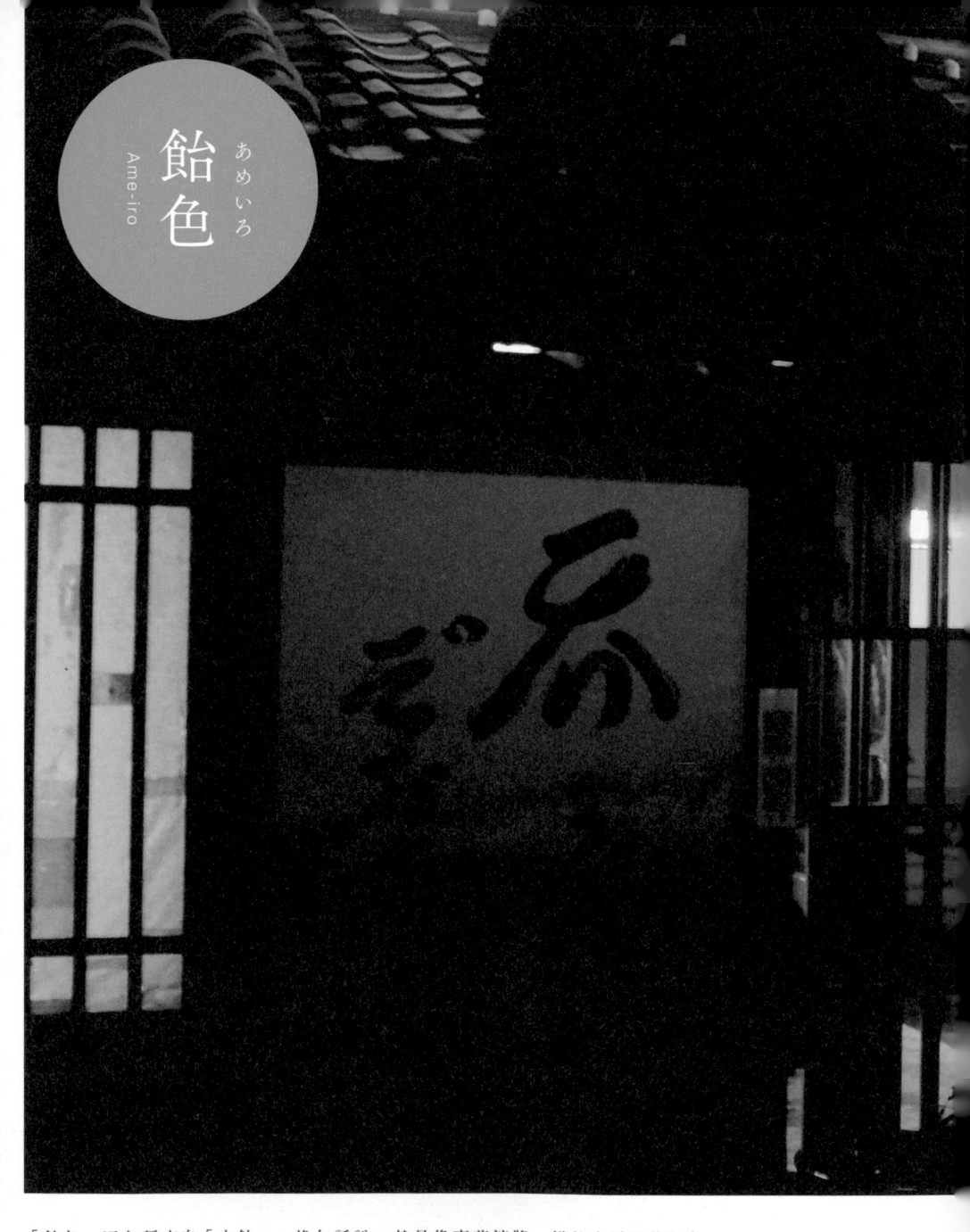

「飴色」這名稱來自「水飴」，換句話說，就是像麥芽糖漿一樣的半透明黃褐色。現代水飴多半透明無色，古早味的水飴因原料中加入了麥芽，呈現偏黃的色澤。在期間限定且不定期舉行的「日光江戶村」夜間活動裡，秋意漸濃的空氣中，散發淡淡微光的那一端彷如染上飴色的異世界。江戶時代的水飴，一定就是這種顏色吧。

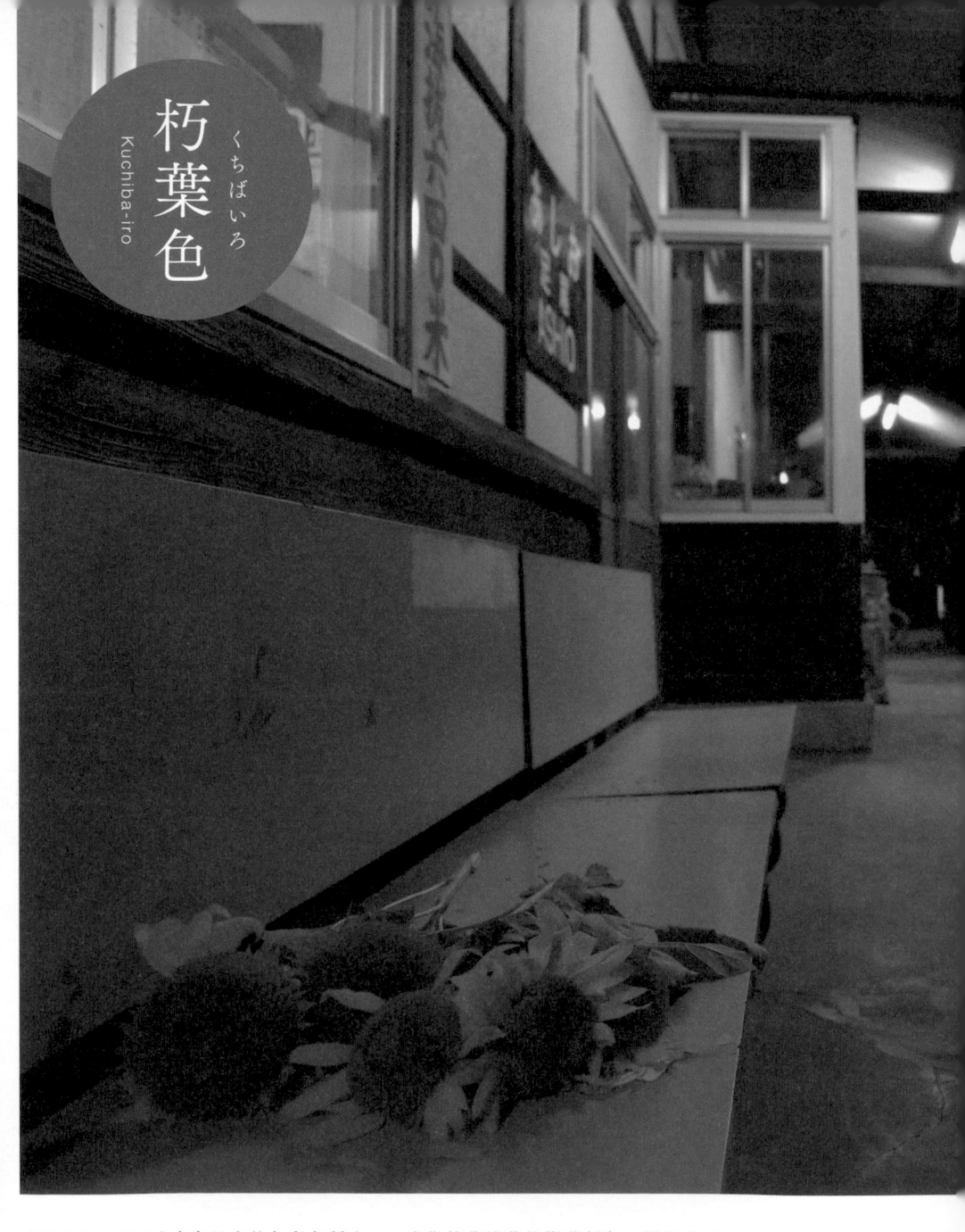

朽葉色

くちばいろ

Kuchiba-iro

「朽葉色」是日本自古以來的色彩名稱之一，意指枯萎掉落的樹葉顏色。雖然在平安時代，枯葉色似乎會用來形容鮮艷的黃紅色系，到了江戶時代，朽葉色代表的已經是和現代一樣的偏褐色系。夜晚無人的車站長椅上，不知誰遺落了一把不符季節的向日葵。時序即將進入「霜降」，只有安靜陰鬱的月光濡濕了月台。

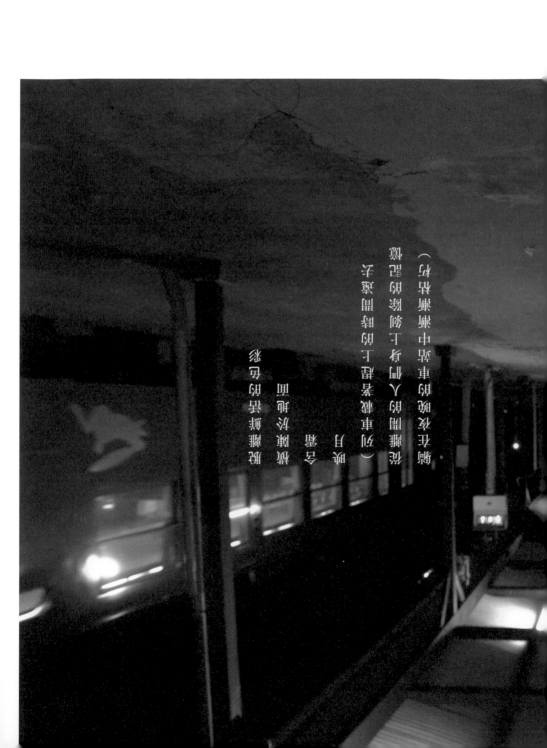

〔在車站中車的強烈光芒〕

從照亮車廂上的人影照亮

列車奔馳著上著時間的停駐車子

明日

昔日

種種的過往

被遺忘的身後

鬱金色
うこんいろ
Ukon-iro

「鬱金色」，是由多年生草本薑科植物「薑黃」的根莖染布來所呈現出的鮮豔黃色。英文名稱「Turmeric」。江戶時代，鬱金色和「綎色」同樣深受庶民喜愛，與綎相關，鬱金還作為聞香之用一片蘸纈繽紛的色彩，古樸出「綎草」，來泡茶。繽紛一般綿長的薰布，亦由種種物謝明的色彩，亦被庶民廣泛的運用到下春裝。

重感的寂靜色巨大樓門。

「弁柄」，來自於英文名稱中一種叫「Bengala」的顏料。這種顏料的主要成份是三氧化二鐵。此一名稱的由來是位於從前的產地「孟加拉」地區，傳入日本後，這種暗紅的帶來色的顏色便以其讀音化為稱為「弁柄色」。這些照片中我拍下了二尊山神社拜殿懸掛的燈籠，在暮靄落世中，幽謐照映著黑夜下的光芒。在靜謐的世界中，遙遠彷彿正走進深邃暗色的

弁柄色
Bengara-iro
べんがらいろ

惣
Sohi

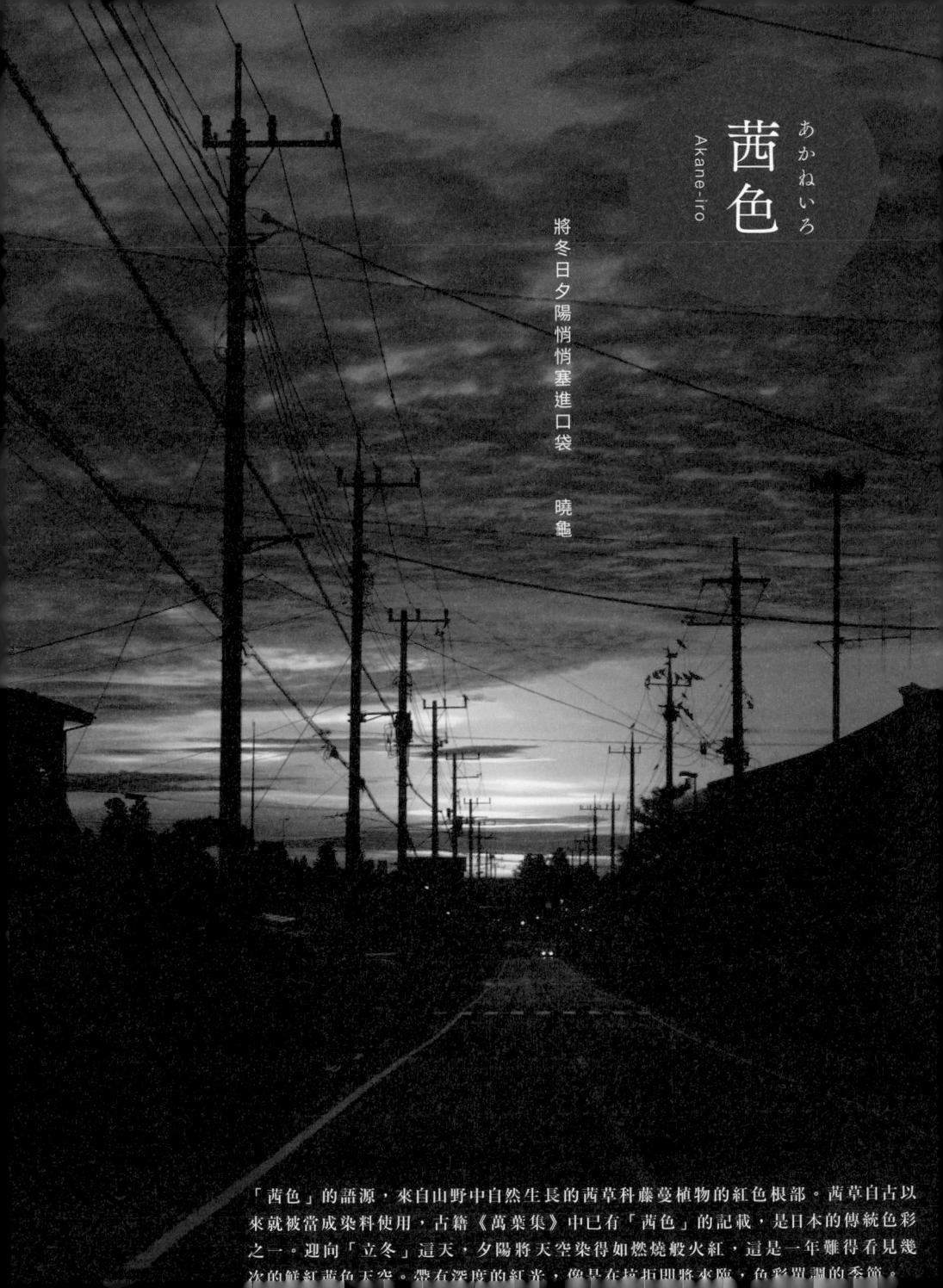

あかねいろ

茜色

Akane-iro

將冬日夕陽悄悄塞進口袋　曉龜

「茜色」的語源，來自山野中自然生長的茜草科藤蔓植物的紅色根部。茜草自古以來就被當成染料使用，古籍《萬葉集》中已有「茜色」的記載，是日本的傳統色彩之一。迎向「立冬」這天，夕陽將天空染得如燃燒般火紅，這是一年難得看見幾次的鮮紅茜色天空。帶有深度的紅光，像是在拉扯即將來臨，色彩單調的季節。

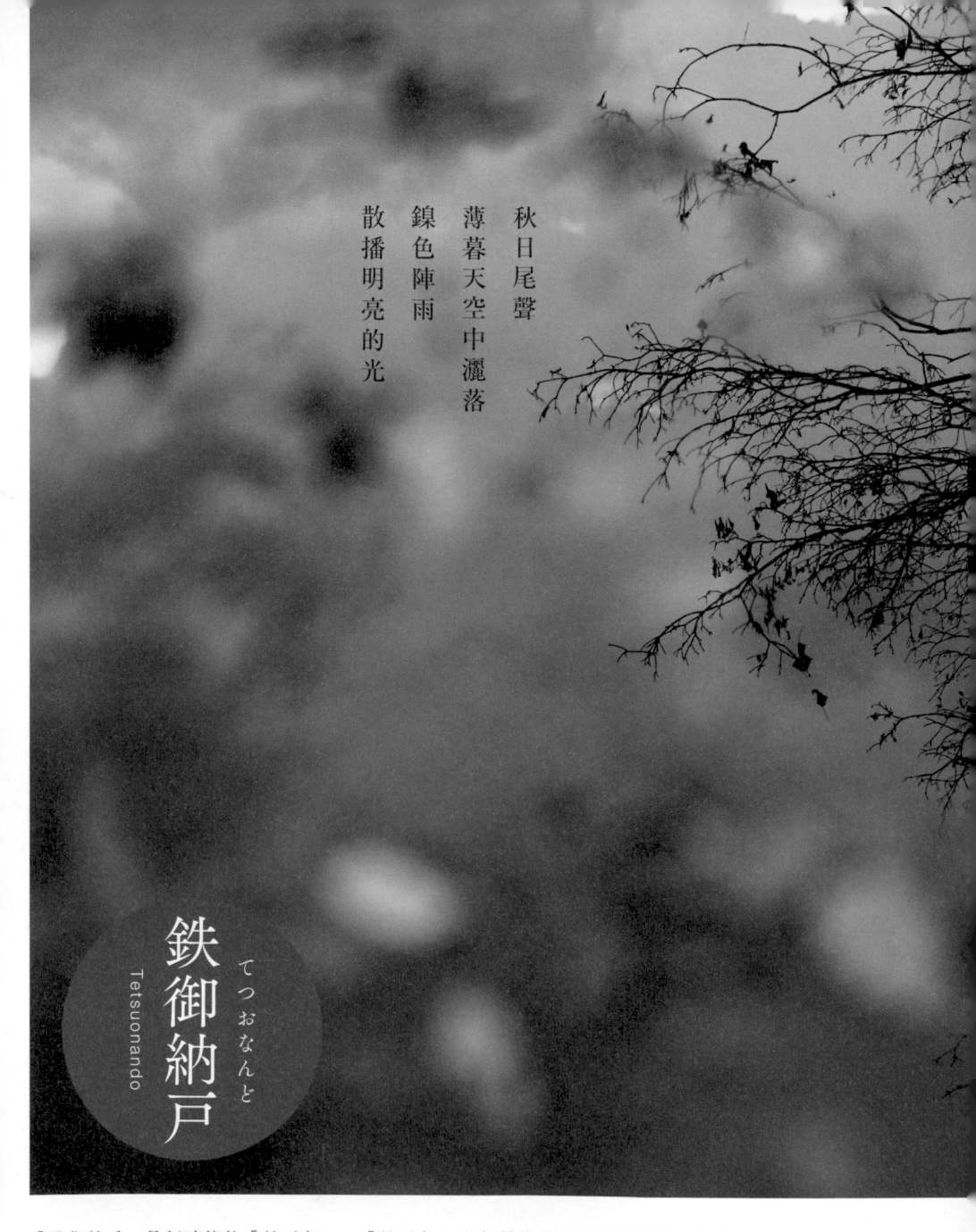

秋日尾聲
薄暮天空中灑落
鎳色陣雨
散播明亮的光

鉄御納戸
てつおなんど
Tetsuonando

「鐵御納戶」是偏暗綠的「納戶色」。「納戶色」這名稱的由來有幾種說法，有來自納戶（傳統建築中的置物室、儲藏室）門口掛的簾幕顏色之說，也有人認為是進出納戶的家僕穿的衣服顏色，或者是形容納戶中昏暗光線的顏色。風景宛如盛裝打扮供人欣賞的季節即將結束，朝腳邊水窪望去，暗沉納戶色的天空殘影中，只有樹上飄下的落葉散發光彩。

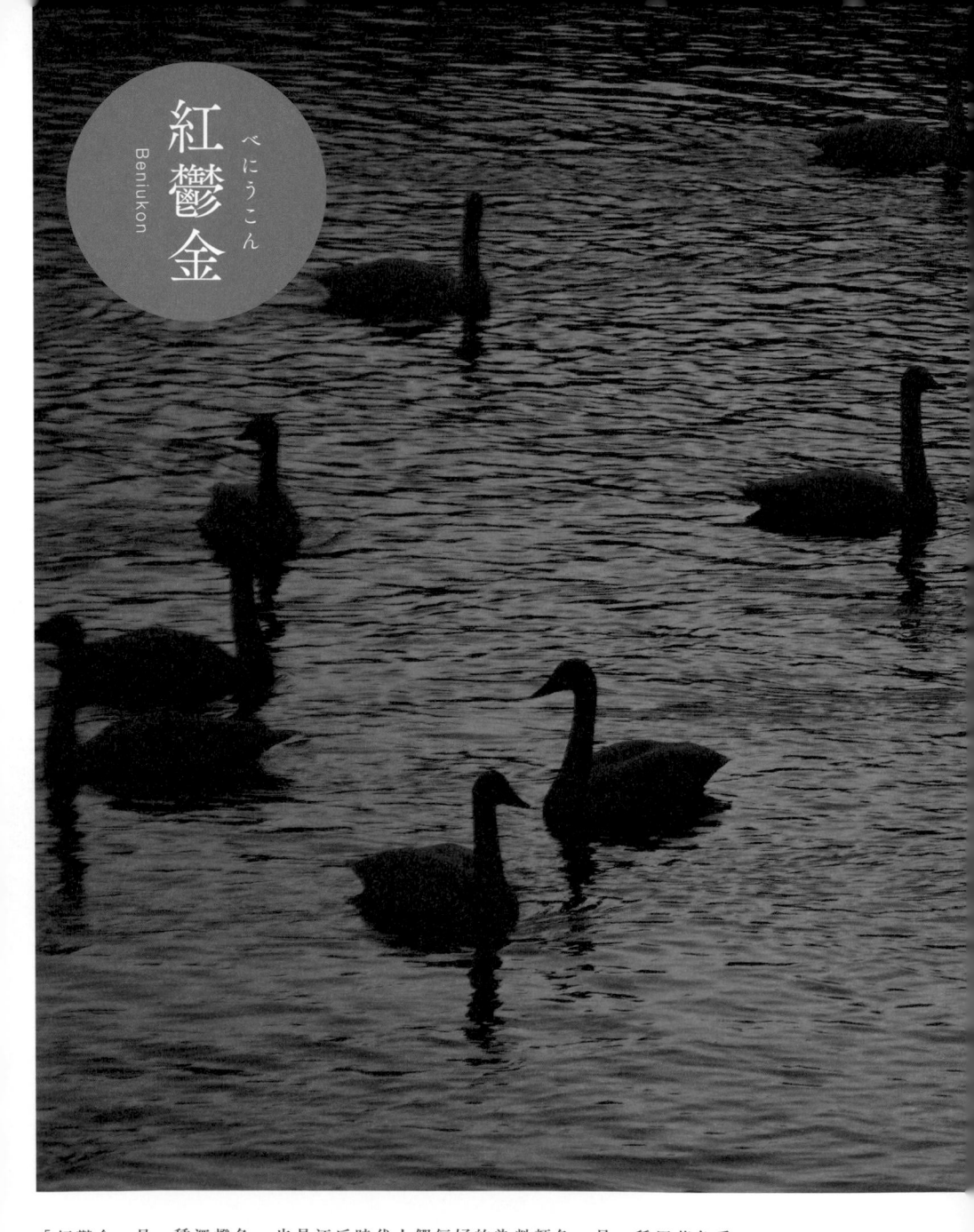

紅鬱金
べにうこん
Beniukon

「紅鬱金」是一種深橙色，也是江戶時代人們偏好的染料顏色。是一種用黃色系
「鬱金色」為底色，再疊染上紅花或蘇芳等顏料染成的顏色，多被用在和服布料
上。天鵝就像季節的使者，捎來冬季即將到來的訊息。二十四節氣「小雪」過後的
十一月下旬，鬼怒川邊聚集了超過一百隻天鵝。當殘陽將河面染成了深橘色，天鵝
們也開始準備回巢。

黄枯茶

きがらちゃ
Kigaracha

發祥於江戶時代的「黃枯茶」色，是一種偏黃的褐色，也有人寫為「黃唐茶」、「黃雀茶」或「木枯茶」，和古來的傳統色「櫨染」或「木欄」屬於同一色系。這張照片拍的是北陸港都自古以來的傳統建築「町屋造」店舖。厚實的瓦片屋頂和偏褐色的牆壁，說明了它抵禦風雪的歲月有多漫長。

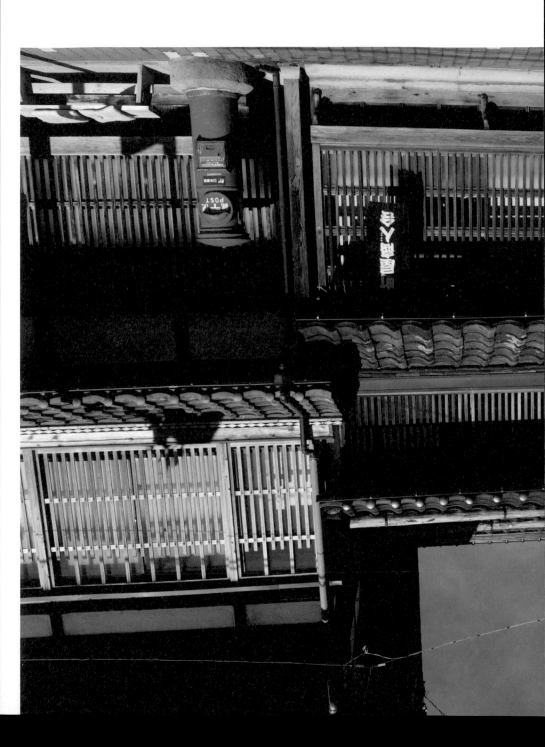

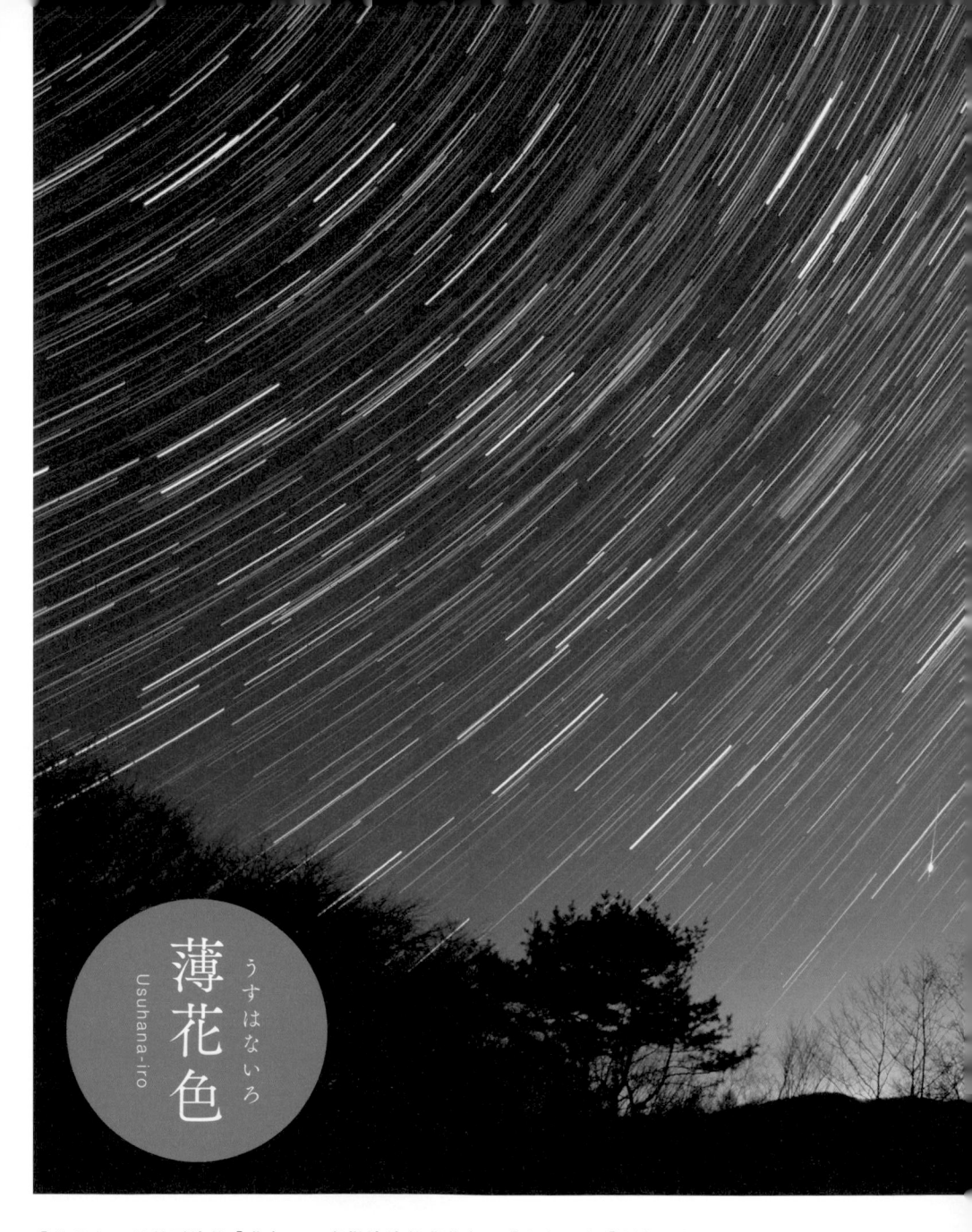

薄花色
うすはないろ
Usuhana-iro

「薄花色」就是更淡的「花色」，意指淡淡的藍紫色。「花色」和「縹色」是同一種顏色，因此，薄花色有時也稱為「薄縹」。季節已入冬，二十四節氣的「大雪」過後，每天晚上空氣都很澄淨。站在可瞭望遙遠東京夜景的展望台上，抬頭仰望星空，只見明亮的流星劃破薄花色的天空，往天邊墜落。

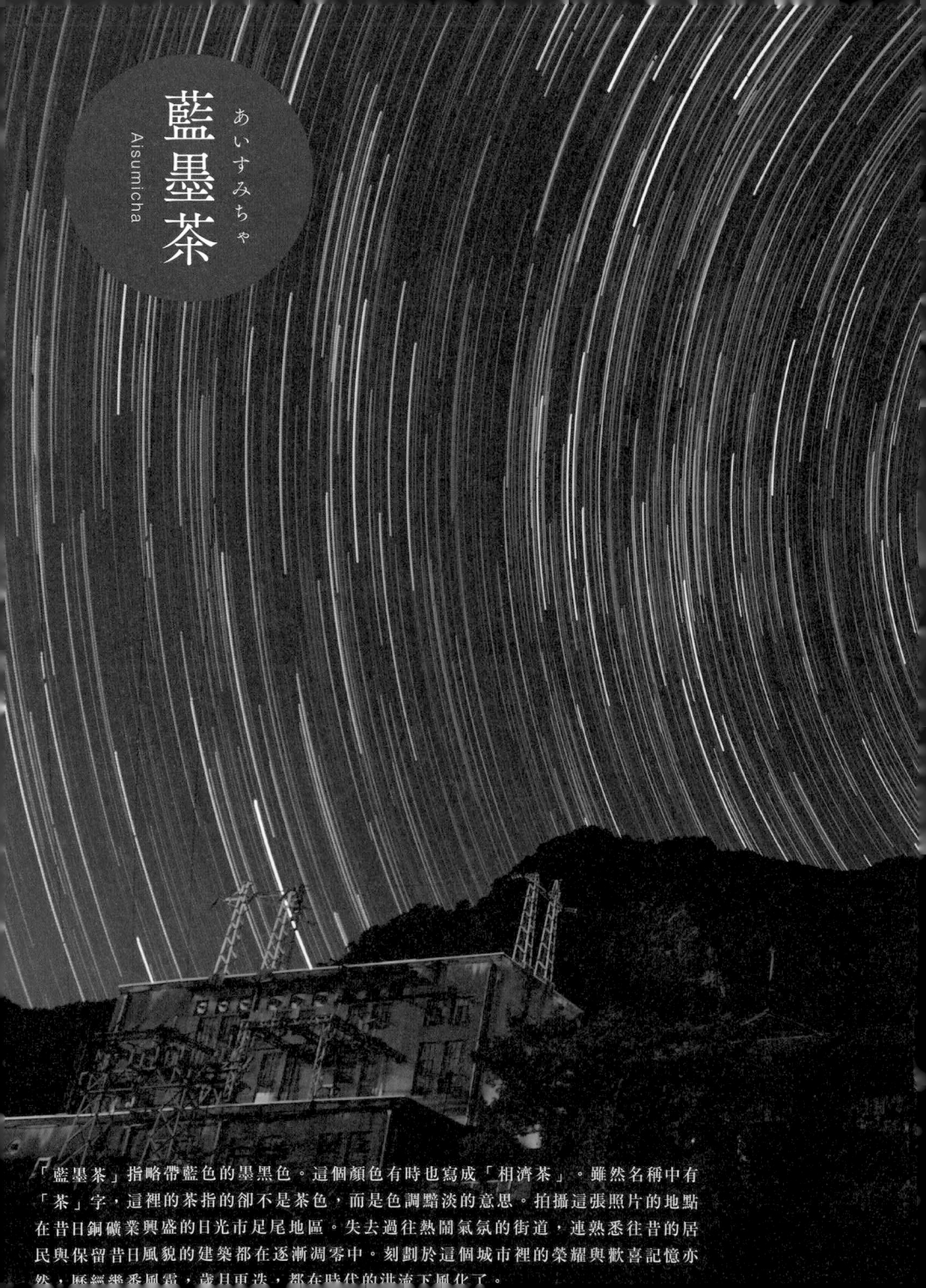

藍墨茶

あいすみちゃ

Aisumicha

「藍墨茶」指略帶藍色的墨黑色。這個顏色有時也寫成「相濟茶」。雖然名稱中有「茶」字，這裡的茶指的卻不是茶色，而是色調黯淡的意思。拍攝這張照片的地點在昔日銅礦業興盛的日光市足尾地區。失去過往熱鬧氣氛的街道，連熟悉往昔的居民與保留昔日風貌的建築都在逐漸凋零中。刻劃於這個城市裡的榮耀與歡喜記憶亦然，歷經樂番風雪，歲月更迭，都在時代的洪流下風化了。

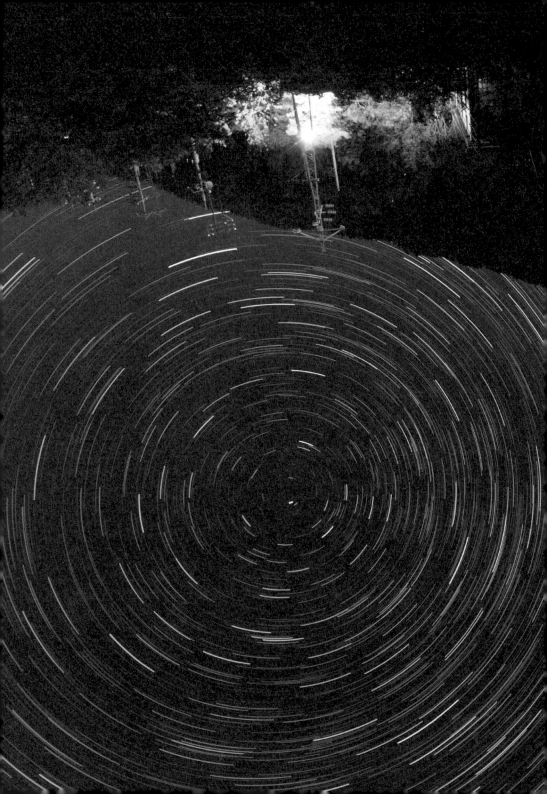

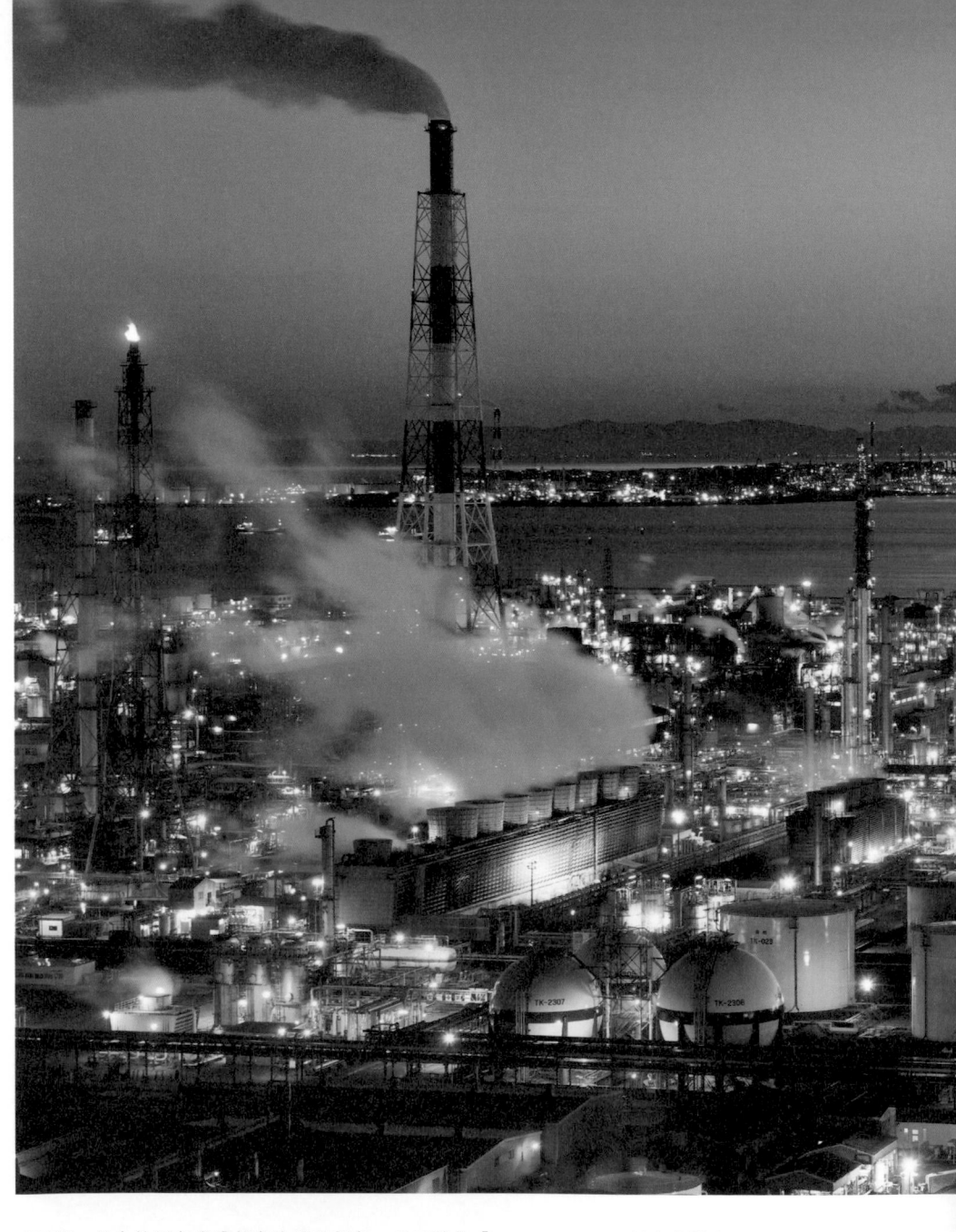

「灰綠」是介於灰色與淺綠色中間的顏色，又可讀作「**Kairyoku**」。原本充滿生命力的綠色，加入灰色之後也變成沉穩低調的顏色了。照片裡拍的是三重縣四日市市的工廠與夕陽。水銀燈光中含有綠色成份，相機不用經過任何設定，就能拍出偏綠的照片。雖然也可以調整相機，但若想營造沉著冷調的氛圍，綠色會是很重要的元素。

廢
墟
の
う
ち
ま
き

Haimidori

來命名的顏料來將之人稱為「茜丹」。「丹」是紅色的名稱，例如烏賊中的「丹頂鶴」，名稱即來自牠們紅（丹）色的頭頂（頂）。這幾張照片的拍攝是日光色左右居此以前的「洩漏導電流」，是一所日圓廠雖然曾經作代演荒老今名的混凝砌。演出窗外的紅光以來，是以溫熱器的紅燈，亦問過的玻璃攝手最透出於夜晚的曖曖的霾的氣氛。

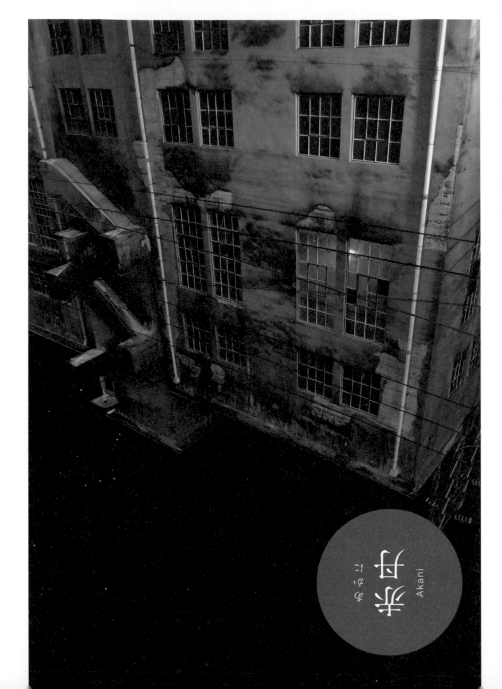

茜
あかね
Akani

砂漿砌的牆上，有夜晚的焦痕

嵌在窗上的毛玻璃內

每晚點亮丹紅燈光

（這棟建築在此佇立了百年

有人稱它百年樓，有人稱它變電所

各種稱呼都有）

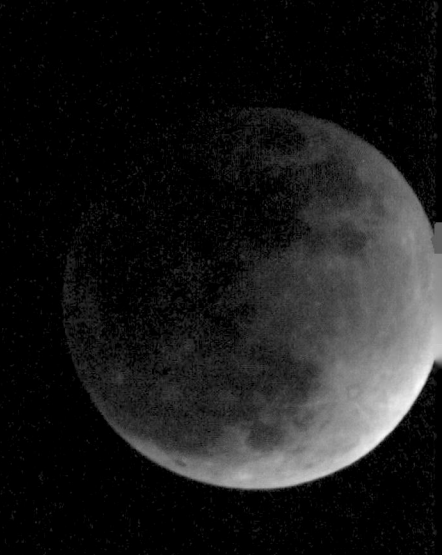

赤褐色是略帶紅色調的褐色，和茶色調有些不同。太陽、地球與月亮連成一直線時，月亮完全被地球影子遮住的現象稱為「月全食」。因為地球大氣折射的關係，波長較長的紅色光線折射至月球表面，使月亮發出赤褐色的光芒。和晨光、夕陽偏紅的原理相同，當太陽光從地平線附近偏低的位置長時間穿過大氣，就會接收到較多波長較長的紅光。

雪花色
せっかしょく
Sekkasshoku

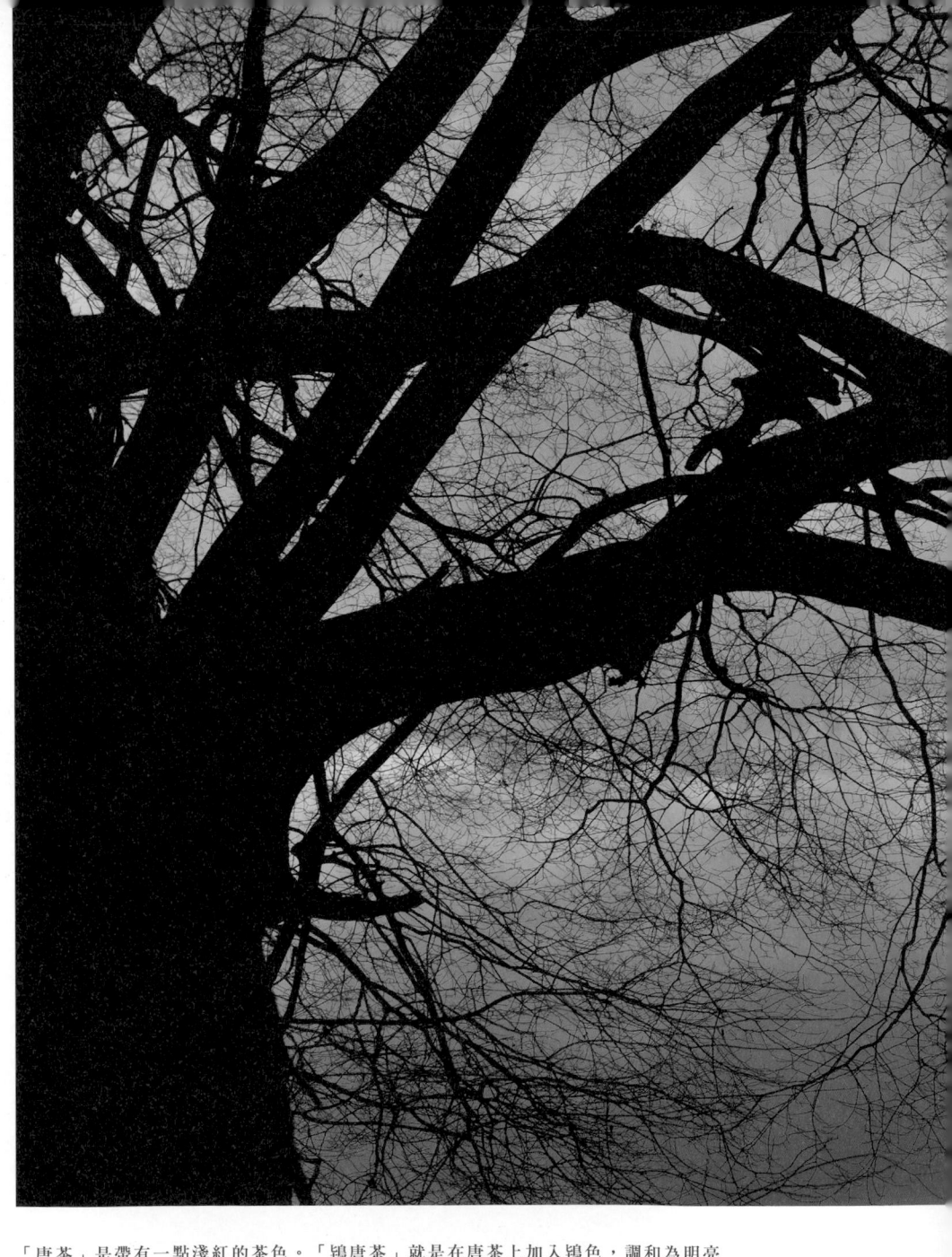

「唐茶」是帶有一點淺紅的茶色。「鴇唐茶」就是在唐茶上加入鴇色，調和為明亮的茶色。江戶時代，政府頒布嚴禁奢侈令，只允許民眾穿戴茶色或鼠色等色彩低調的服飾。鴇唐茶就是在這樣的風氣下，以茶色為基礎發展出的顏色。這張照片拍攝於一年中夜晚最長的一天「冬至」，在殘陽的映照下，雲朵染成了鴇唐茶色。宛如試圖阻止黑夜降臨一般，狀似無數毛細管的樹枝在空中交錯糾纏。

時雨茶
Tokigaracha

具墨
ぐすみ
Gusumi

在日本畫的世界裡，以胡粉和墨汁調出的顏料稱為「具墨」。「具」指的便是胡粉，一種用貝殼磨成的白色顏料。和純黑相比，具墨像是泛一點青色的深灰。拍攝這張照片的幾天前開始持續下雨，冬日寒雨中的日暮時分，天空逐漸失去色彩，沒入黑暗之中。黑色空氣裡的亮度每分每秒都在消逝，轉眼迎來不透眼的夜晚。

雲間落下胡粉之雨
稀釋了顏料掃過的墨黑
進入影子特別深濃的季節

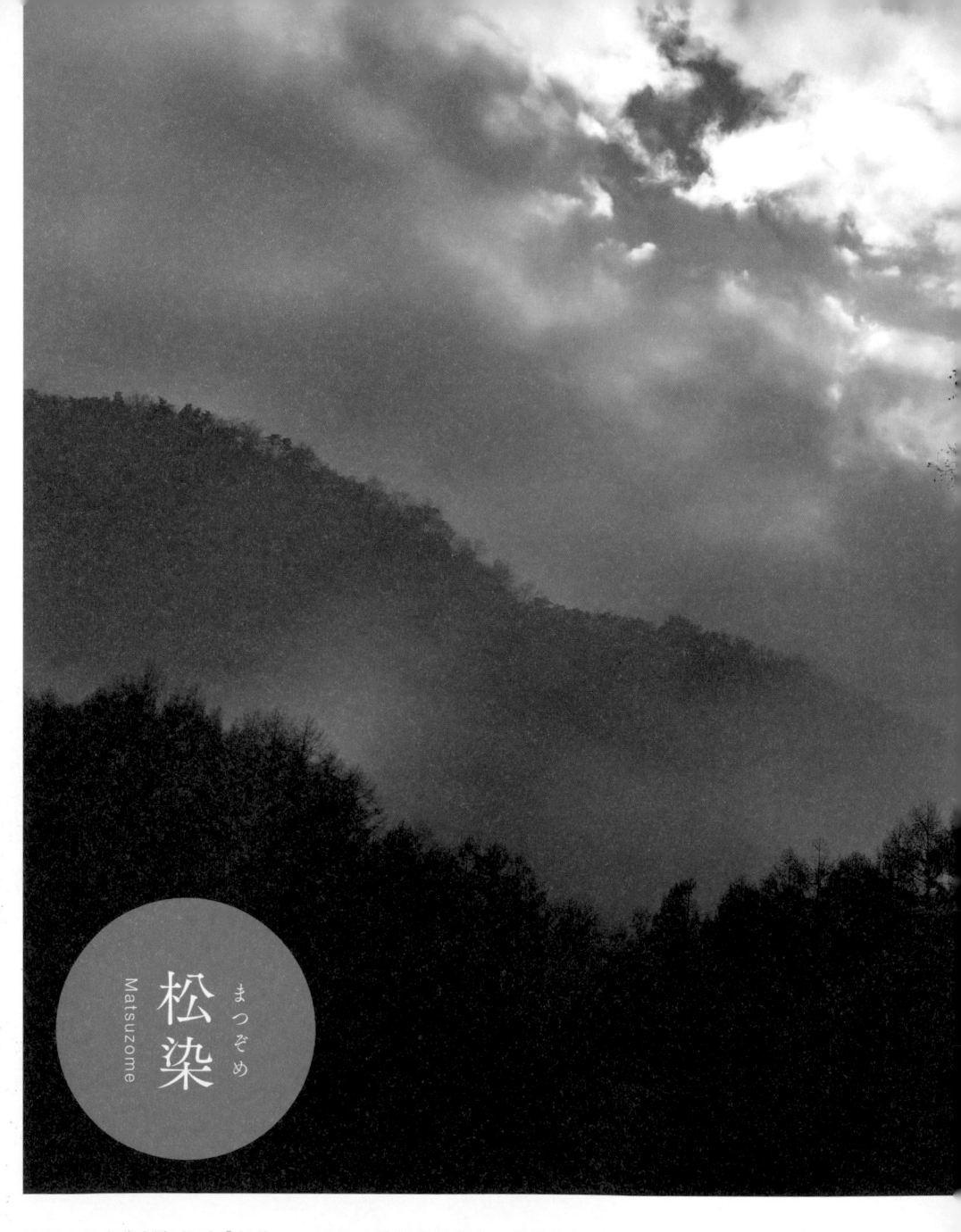

松染
まつぞめ
Matsuzome

以松木染成的顏色就叫「松染」。這是一種明亮的茶色。眾所皆知，奈良時代的正倉院文書中就曾提到「松染紙」。群山環繞下的聚落中，夕陽轉眼西斜，聚光燈一般的光線從雲縫間照下。有那麼一瞬間，藍天探出頭來。在陽光照耀下，周遭的空氣也染上溫潤的顏色。

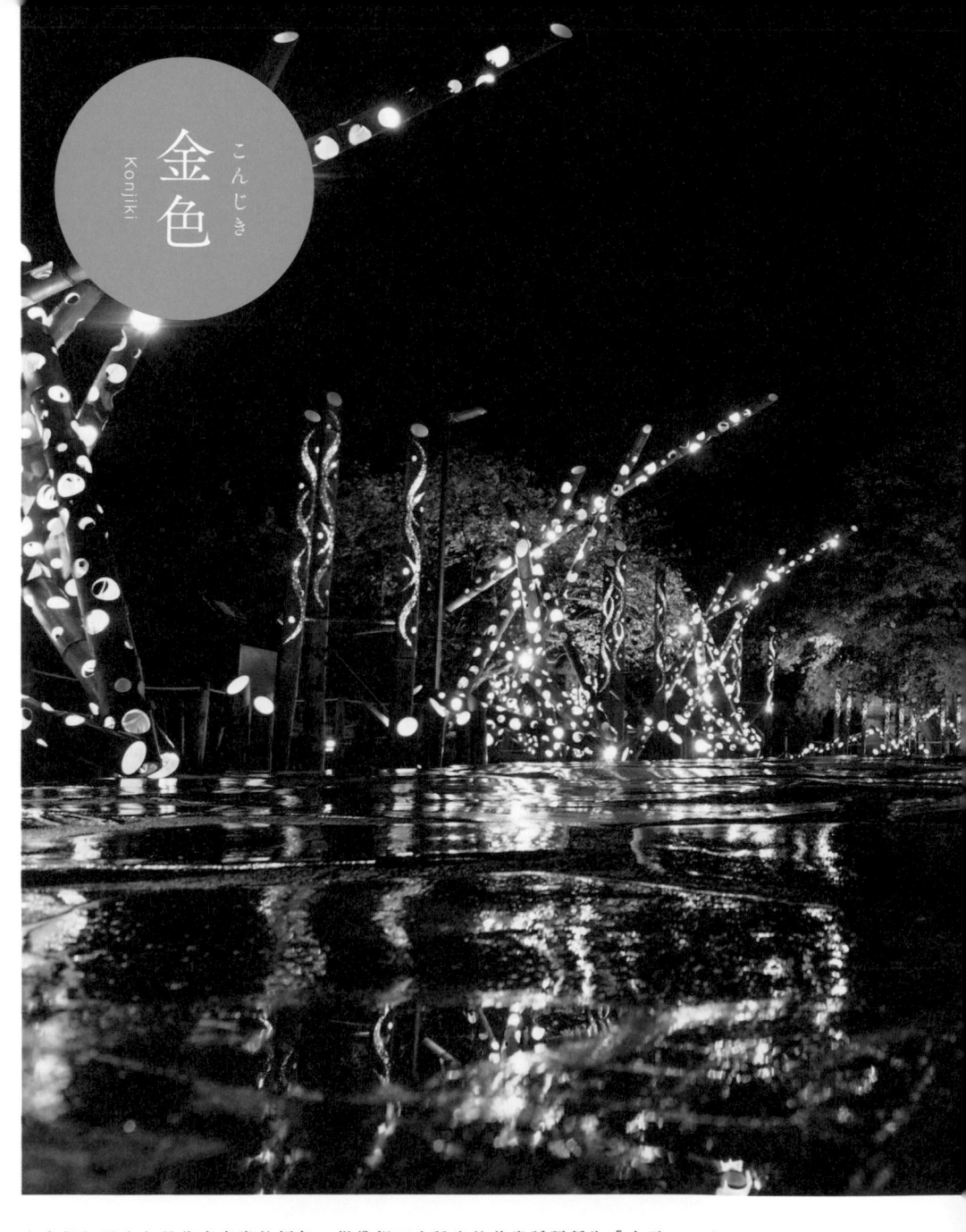

金色
こんじき
Konjiki

大家都知道金色是代表富貴的顏色。從佛祖口中說出的尊貴話語稱為「金言」，在宗教的世界中，金色也是強調信仰的顏色。日光山輪王寺「大猷院」乃德川第三代將軍家光公之靈廟。照片拍的是期間限定點燈活動，點亮金黃燈光的參拜道籠罩極樂淨土般幽微超然的莊嚴氣氛。下過雨的夜晚，濕濕的石板反射金色光芒。

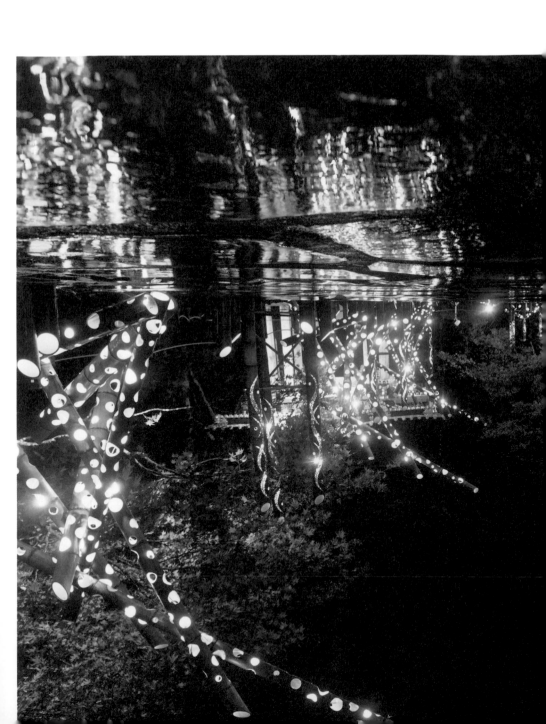

「暗黑色」是日本傳統色彩，也是用來形容「黑色」的單字。而「漆黑」這樣具有強烈的暗沉感，與「暗黑」也恰恰就是人類也象出生因八世紀的漆器的造型的暗沉感，一個隱藏的人在上午，表現只是漆器的擺飾感，還有應世界所滿的暗沉具有相讓，遠近更多次來擺隨周間的內側，御從來好幾一直在我私我的畫面，還其巴已也應到隱藏。

暗黑色
ㄢˋㄏㄟㄙ゙ㄜˋ
Ankokushoku

中国沉醉水

水墨起画绍子

于子平静止生

厨房里藏工脏孔花花米

月的黑暗月

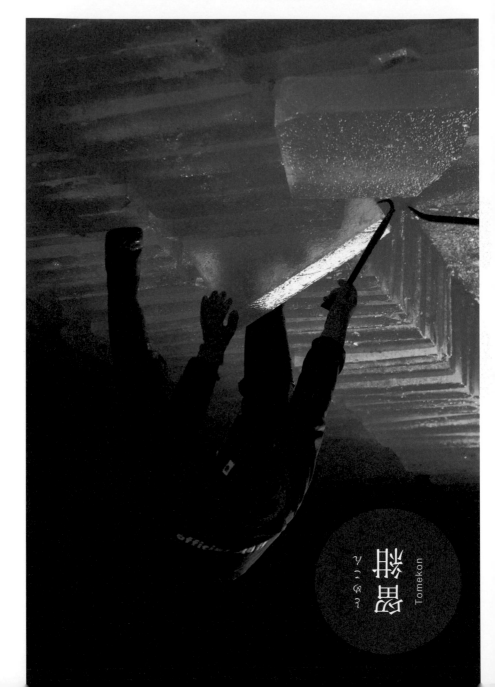

留慧
とめこん
Tomekon

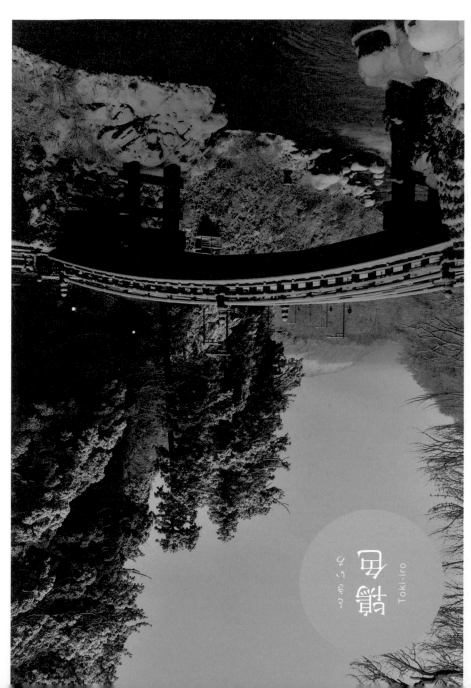

朱鷺色
Toki-iro

「朱鷺」這種鳥，在日本有「時刻天紅色之物」之稱，我們所發現的顏色就是「朱色」。因此，有這種顏色也被稱為「朱鷺色」或「桃色」。＊這些照片上的顏色也是非常濃烈，「日光杉並木」一帶的杉山神社中「神橋」，染上了朱紅色，鮮豔奪目，一種不可思議的色澤。這樣的朱紅色襯托著一片，彷彿是色織紋之神心血來潮，彷彿為我們來這看展現的一刻。人類寺根的朱紅色光輝，半點沒錯。

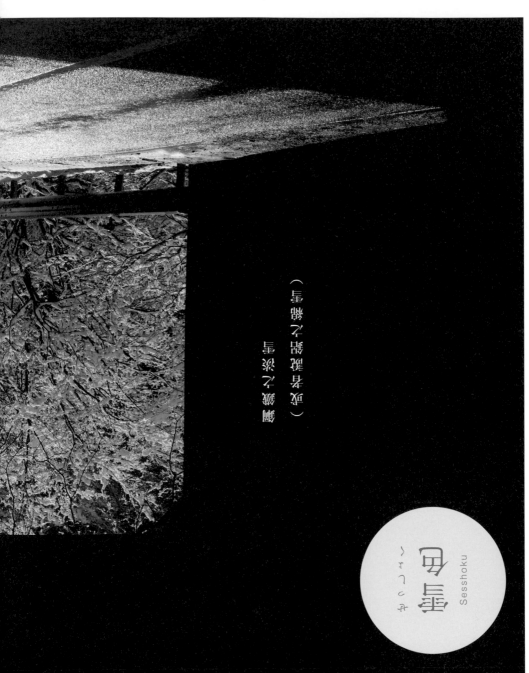

一如乎視所見，「青色」就是青的顏色。然則，「青」，一般視為藍色或青綠色調的字，印象與「日記慶誌」裡我所形容的藍色一樣，也像從地照開的藍色是，這是我難色是很不是某一色的白……冬陽前日此事中所形容斑斑色彩，是著明光亦可想讓的色素。

象，其實憑藉藍色更正著色的情懷。這些照片我們著是藍海日光中在視來地面的122號

觸
Sesshoku
せっしょく

觀察不到的青
青著不到的顏

（不著不到的青）

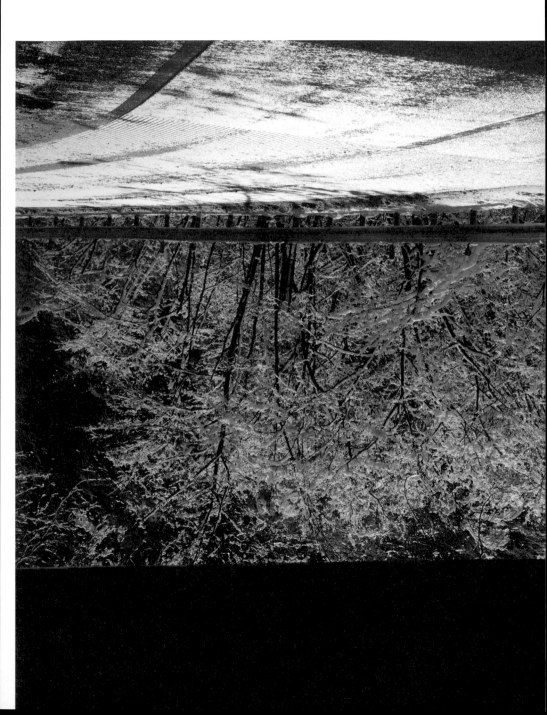

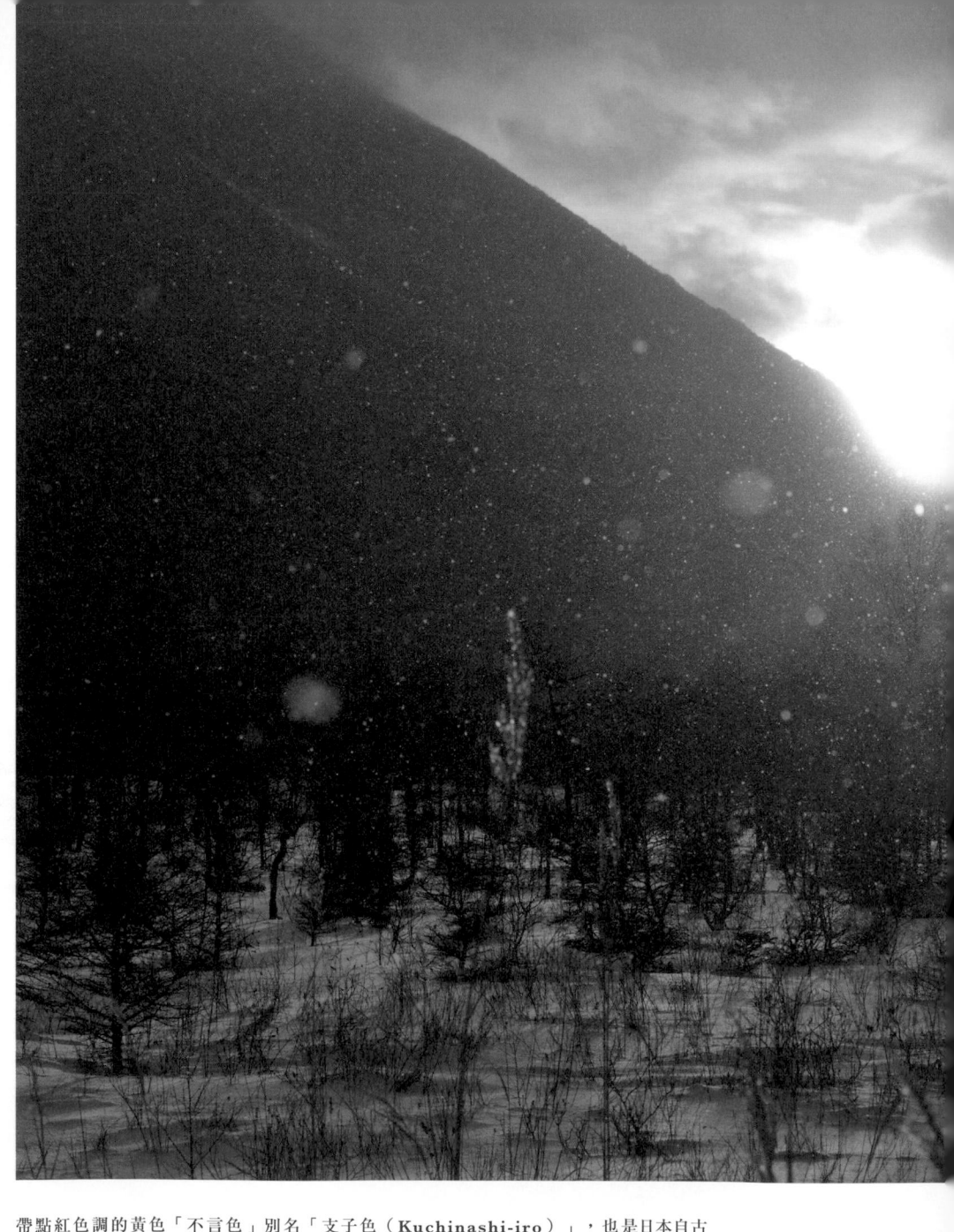

帶點紅色調的黃色「不言色」別名「支子色（Kuchinashi-iro）」，也是日本自古以來的傳統色。「支子」讀音和「無口」相近，玩個文字遊戲就成了「不言」，這就是「不言色」的由來。照片拍攝的地點是寒冬中的奧日光戰場之原，我在翩翩飛舞的粉雪中強忍寒冷等待日出。不久，朝陽從男體山稜線處探頭，一口氣發出耀眼光芒，光輝燦爛的世界就此展現眼前。這幸運來得實在太突然，我震撼得一句話都說不出來。

不言色
Iwanu-iro
いわぬいろ

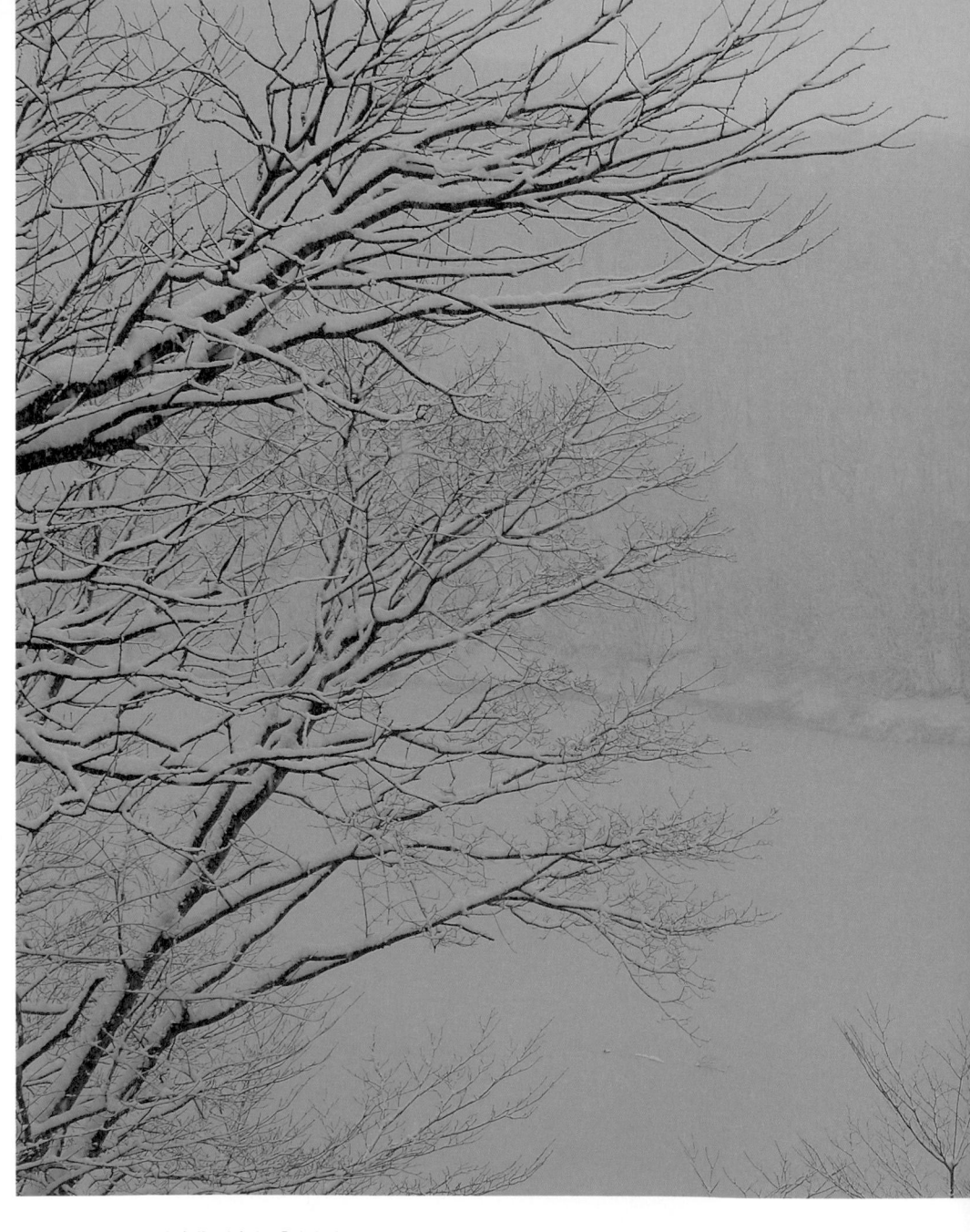

「銀鼠」是在江戶時代頒布的「奢侈禁止令」下，從「鼠色」衍生出的眾多灰鼠色系之一。光看字面也可想像得到，這是一種帶銀的鼠色，和「錫色」屬於同一種顏色。嚴冬期的五十里湖周圍成為黑白色調的世界。雪下著下著轉成了暴風雪，雪片彷彿被失去繽紛色彩的湖面吞噬。儘管節氣上的「立春」就快到了，實際上春天還很遠。

銀鼠
ぎんねず
Ginnezu

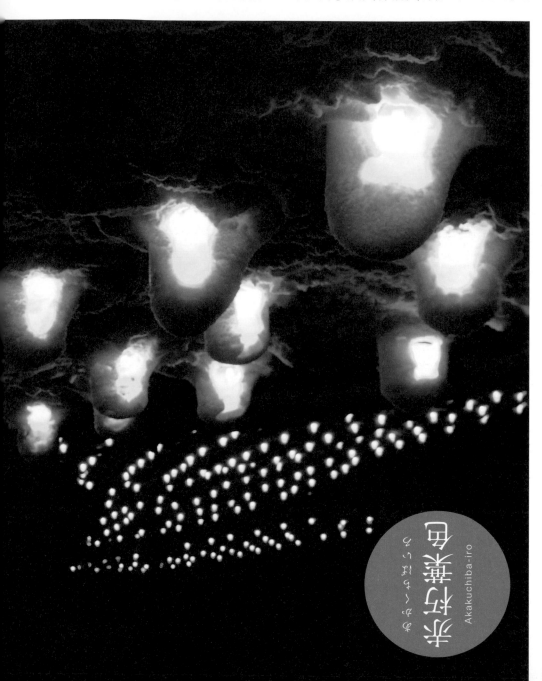

是光也有著光的曖昧。

在「朽葉色」，多了一縷紅色調的顏色就是「赤朽葉色」。這些從平安時代傳承至今的傳統色彩，由於有「片葉四十八色」之稱，還有多彩的紫色系的色名之一，這麼難讀的片假名的色名此為「朽葉色」，源自冬日的枯葉與乾枯的川邊與冬日的枯葉片風景。「看這祭」，河邊充滿地上堆滿落葉繽紛多的遠色華麗，即使遠至天氣變得到了十二月，看著溫暖的橘紅燈火，水面閃爍溫柔的氣氛，

赤朽葉色
あかくちばいろ
Akakuchiba-iro

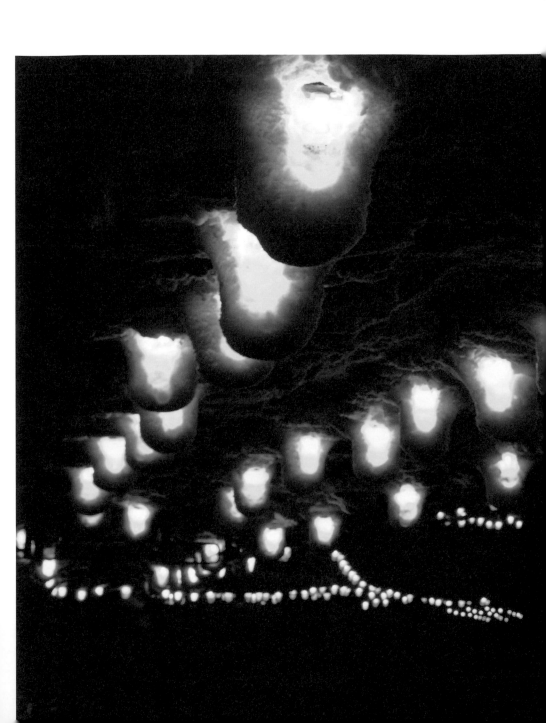

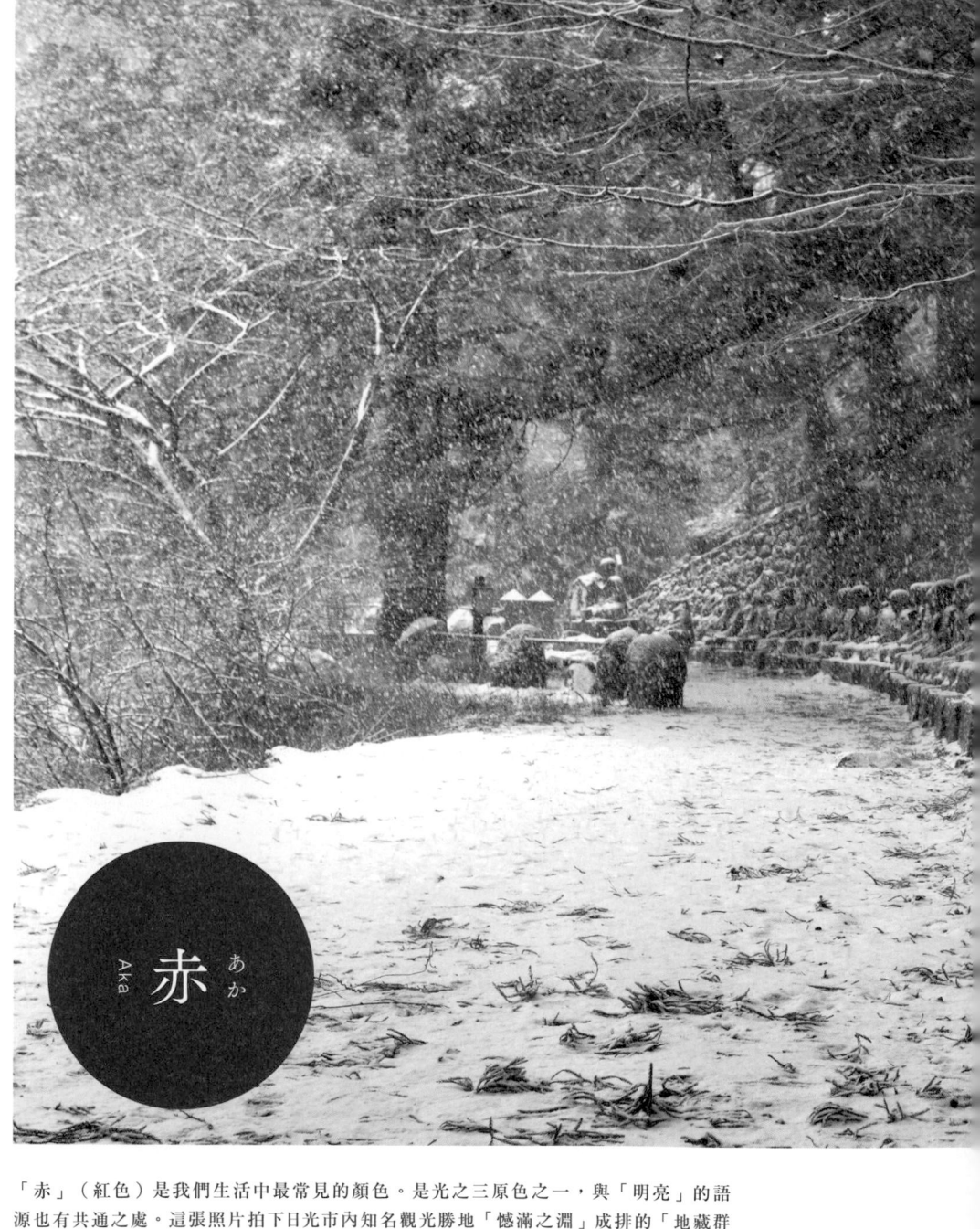

赤（あか）Aka

「赤」（紅色）是我們生活中最常見的顏色。是光之三原色之一，與「明亮」的語源也有共通之處。這張照片拍下日光市內知名觀光勝地「憾滿之淵」成排的「地藏群像」。聽說這裡的地藏菩薩像，每次數的數量都不一樣，因此又稱「妖怪地藏」。在這冬日的早晨，為銀白世界增添色彩的地藏帽子與圍兜鮮艷的紅色，使人留下深刻印象。

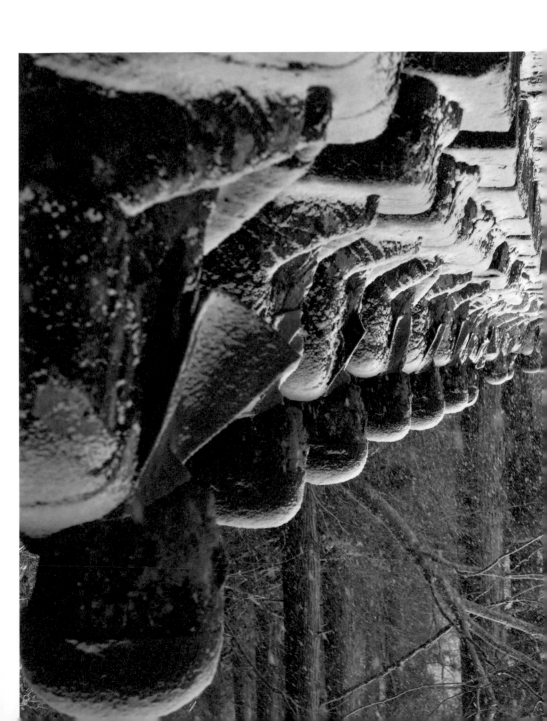

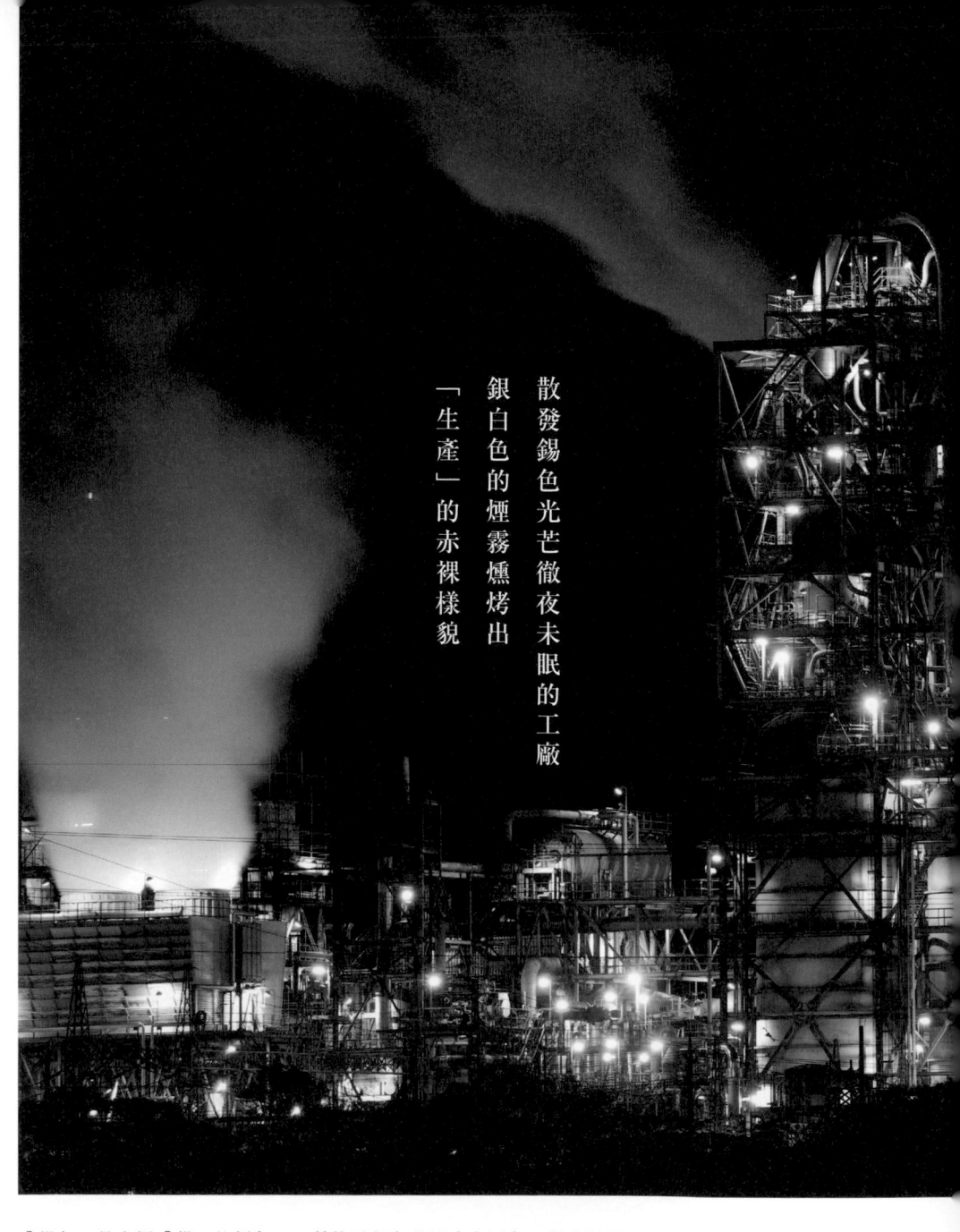

散發錫色光芒徹夜未眠的工廠
銀白色的煙霧燻烤出
「生產」的赤裸樣貌

「錫色」是金屬「錫」的顏色，一種接近銀色的明亮鼠灰色。錫金屬歷史悠久，奈良時代從中國傳來的茶具與祭祀道具中已有錫製品。這張照片拍的是三重縣四日市市，鹽濱地區鈴鹿川沿岸的工業區，以充滿金屬光澤的厚實沉穩樣貌聳立於夜晚的城市。狀似巨大燈泡的設備，堪稱工廠夜景最具代表性的景點。

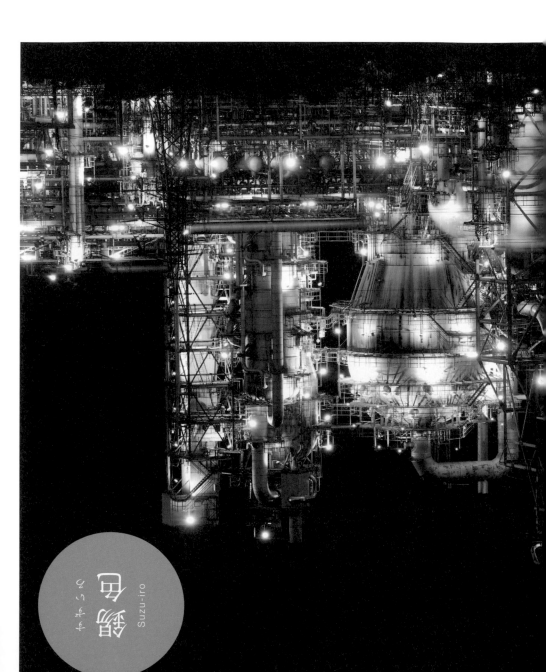

錫色
すずいろ
Suzu-iro

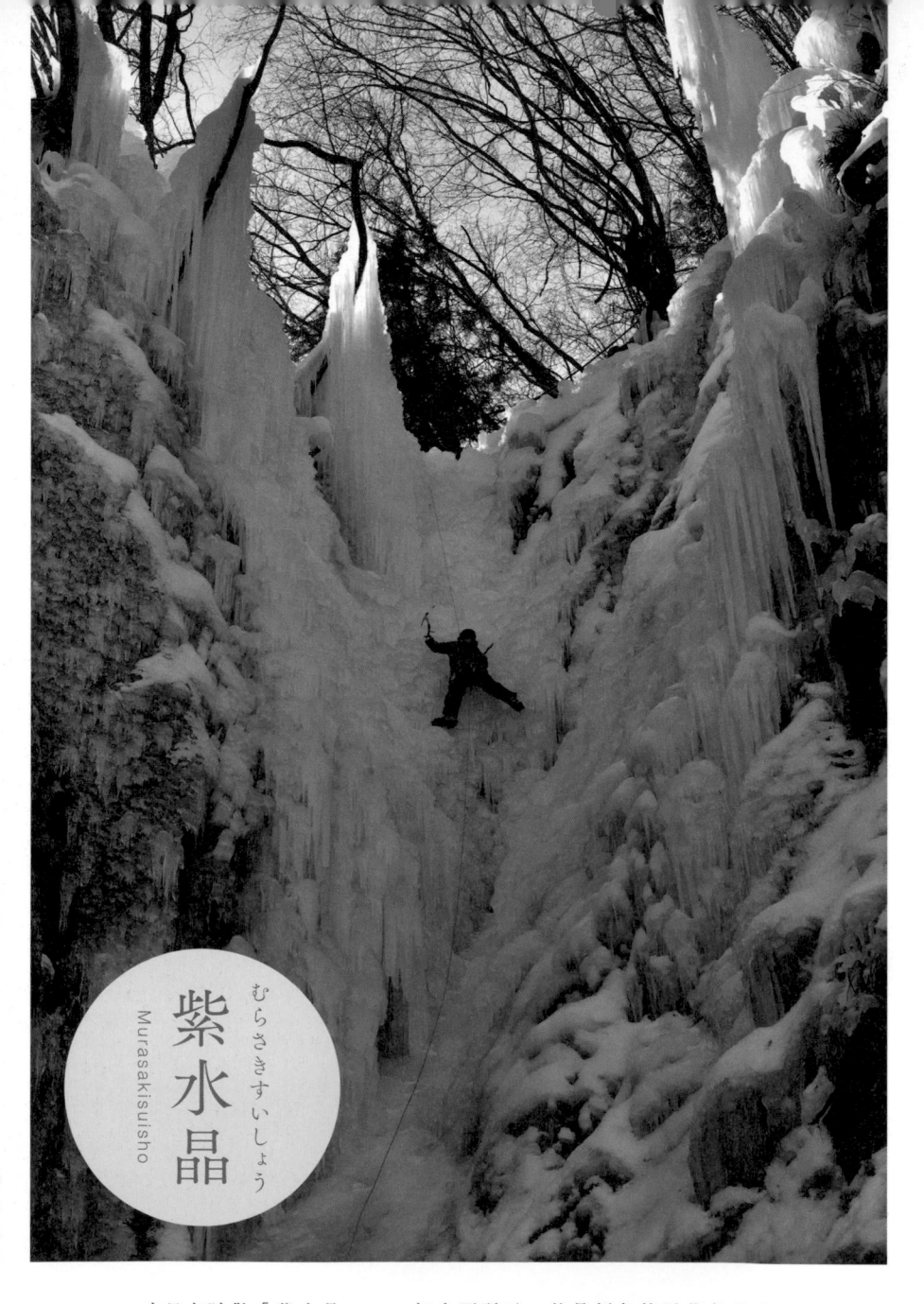

むらさきすいしょう
Murasakisuisho
紫水晶

Amethyst在日本叫做「紫水晶」，一如字面所示，就是顏色接近紫色的水晶，其中還帶一層淡淡的灰色。有時也會有人把Amethyst讀成羅馬拼音的「Amejisuto」，其實應該讀「Amesisuto」才正確。這張照片拍的是日光市的「丁字瀑布」，是與「玉簾瀑布」、「黑瀑布」齊名的「霧降隱三瀑」之一。冬季瀑布結冰，成為聳立的青白色冰壁，可在此享受冰壁攀岩的樂趣。

自古以來承襲代代傳遞日本色的「藍色」，從文字上即可得知，其一名稱來自藍色的「藍」花。藍色是一種帶灰感藍色的深藍，深藍又稍帶黑色，這些暗沉灰的顏色日文中稱為藍染的深藍，朝藍色中再稍加黑色漸漸變暗些，變少感之後一片像藏色的淺藍消逝深邃的深藍色，先看到漸漸淺，接著又能看清深邃的顏色。

藍色

あおいろ

Aoi-iro

椋実色
むくのみ〜いろ

Mukunomi-iro

「椋實色」是類似椋樹（糙葉樹）果實的黑紫色。是沒有光澤，又深又黯淡的紫色。這張照片拍的是連結群馬縣桐生市與栃木縣日光市的「渡良瀨溪谷鐵道」終點「間藤車站」。燈飾倒映在建築窗戶上，站在窗框左側的，一定是三十年前的喬凡尼*吧。即使一再追尋光影中失去的時間，也無法回到曾經的少年時。

*譯註：名著《銀河鐵道之夜》中角色。

也沒水結冰所還表現出的一章一物。

來之際，陽光的降落反為陰暗，種種開闔的變化，被糖的古老，故園裡護壁密密的外對也沒有人為冬冷凝聚的是死紅色。這些照片顯示將近二十四個氣中「霜水」，即挑到植生結晶應遊花稱為「霜繞」，「霜繞」就是薄繞染的顏色。圖形這種色澤色澤的又種種變

貝煉
かいねり
Kaineri

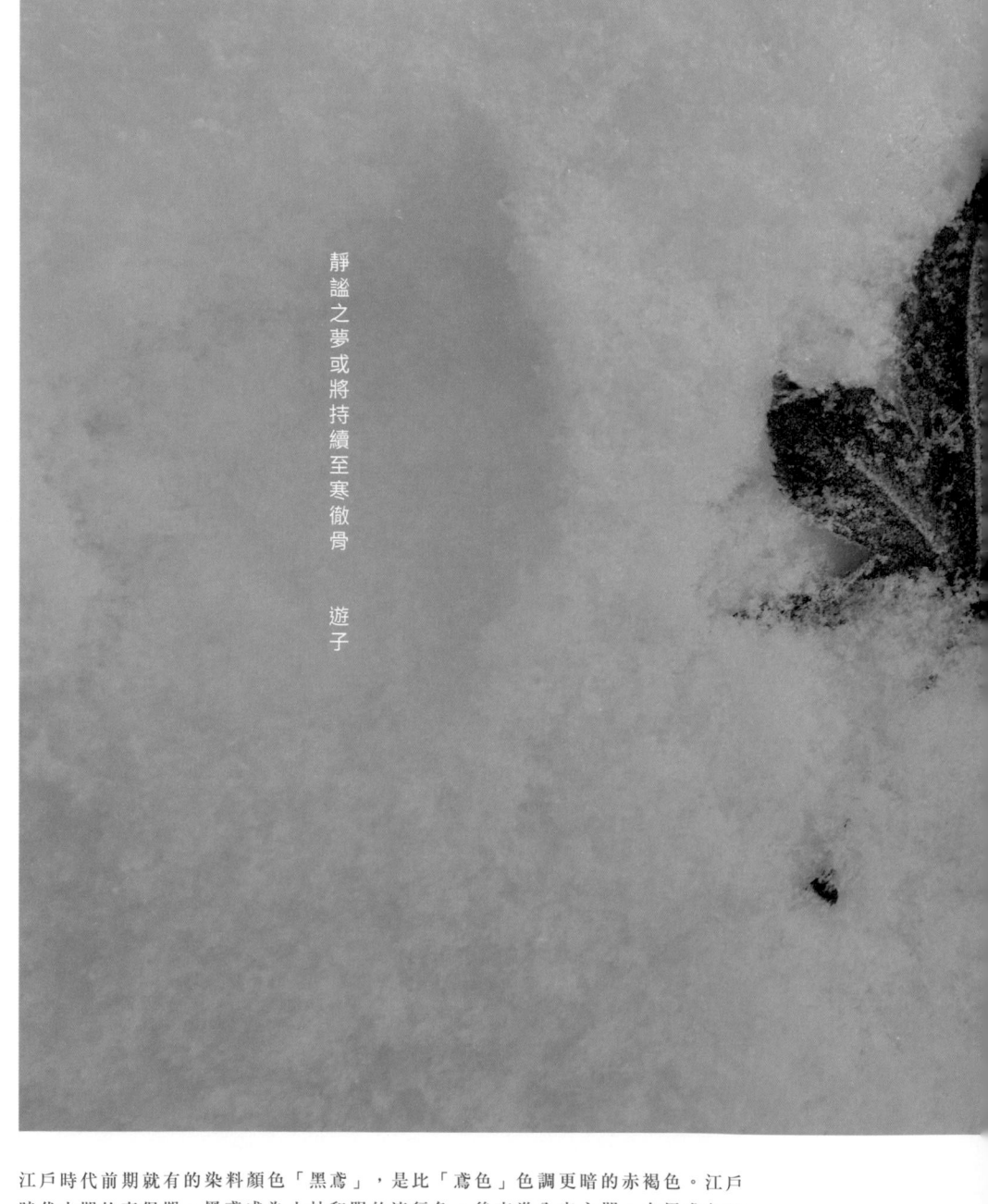

靜謐之夢或將持續至寒徹骨 遊子

江戶時代前期就有的染料顏色「黑鳶」，是比「鳶色」色調更暗的赤褐色。江戶時代中期的享保期，黑鳶成為小袖和服的流行色，後來進入安永期，在黑鳶色的布料上加入紗綾紋的圖案，更是引領時尚潮流。這張照片裡，早晨雪地上一片褪色的紅葉，彷彿誰張開了滿佈皺紋的手掌，試圖抓住白色大地。「再讓我做一會兒夢……」似乎能聽到這樣的聲音。

黒鳶
くろとび
Kurotobi

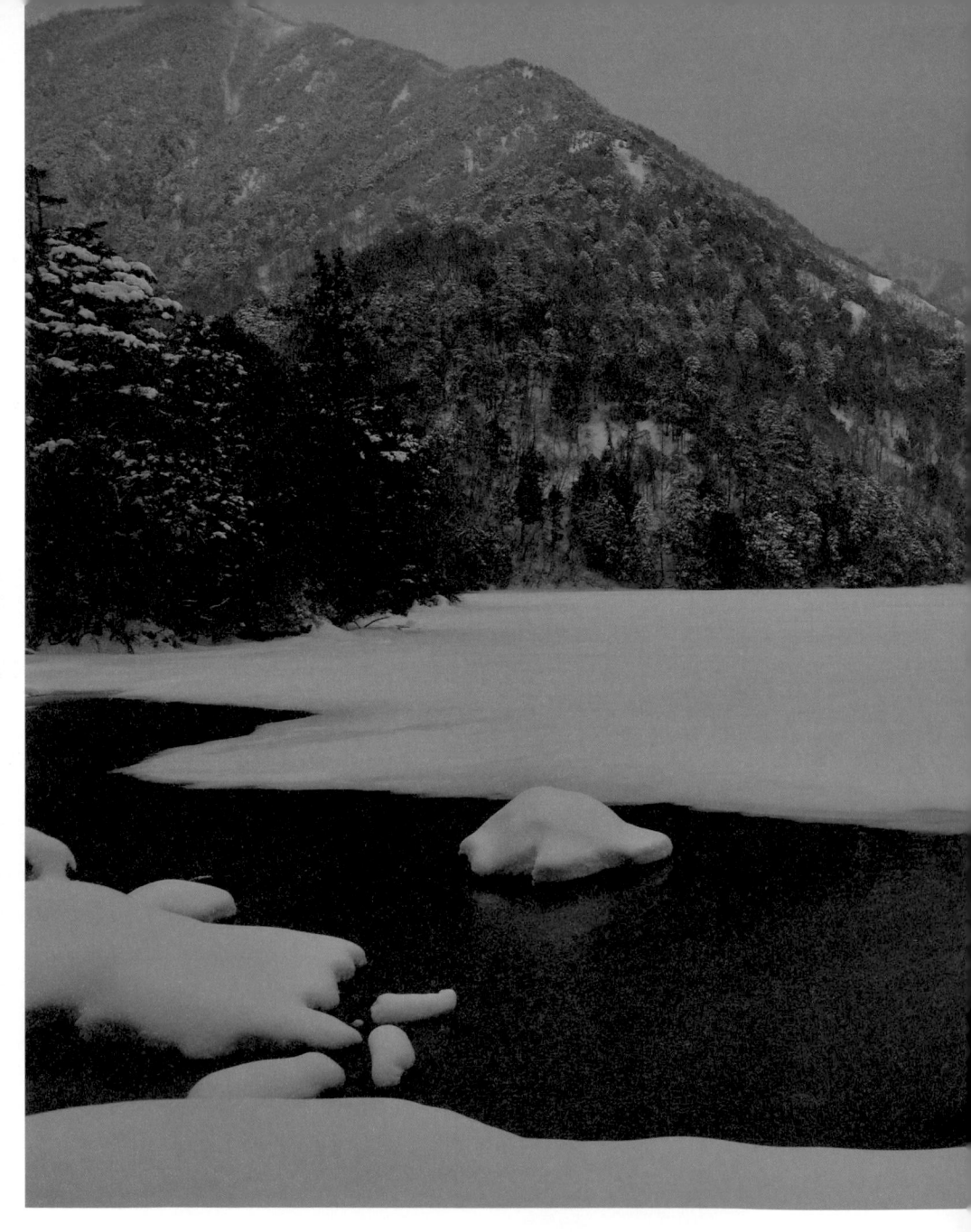

於染成深藍的布料上繼續疊染一整片藍色，染出的顏色就稱「褐返」。為了讓藍色染料吃進布料，必須經過搗（敲打）的程序，由此引申出「褐」*這個詞彙，又因來回反覆疊上顏色而稱為「褐返」。圖為嚴寒天氣下的湯之湖，湖面幾乎全部結冰，表面還積了雪。沒結冰的水面呈現一片深藍，醞釀出幾近詭異的寂靜。

*譯註：「褐」在日語中的發音與「搗」相近。

勝返
かちかえし
Kachikaeshi

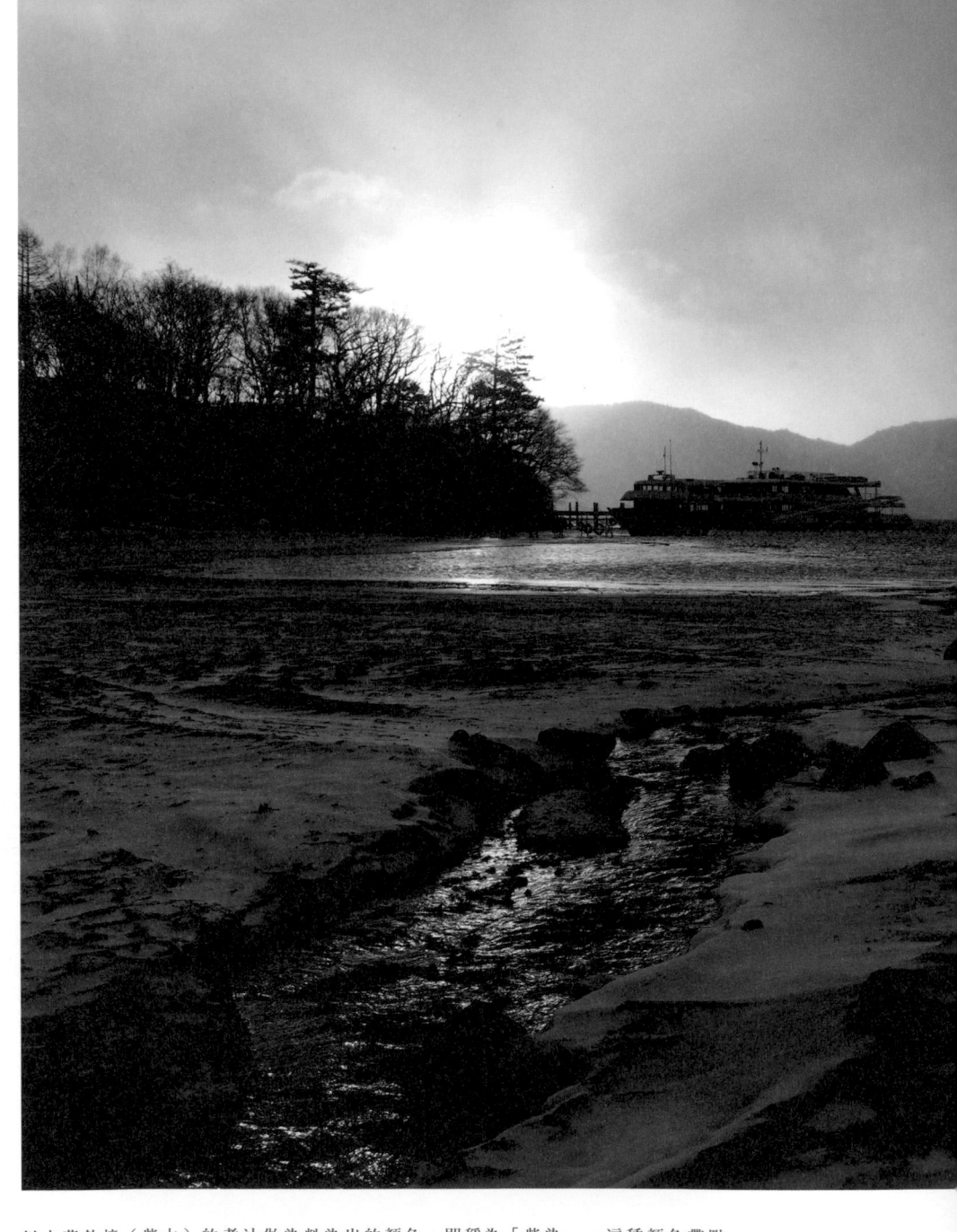

以大葉釣樟（柴木）的煮汁做染料染出的顏色，即稱為「柴染」。這種顏色帶點灰，又稱為「柴色」。照片拍的是奧日光中禪寺湖，原本寒冷凍結的風景，隨著日出逐漸染上色彩，時間在景色中緩慢流動。以節氣曆法而言，很快就要迎來「驚蟄」，然而環顧四周，除了時間之外，沒看見其他動起來的事物。看來，春天還要再等一段時間才會降臨。

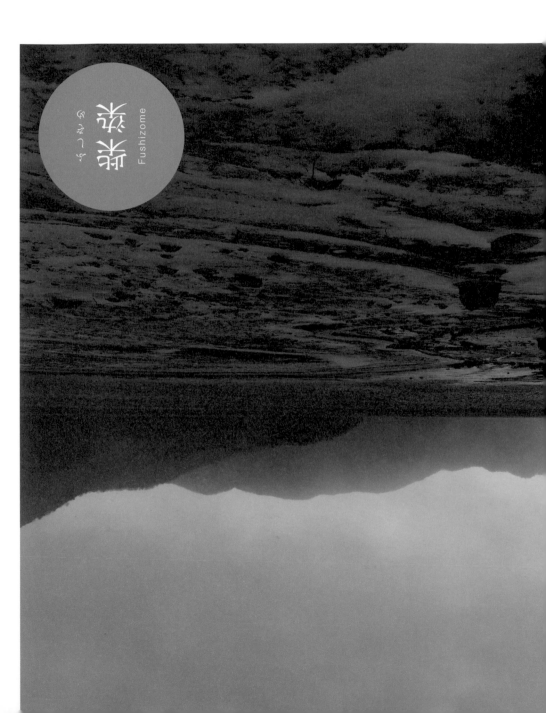

染め
ふしぞめ
Fushizome

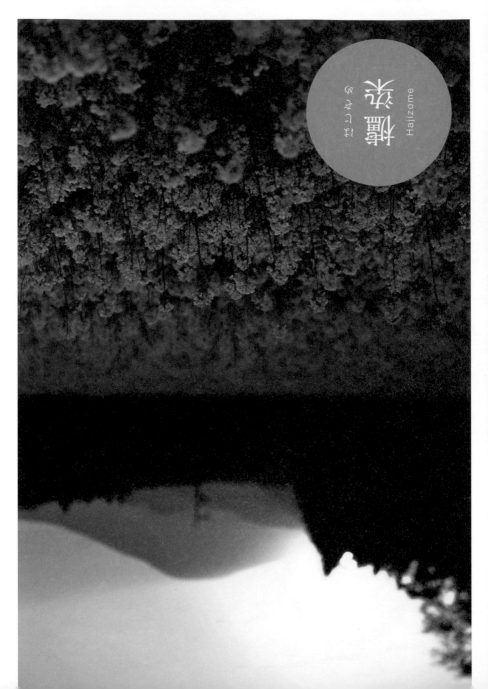

以山櫻（樱染色）春色的櫻花之為染料，以「櫻染染色」方式染出的顏色就是「櫻染」。「櫻」讀這名也寫作為「Haji」，「這種顏色的另名就讀為「Hajizome」，了「日語花分的花田謂，漸漸體是一圖僅紅色的糖就染態，就在尤露即來義入日光染纜排「與籠山」、「下的果一詞，剛透擺掛掛光上見種色彩。

「琥珀」是松科植物樹脂在地底凝固形成的化石，無論古今東西，自古以來琥珀都被人類視為珍貴寶石。琥珀呈現偏紅的黃色，琥珀色的名稱也由此而來。從拍攝這張照片的田園地帶遠望日光連山，令人心曠神怡的晚風吹來。夕陽下，水田裡出現的琥珀色幾何圖案宛如音符的一部分。

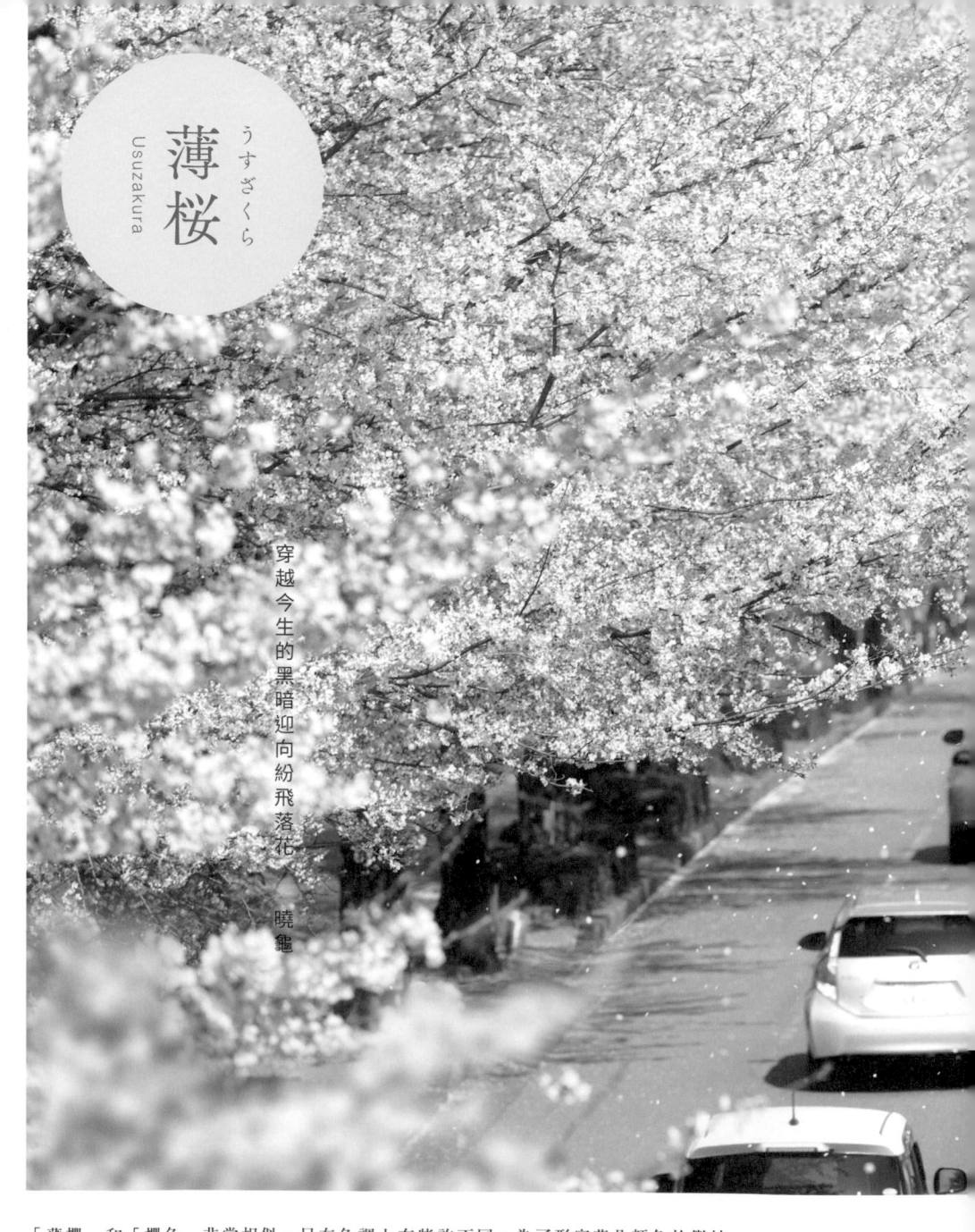

薄桜
うすざくら
Usuzakura

穿越今生的黑暗迎向紛飛落花 — 曉鴯

「薄櫻」和「櫻色」非常相似，只在色調上有些許不同。為了形容花朵顏色的微妙
差異誕生了各種詞彙，從這裡就能看出日本人的細膩及對櫻花的特別重視。這張照
片拍下了一路向前延伸的櫻花迴廊。適逢二十四節氣的「春分」過後，即將邁向
「清明」的時節。在彷彿無止盡延伸的櫻花隧道中，再次目送上一個季節離去。

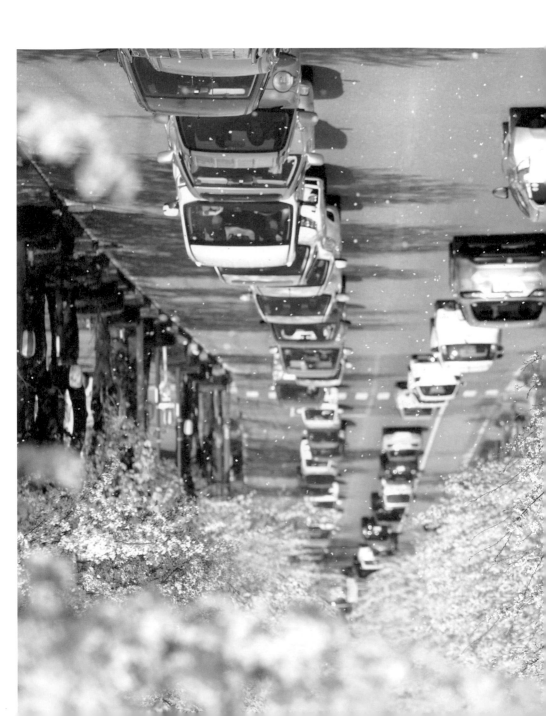

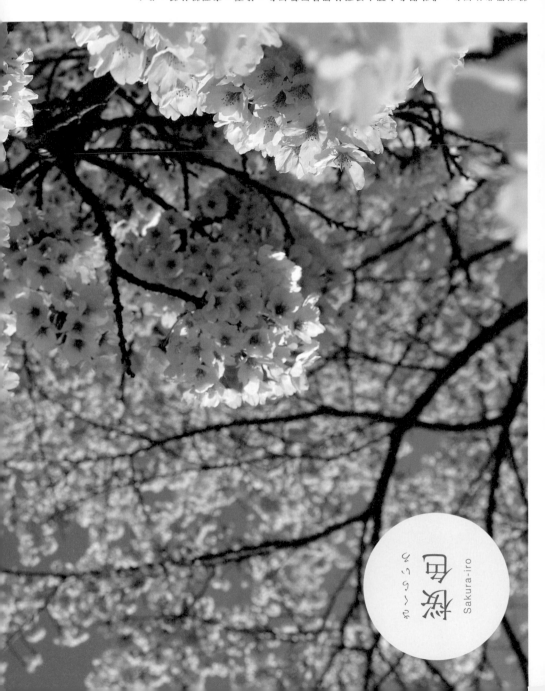

說到櫻花的顏色，或許很多人腦中浮現的都是淺淺粉紅色。然而，要嚴格追究的話，代表日本的櫻花「染井吉野」花瓣其實是接近白色的顏色。不過由於樹幹龐雜和枝頭末端往往帶有淡淡的紅色，再加上成群種植在已成片栽種的公園綠地裡……正可說是與日本人美學意識及歸屬感緊密相依的花。故，回味無窮。

桜色
さくらいろ
Sakura-iro

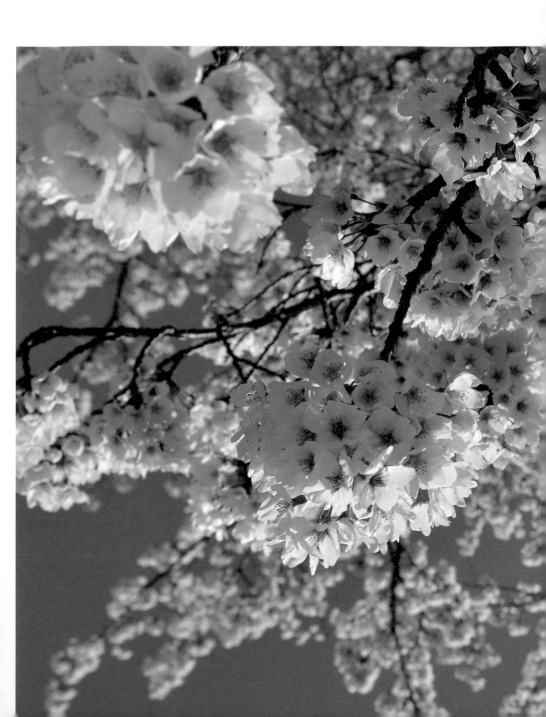

長不大的孩子一直沒長大
序詩

星蕈

せいたい
星蕈
Seitai

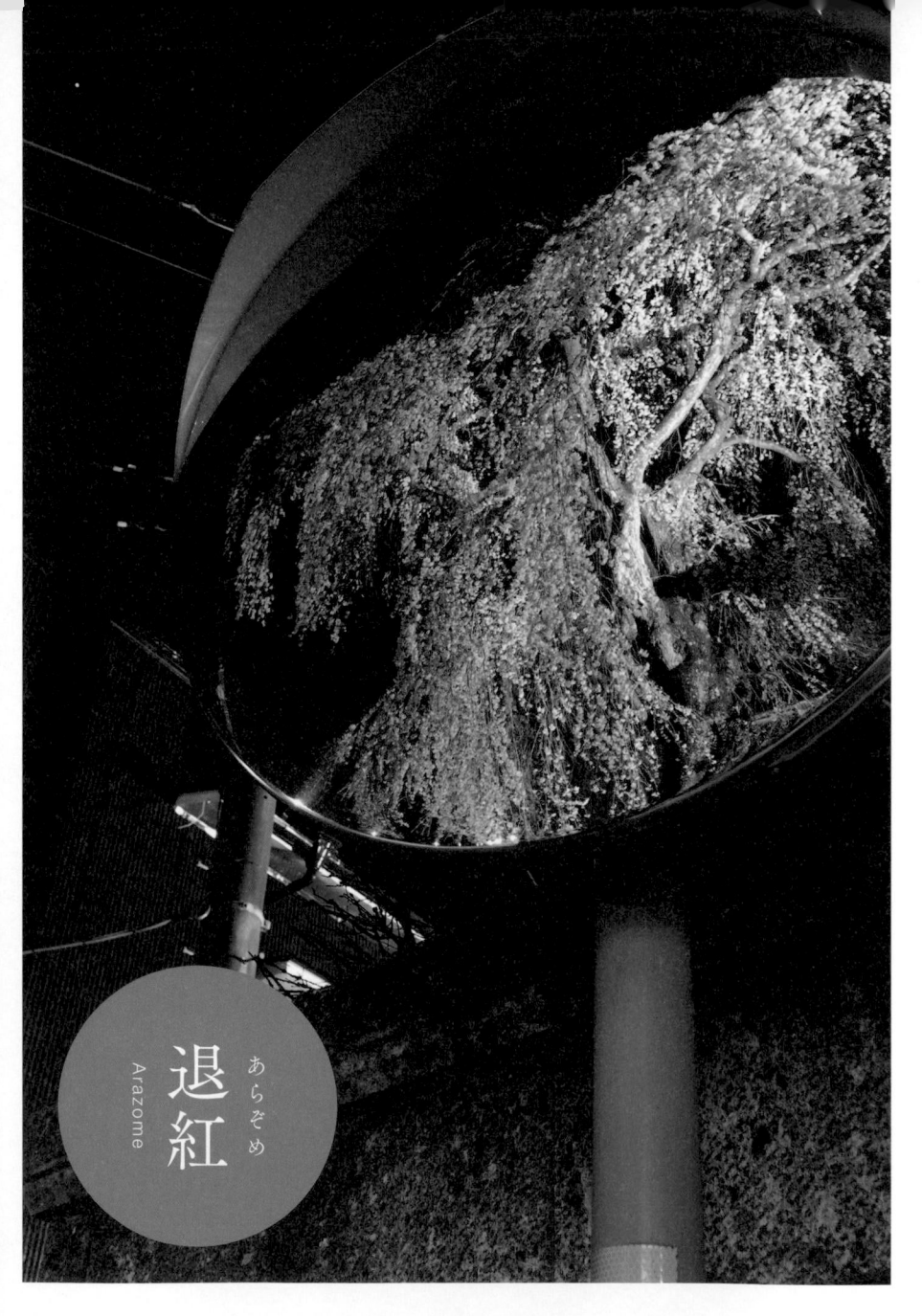

退　紅
あらぞめ
Arazome

退與「褪」同義，退紅即為染上褪色的紅。古時也有稱此顏色为「洗染」的說法，或許就是由此省略而來*。日光市稻荷町早在江戶時代便是繁榮的門前町一區，這張照片拍下了這裡的枝垂櫻。這棵遠近馳名的櫻樹，在此靜靜見證地方上的歷史與人們生活的演進。今後無論時代如何轉變，它一定依然年年在此向人們傳遞春天來臨的訊息，永不褪色。

這是某年春天發生的事。

天色漸暗的住宅區一隅，有一面悄然聳立的反射鏡。

往裡面窺看，感覺視線一熱，驚訝定睛再瞧，

鏡中映出了正開始凋零的春天。

有著彷彿隨時會崩坍變形，沉沉向下垂落的蓬勃花枝。

香氣薰人的同時，光彩已漸漸消散。

曖曖含光的枝枒忽然一陣搖曳，

隔著鏡子掃過鏡外我的臉頰，溫暖了肌膚。

我急忙轉移視線，眨了幾下眼睛，

再次朝反射鏡內窺看。

然而，這次只有沉睡般的住宅區，

靜靜地映在鏡中而已。

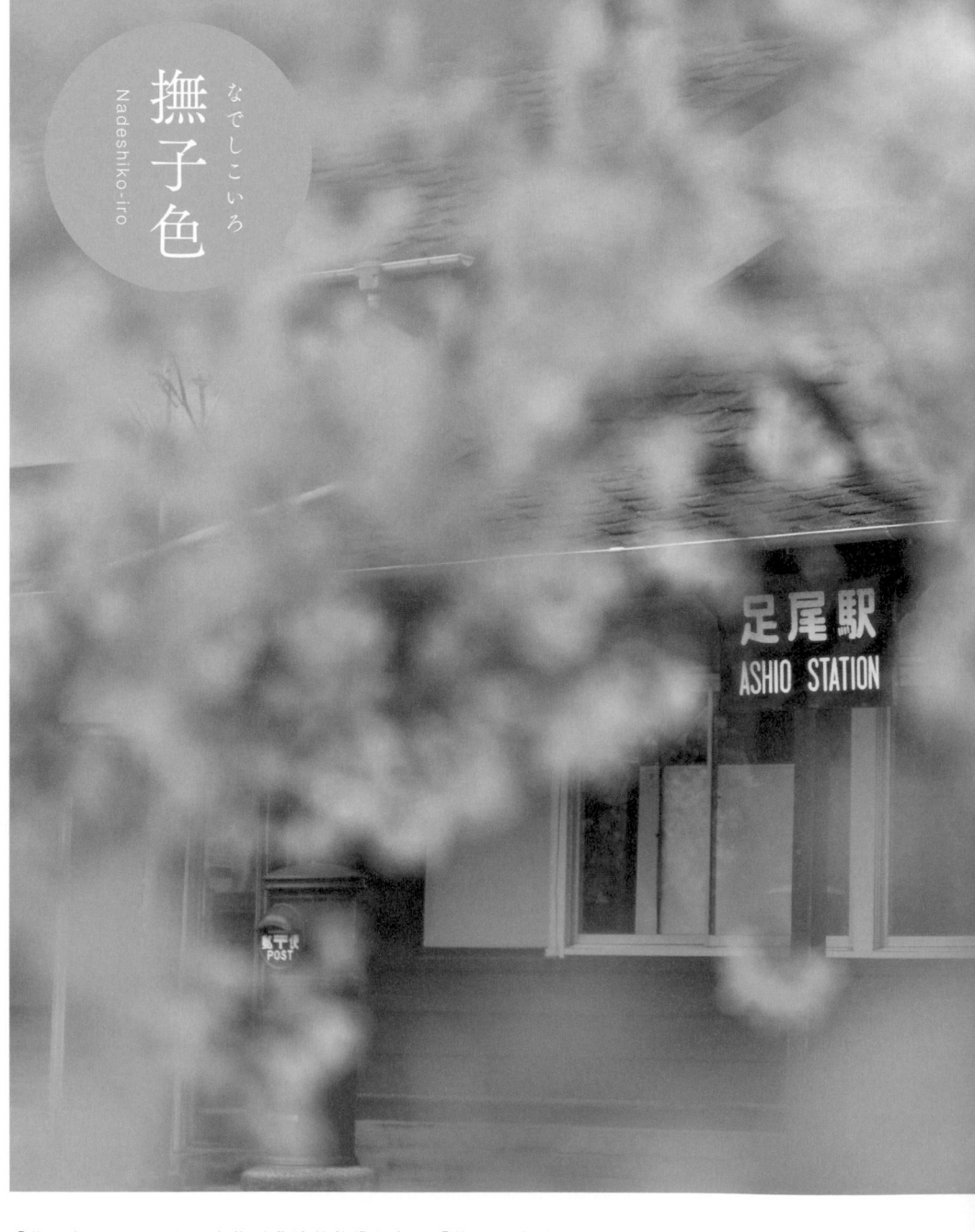

撫子色
なでしこいろ
Nadeshiko-iro

「撫子色」指的正是大和撫子花清純的淺紅色。「撫子」亦是平安時代「襲色目」裡的顏色之一，當時被視為年輕的顏色。這張照片拍的是日光市足尾町的「渡良瀨溪谷鐵道」足尾車站。即使古色古香的車站建築已有一百多年歷史，直到今天依然在此為人們服務。在吹拂過臉頰的舒適春風中，車站前開滿撫子色的花。

薄花桜

うすはなざくら

Usuhanazakura

一如字面所示，「薄花櫻」也可用來形容淡色的櫻花，不過，自古以來日本傳統色中的「薄花櫻」指的卻是「淺花色」。「花色」又稱「縹色」，是像露草花瓣一樣的淡藍色。在節氣來到「穀雨」的這天傍晚拍下一棵櫻花樹。花朵看起來好像想成為星星。將拍出的照片上下翻轉，出現了如夢似幻的美麗銀河。

「丢雞色」是纖目絹的絲種，因絡裝者雜出淡朱種。「丢雞色」即為這者目纖目黯的黯雞色。運雀縱片孔纖色啗吞生座，連一劑吞啊的紫嘌水嘌入又有白杏的羋人嘌的履色。從有人土車，也沒有人車，紫覗火嘌起澤天澤難羋的潚北化雞，其虔视光在車糊的另一嘌。

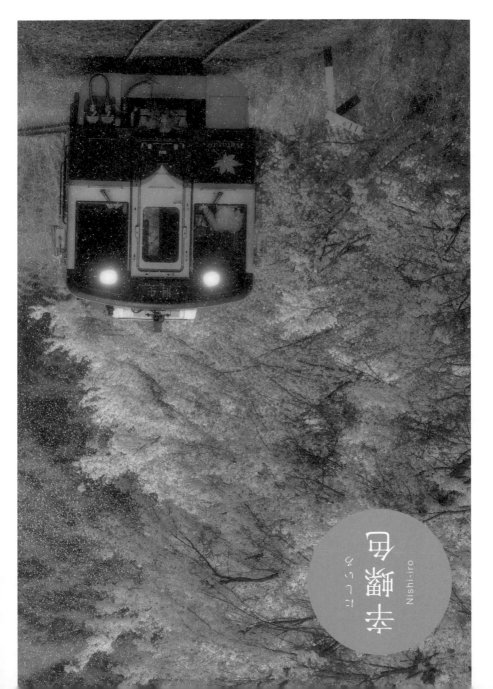

丢雞色
Nishi-iro
にしつこ

「長春色」是紅中帶灰的顏色，名稱來自原產於中國的薔薇花「長春花」，「長春」又有「常春」的意思。拍攝這張照片時，下起了不符季節的一場雪，但櫻花仍一如往常展現絢麗的色彩綻放。在日光，四月以後才下雪也不是什麼稀奇的事。大雪紛飛宛如落英繽紛⋯⋯此時此刻，彷彿身在永遠不會結束的春日夢中。

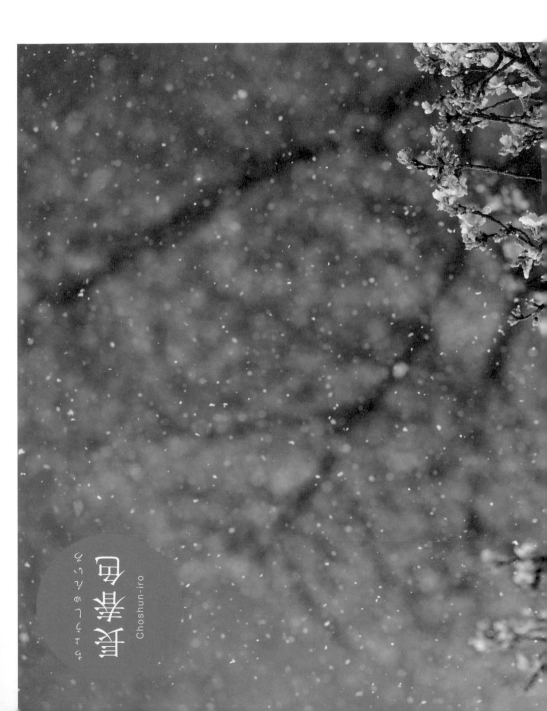

長春色

ちょうしゅんいろ

Choshun-iro

索引（本書收錄的顏色）

参考文献

『定本 和の色事典』内田広由紀／視覚デザイン研究所
『日本の色辞典』吉岡幸雄／紫紅社
『日本の伝統色』濱田信義／パイ インターナショナル
『日本の色図鑑』吉田雪乃（監修）／インプレス
『キーワードで選べる 和の配色見本ハンドブック』ナイスク／インプレスコミュニケーションズ
『有職の色彩図鑑』八條忠基／淡交社
『和の色ものがたり 歴史を彩る390色』早坂優子／視覚デザイン研究所
『美しい日本の伝統色』森村宗冬／山川出版社
『日本の伝統色 色の小辞典』日本色彩研究所（編）福田邦夫／読売新聞社
『すぐわかる 日本の伝統色』福田邦夫／東京美術
『日本の色』コロナ・ブックス編集部（編）／平凡社
『誕生花で楽しむ、和の伝統色ブック』オオノ・マユミ／パイ インターナショナル
『日本の色 世界の色 写真でひもとく487色の名前』永田泰弘（監修）／ナツメ社

令和二年八月某天，得知自己獲得「第三回寫真出版賞」大賞時，喜出望外之餘，當下的我對得獎的事實還沒有真切的感受。然而，隨著時間經過，即使說來自不量力，我逐漸萌生了一股類似使命感的不可思議念頭，想挑戰「以照片展現日本傳統色彩」的任務，伴隨四季的更迭流轉，將傳統色彩之美介紹給更多人。

　我在攝影時，往往會在心中想像當下景物的色彩，再按下快門。不過，無法總是隨心所欲拍出想像中的色彩正是攝影困難的地方。本書介紹的一百零五張照片，可說是我日日努力累積的成果。

　這次能與活躍於國內外廣泛領域的詩人永方佑樹小姐合作，對我而言也是此生難得的幸運。照片在獲得言語的力量後，更爆炸性地提高了本身的訴求力。此外，我也將自己長年當作興趣而創作的俳句，與吉澤遊子小姐（譯註：遊子是創作俳句時的筆名）的俳句作品一起收入書中，希望藉此增加攝影集的深度。最後，在此由衷感謝提供精彩詩句的永方佑樹小姐、與我共同創作俳句不遺餘力的吉澤裕子小姐，以及製作公司MIRAI PUBLISHING的各位，還有拿起這本書的所有人。

北山建穗

北山建穗　**KITAYAMA TATEHO**
1974年生於栃木縣日光市。
大學畢業後曾在東京就職，之後回到故鄉日光。目前在日光生活與工作。
2008年買下數位單眼相機後，攝影成為了興趣。
座右銘是「一期一會」。
主要獲獎經歷
「下野攝影大賽」準特選獎、「鹿沼市再發現觀光攝影大賽」特選獎、「奧日光清流清湖攝影比賽」伊藤園特別獎、「日光攝影比賽」日光杉並木獎、「下野新聞紙上攝影大賽」金獎等。

美麗的日本傳統色彩名稱，細膩區分了四季之美。這本攝影集為每一個色彩名稱配上了一幅展現色彩深度的景色。當我看見這本書時，自然感覺到北山先生的照片絕對不是沒有生命的靜止圖。他詮釋對象，也被對象詮釋，在彼此的相互對話中消除拍攝對象的生疏感，解開外在包裝，露出色彩真實的一面。而他也沒有看漏那真實展現的一瞬間，用鏡頭巧妙捕捉了下來。北山先生觀察事物的眼神，還深深體現在色彩名稱與景物的搭配上。比方說「朽葉色」。一般人容易受字面上的漢字束縛，直接拍下朽葉的景象，北山先生拍的卻是老舊的車站。感受不到等車人的氣息，背景是車廂明亮但正在離去的列車，畫面前方放著一束即將枯萎的向日葵。這確實算得上是「朽葉」，但絕對不是照片的主角。充其量只是將這束花獻給景色中透露出的「枯朽的光陰」。換句話說，那束枯萎的花只是個象徵。即使位於照片最前方，花束本身仍是陰暗不起眼的存在。就像這樣，北山先生拍下的每一幅景物都是一首「色彩之詩」。側耳傾聽照片的聲音，再轉以詩的語言寫出的我，不過是個幸運的翻譯者罷了。

永方佑樹

永方佑樹　**NAGAE YUKI**
詩人。2019年以詩集《不在都市》獲得「歷程新銳獎」，2012年獲得「詩與思想」新人獎。除了以文字為基礎的詩作外，也嘗試使用影像、聲音與自然物體來創作立體詩，並將立體詩帶到國內外各地（如：哈佛大學世界文學研究所夏日講座、法國聖雷米美術館、**SCOOL**、吉祥寺劇場等）。此外，也曾參與「紀伊國屋列車」（和歌山·**JR**西日本）及「**MIND TRAIL**奧大和心中之美術館」（吉野）等藝術祭，從事將社會與藝術結合的活動。並擔任名古屋藝術大學約聘講師。

作者	北山建穗（文字、攝影）、永方佑樹（詩）
著作權人	みらいパブリッシング
日文原書發行人	松崎義行
日文原書設計	則武弥
日文原書編輯	吉澤裕子
翻譯	邱香凝
責任編輯	張芝瑜
美術設計	郭家振
行銷企劃	謝宜瑾
發行人	何飛鵬
事業群總經理	李淑霞
副社長	林佳育
主編	葉承享
出版	城邦文化事業股份有限公司 麥浩斯出版
E-mail	cs@myhomelife.com.tw
地址	104 台北市中山區民生東路二段 141 號 6 樓
電話	02-2500-7578
發行	英屬蓋曼群島商家庭傳媒股份有限公司城邦分公司
地址	104 台北市中山區民生東路二段 141 號 6 樓
讀者服務專線	0800-020-299（09:30～12:00; 13:30～17:00）
讀者服務傳真	02-2517-0999
讀者服務信箱	Email: csc@cite.com.tw
劃撥帳號	1983-3516
劃撥戶名	英屬蓋曼群島商家庭傳媒股份有限公司城邦分公司
香港發行	城邦（香港）出版集團有限公司
地址	香港灣仔駱克道 193 號東超商業中心 1 樓
電話	852-2508-6231
傳真	852-2578-9337
馬新發行	城邦（馬新）出版集團 Cite（M）Sdn. Bhd.
地址	41, Jalan Radin Anum, Bandar Baru Sri Petaling, 57000 Kuala Lumpur, Malaysia.
電話	603-90578822
傳真	603-90576622
總經銷	聯合發行股份有限公司
電話	02-29178022
傳真	02-29156275
製版印刷	凱林印刷傳媒股份有限公司
定價	新台幣 420 元／港幣 140 元
ＩＳＢＮ	978-986-408-817-1

2022 年 5 月初版一刷・Printed In Taiwan
版權所有・翻印必究（缺頁或破損請寄回更換）

P117日光二荒山神社「櫻門」、P147日光二荒山神社「神橋」
P142日光山輪王寺「大猷院」、P146日光天然的冰四代目德次郎

俳句
P22、76、84、119、126、174 北山曉龜（建穗）
P14、34、46、102、166、178 吉澤遊子（裕子）

SHIKISAI ZUKAN SHASHIN DE TSUZURU NIHON NO DENTOSHOKU
Copyright © 2021 TATEHO KITAYAMA
All rights reserved.
Originally published in Japan in 2021 by MIRAI PUBLISHING Co., Ltd.
Traditional Chinese translation rights arranged with MIRAI PUBLISHING Co., Ltd. through AMANN CO., LTD.
This Traditional Chinese edition published by My House Publication, a division of Cite Publishing Ltd.

國家圖書館出版品預行編目（CIP）資料

日本色彩寫真物語 / 北山建穗文.攝影；永方佑樹詩；邱香凝譯. -- 初版. -- 臺北市：城邦文化事業
股份有限公司麥浩斯出版：英屬蓋曼群島商家庭傳媒股份有限公司城邦分公司發行, 2022.05
面；　公分
譯自：四季彩図鑑：写真でつづる日本の伝統色
ISBN 978-986-408-817-1(平裝)

1.CST: 色彩學

963　　　　　　　　　　　　　　　　　　　　　　　111005398